U0069248

讓初學者變高手的風景攝影指導手冊

攝影師 鏡頭裏的 美景地圖

世界頂級攝影師私藏技法解密

陳志光◎著

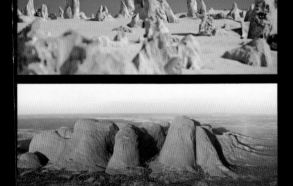

原書名：唯美風景攝影

引 言

一幅動人的風景照片，其魅力到底來自於哪裡呢？這裡可能會有兩種不同的情況：第一種，照片的魅力主要來自於主體景物本身的獨特形態。譬如中國黃山的迎客松，澳大利亞的艾爾斯岩等；第二種，是拍攝者最佳地利用了構圖、影調、色彩，使原本平凡的景色產生出動人的美感。第一種依賴於目標本身，第二種則是注重藝術的表現手法。

如果深入地看，這種區分方法就會出現問題。試想一下，將一張只使用第一種方法簡單「記錄」下來的黃山迎客松，與運用了藝術手法表現出來的黃山迎客松放在一起，這第一種情況就相形見絀了。因此我們在這裡只需要講第二種情況：藝術的表現手法。

藝術的表現手法的掌握需要訓練。我曾在與一些熱切希望提高拍攝水準的人士的交流中，覺得他們似乎有這樣的想法：學一些招式，掌握了，就可以拍出好照片來了。一位有多年拍攝經歷的朋友曾讓我批評他的照片，並問我，他拍攝的照片有什麼問題。其實，他拍攝的照片挑不出什麼特別的問題，只是缺乏藝術的感染力。

攝影已有 170 多年的歷史了，已經加入了繪畫、雕刻、建築的藝術行列，成為視覺藝術中一個迅速壯大的新成員。攝影已經取代了繪畫以前所承擔的許多功能。這個世界從來也沒有使人人都成為畫者，但今天的我們已經人人都是攝影者了。

但是，麥可・弗賴伊在《數位風景照片》一書中說：「在想像力

和創造力這一領域，以前和現在沒有任何變化。」

攝影，是一門用光學來成像的平面造型學科，和繪畫天生接壤。只是攝影和繪畫一樣，並不等同於藝術，它們可以是純粹的技術手法，與將繪畫技術應用到機械製圖、建築製圖一樣，可將攝影技術應用到醫學、天文、地理上去。

我認為，繪畫能成為建築設計學科中必修課的原因，絕不是建築設計需要繪製，因為電腦已可代勞。重要的是，繪畫可以用來訓練、提高設計師的藝術素養與藝術想像力。

我見過許多出色的攝影師和平面設計師。他們雖然不精於繪畫，但他們研究畫、懂得畫。這裡所指的繪畫，是西洋畫。西洋畫更注重

「光」、「色」、「影」，而這些更接近於攝影。研究繪畫，研究藝術作品（包括攝影作品），將是你學習攝影的基礎，它會伴隨你的整個攝影生涯。

當你的藝術感受能力和觀察能力提高了，就能更容易地發現到那些自然界中最具魅力的瞬間。或許當別人還無動於衷的時候，你已經發現了並將畫面捕捉了下來。

你眼睛發現美的能力有多大，你的照片上反映出來的美就有多感人，照片對觀者的震撼力也就會有多強烈。

作畫，是透過人的眼睛，運用人的藝術素養和畫筆來描繪；攝影，是透過人的眼睛，運用人的藝術素養和相機來創作。這裡，相機就是人的畫筆。

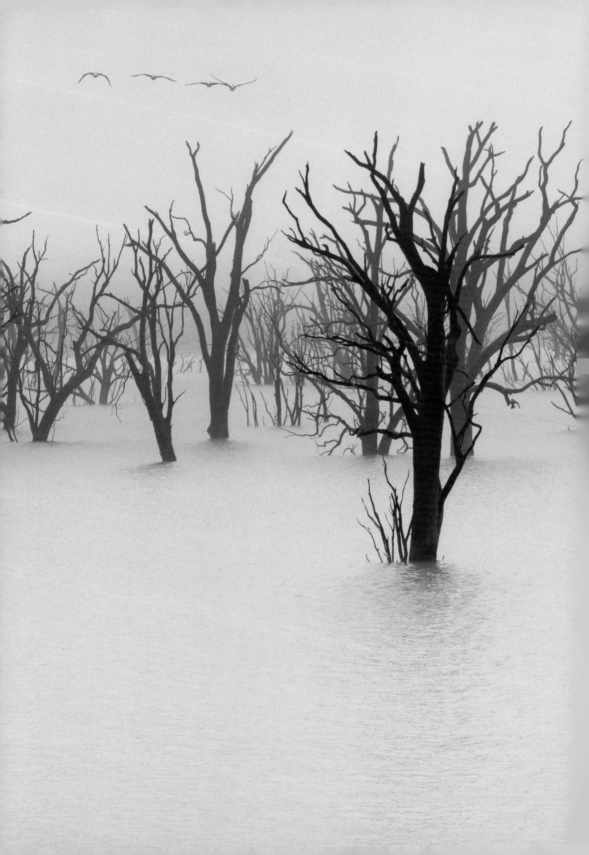

目 錄

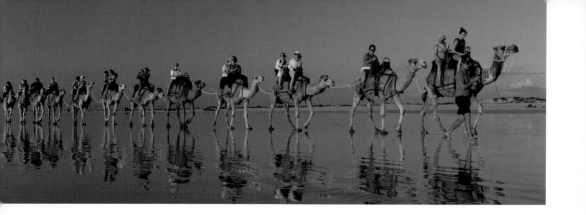

第一章 讀作品、講原理

攝影與繪畫

每個人在自己的攝影創作過程中走的路都會不一樣。有些人是按書上介紹的「黃金分割法」、「三角形構圖」等等，去慢慢學習實踐。另一些人是從原理上去理解，掌握畫面構成的基本原理，並沒有固定的法則。

當欣賞國際「頂級」攝影師的作品時，我被他們所固守的一些定式所驚愕。對於風景作品，他們非早晚不能拍。畫面中的山頂都有1/3籠罩著陽光，水成霧狀，地平線總在一定的位置上。在澳洲也曾見到這種現象，風景攝影師們所拍的作品都十分相似。

對於繪畫，不管是傳統古典的還是現代抽象的，講究的是構成的要素，不是構成的「定式」。它最忌諱類同和一般，力求創意，以出奇而制勝。

有時，我自己也會感到沮喪，在拍攝時，竟然也從來沒有考慮過所有的那些構圖定式。繪畫藝術就是這樣一種有趣的遊戲活動，當你進入它的領域並領會了其中的一些奧秘後，你不是在每時每刻遵循某種範本，你可能在每時每刻創造出新的版本。如同ㄅ是第一位，波洛克也是第一位一樣。藝術活動就是一種創造性的活動。

除了那種「非早晚不能拍」的現象，我還感覺到很多攝影者只是在跟著感覺走。一位攝影師坦承：「如果有人問我為什麼要把那塊岩石放在畫面前景的位置，我解釋不了，這只是一個和諧的問題。」我

想原因是他們對畫面的把握還僅僅停留在直覺上，並不清楚畫面構成的需要。對為數不少的他們來講，在自然環境的局限之下，這是能拍到的「最可觀的景色，它們看上去很美」而已。

這些還會進一步影響到攝影者在照片後期處理中的能力，比如你可能不會很好地去利用拍攝的 RAW 格式所記錄的豐富數位信息，而讓它們白白浪費掉了。那位攝影師的那張「解釋不了」的晨曦碼頭照，如稍稍將作為視覺中心的前景的水面反光線提亮一點兒，效果就會大大改善，畫面就朝完美更近了一步。

另外，圍棋愛好也增進了我對畫面結構及黑白灰的理解。我還發現快馳一陣子摩托車能讓我更快地在乒乓球賽上進入最佳競技狀態——佈局與佈局、運動與運動都相通，更何況同屬平面視覺藝術的攝影和繪畫呢！

我在此書成形過程中，獲得過朋友們的建議：如何構圖、如何佈光、如何選擇鏡頭、如何使用附件等等。最後，我還是將此書當作類似「攝影的藝術性探索」的讀物去寫。我始終認為，藝術是首要的，遠比技術問題重要。藝術問題不是簡單的使你獲得另一「知識」而已，它會影響你的審美，影響你的感知能力，改變那雙躲藏在相機後面的眼睛。藝術是潛移默化的，也是深刻的。這種變化一旦發生，方法將會在你的手中無窮無盡地產生出來。

畫面形態的基本元素：點、線、面

從形態在畫面中的作用來講，視覺景象可歸納到點、線、面三種基本形態上來。

點：形態較小，動勢較弱，但顯而易見。

線：是移動的點，是移動物體所帶來的軌跡，有一定的方向和動勢。

面：有形狀、態勢、大小和明暗的不同，因而在畫面上有分量「輕重」的不同。

點擴大了，漸成面。面縮小了、線縮短了，漸成點。小面在大面的襯托下，很像點。轉過去的面，漸成線。密布的線或點，會形成面。

點的作用和組合

點是畫面上可視的點狀部分。它或是平面的，或是立體的。

沒有點，畫面會顯得籠統，缺乏細節。而多了畫面又會顯得紛亂。

點要切忌多或散亂。解決辦法是將它們適當組合起來。組合的原則有疏有密，也叫「疏密對比」。意思是說，疏和密是相對應的。無疏就談不上密，無密也就顯不出疏。兩者兼存並分配得當，能構成一定的節奏和韻律。

左下圖，點呈獨立狀，互相幾乎沒有關聯，顯得分散零亂。

右下圖，點有部分的重合，相互之間有合有分，就不顯得分散零

點呈獨立狀

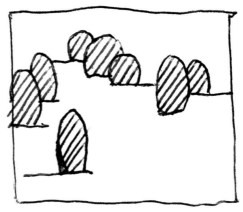

點呈部分組合狀

亂。在風光景物中，不管我們是拍攝樹木、村落，還是牛群、羊群，你無法人為地去安排它們，只能透過選擇拍攝點（視點）來獲取景物的不同組合。

　　有時稍稍移動幾步，景物間的組合就不同了。透過不斷變化拍攝角度，來尋找不同的景物組合和不同的畫面構成，以滿足構想中的畫面需要。

線的作用和組合

　　線是指畫面上可視的線狀物。平橫的垂直的線，帶來一定的穩定；由近入遠的線，帶有延伸的意味；波動的線是飄忽的；物體移動所留下的軌跡線富有動感。

　　曲線較直線活潑而不穩定，直線較曲線平靜而嚴肅。兩者是相對應的，常常起到互補的作用。

　　線也是切忌散而亂的。線與線

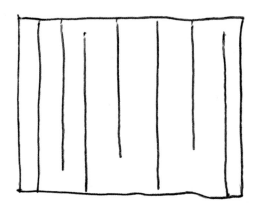

圖中的直線是一種平均、勻衡的安排

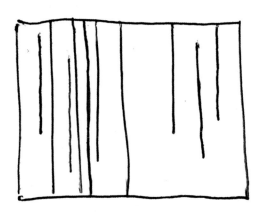

圖中的直線排列有疏密，有聚有散

之間需要有機的組合，有聚有散。組合的方式不一而足。這裡只舉一個例子。

面的作用和組合

面是畫面上可視的片狀或塊狀的部分。面以其明暗的不同，在畫面中構成一定「重量」。它在畫面中顯得較整體、不散亂，但較籠統。

面在形體上分規則型和非規則型，完整型和非完整型，在態勢上分平穩的和非平穩的等等。它們都會在視覺 上給人帶來不同的感受，從而傳遞出不同的意趣。

這裡只舉一個例子。

規則、完整、平穩的面的組合

非平穩面與平穩面的組合

作品《夏》

作者：漢斯海遜（Hans Heysen，澳大利亞）

　　我們來看看這幅《夏》是怎樣構築起來的。

　　在我們觀看這幅風景畫的時候，目光會自然地走向畫面的中間部位。原因有如下幾個。 1，畫家把樹叢樹枝安排在畫面四周，而將畫面的中間部位留出。這是疏密上的有意安排。 2，用中間色和少量的重色畫出地面及畫面四周的樹叢樹枝，把畫面的最亮處留給中間。

這是畫面的明暗佈置。 3，在畫面一邊一棵的大樹向畫面的外側傾斜的同時，又都「轉身」朝畫面中心的顯眼處伸出一枝，引導了觀眾的目光。 4，景物中動的物體要比靜的物體更引人注目。畫面中間的羊隻處在光照下，比畫面左側的羊隻看上去更顯眼。因此，就形成了畫面的視覺中心。

　　這幅風景作品的結構，我依次

繪出「線狀元素」、「面狀元素」、「點狀元素」和「動勢走向」四張分析圖。線和面在畫面上擔當了主要角色，「構築」起了這幅畫面，塑造出了引人入勝的景色。

而「點」狀的羊隻和樹葉草叢不但使畫面增加了細節，還增添了一派盎然的生機。

畫面中的線狀元素

樹幹的用色並不重，但其粗壯堅固的形態告訴我們：它們足以支撐這片天地。

畫面中的面狀元素

繁枝和近遠處的樹影，密密的幾乎不留空隙地充滿了畫面的四周。

畫面中的點狀元素

很不顯眼的，林間走著羊群的身影還有，亮色的天簾上掛著的幾串樹葉，似乎在搖曳中。

畫面中的動勢走向

畫面上，羊群在行進著，樹葉在閃爍著，樹枝也在舒展著、舞動著。

作品《茂特芳丹的回憶》

作者：柯羅（Camille Corot， 法國）

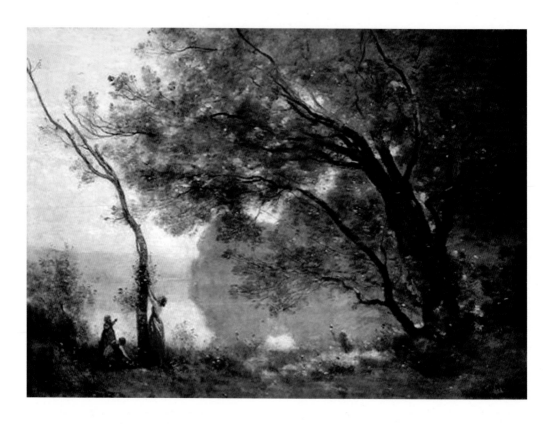

　　我們在這幅畫面上看到了什麼？茂盛的樹木和樹下的採摘樹果的女子們。從樹和人的姿態上我們看到了一致的向上舞動的動勢。這種向左上方的整體動勢，幾乎可以和升騰中的氣流或者煙火相類比。

　　造成這種動勢的原因有以下幾個。

　　1，所有的樹幹樹枝和主要人物的「態勢」都指向左上方。 2，畫面的左、下、右部都有重色「包圍」，唯獨左上方是亮的，是空白的天空。人的眼睛在深色處有尋找亮光的天然習慣。 3，樹木樹幹和人物的形態，都各自呈下粗上細狀。形成「箭頭」，有了指向。 4，經驗告訴我們，樹是由下往上長的。

　　看以下的分析圖。這幅畫面以

「面」加「線」來構築。「線」是骨架，起著支撐的作用；而畫面不同層次的「面」使它有了豐滿而優美的姿態。就如同一位女子，「線」是身高比例；而「面」，使她豐盈

又柔美。

採樹果的女子們在這裡成為了「點」，景色的生命氣息，靠她們「點」燃。

畫面中的線狀元素

這些爭相往天空的一角舒展身姿、隨風舞動的樹幹，是整個畫面的「主心骨」。

畫面中的面狀元素

而那遮天蔽日的濃郁的茂葉，還有近處深色的草地將畫面的大部分佔據。

畫面中的點狀元素

零星的人物、光的斑點，及細小樹稍和花叢，使畫面增加了亮色（看點）。

畫面中的動勢走向

畫面的動勢自下而上，由右往左，升騰起來。

作品《印象·日出》

作者：莫內（Claude Monet 法國）

畫面中的點狀元素

莫內的《印象·日出》告訴我們，畫面上的景物竟然可以減少到這樣的程度。畫面上只有一輪旭日和幾葉扁舟依稀可見。一切都籠罩在一層濃濃的霧氣中。作品的原作色彩柔和而微妙。紅日、舟船在空濛的天地中隱約地構成了一個類似三角形的對照呼應關係，所以有了一定的均衡。

畫面的構成

從構成的元素上講，畫面上只出現了數個「點」狀景物。處於明亮的中灰調子的佔據整個畫幅的天地水色，可以算作是一塊大「面」。少許的「線」狀物，被籠罩在晨色和霧氣之中。

莫內的畫，為我們靈活地選擇運用點、線、面提供了很好的參考。

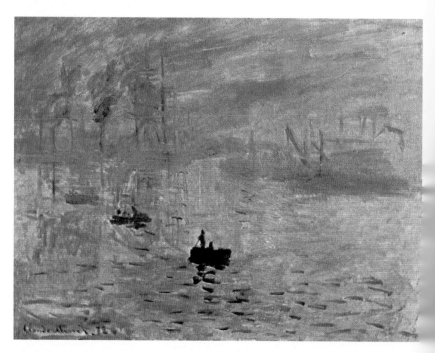

作品《假日》

這幅《假日》裡的山坡和樹林都成「塊面」狀，車道為「線」，幾頂帳篷和車輛「點」綴其中。

我在駕車途中見到了這個紮營地。看見有四輛汽車，四頂住宿的帳篷和兩頂炊事帳。一條蜿蜒的小道將它們與外界聯繫起來。

這逆光使長長的山中車道看上去格外清晰。我構圖時不在意將紮營地這個畫面的重心留在底部。雖然偏下了，但道路線像一條繫繩將其懸掛住。

也由於這條道路線的蜿蜒曲折，增強了畫面的縱深感。我們的目光也會依此循去，由下而上，由近入遠。這車道還幫助畫面的上下兩部構成了更好的有機聯繫。

《假日》的點線面構成圖

作品《穆瑞河中》

在一幅作品中，如果點太多，會顯得分散、零碎；如果只有流暢的富有運動感的線，會顯得輕薄、不凝重；而如果僅僅有塊面，又會顯得死板。

點、線、面相互依賴，相輔相成。而《穆瑞河中》是一幅點、線、面齊備的作品。

大約所有拍照的人都會有這樣的體會，那景色在車上看好極了，等你一下車就不是那回事了。數年前，我從溫特臥斯沿斯特路去阿德萊特。在大約鄰近萊恩馬克的默瑞河畔，憑高眺去，這一大片樹林被河水淹埋到齊腰。整個河面和樹林裡呈現出濃濃的、偏紫的土紅色，這色調像濾色鏡一樣罩在所有的景物上。樹和水、河和岸，融為一體。

前面的景象，最好的拍攝點是在一座公路橋上。但因那裡不能停車，我們試著兜了幾個圈，還是沒有找到理想的拍攝地點，最後只得把車丟在一邊，只帶著器材回到橋上。這橋也就只有一肩多寬的人行道，勉強架上了三腳架。車輛駛過時，呼嚕嘩啦的幾乎扯掉我的後背。

而我們人類五官在身上的位置，暗示我只能顧前不顧後了。

在風景作品中，一般不採用將地平線、河道攔腰貫穿畫面。採取這樣的構圖是因為我感到水中的枯樹有點紛雜，需要有較穩較規則的橫線去平衡，另外只有採用高視點，才使遠處的叢林和水中的枯樹，以及形成畫面色彩主調的河道上的紅色藻類漂浮物在畫面上被較少的重

疊。河道上的斑駁粼光和樹叢倩影，還有河面上迷人的土紅色才能得到充分地展現。

現在，貫穿畫面的橫線由於樹梢及河面漂浮物的曲線的加入而得以弱化，河面樹叢的紛雜也由於畫面出現平整的直線獲得了緩解。畫面好似一段有著跳躍音符的五線樂譜。

《穆瑞河中》的點線面分析圖

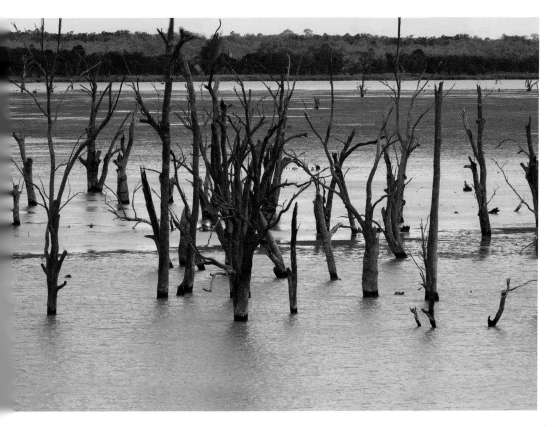

作品《河畔》

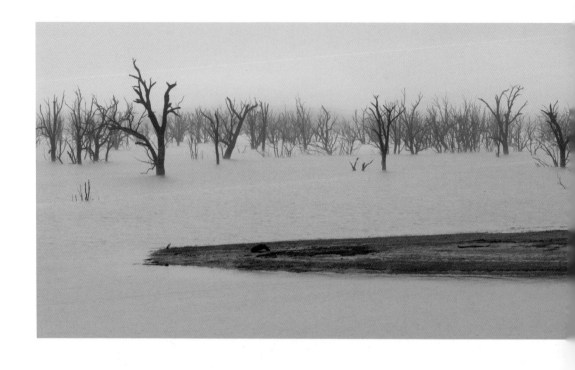

　　畫面上的遠處樹林和近處的河岸既是「面」，又帶有「線」狀。下面一條較上面的一條更有流動感。構成了兩者動與靜、強與弱的比較（對比）。上面一條的色彩和影調與水天融為一體，下面一條旁若無人似的突尤而顯著。

　　這裡要提及一個可能因人而異但較為普遍的現象。由於閱讀養成的習慣，人的目光總是自左向右「掃描」。即使是一條均衡的水平線，也具有微微的自左向右的走向。還有，世上使用右手的人為多，文字的書寫一般也都是自左向右。所以如果畫面下部這一條狀河岸很像一道筆劃的話，一般認為是自左向右畫出，其「行進感」也自左向右。

　　而中景的三、兩棵樹的左傾姿態使背景上的這一組線的動勢自右向左，與河岸線成對應。與條狀河岸的橫向水平移動比較起來，中景的三、兩棵樹的左向動勢是跳躍和

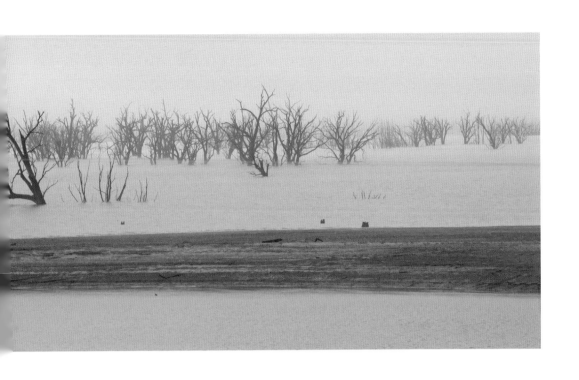

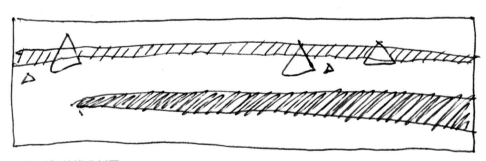

《河畔》結構分析圖

起伏的。

　　這幅照片，如果沒有下面這條狀河岸塊面的較重影調，畫面就太輕太陰柔。而如果沒有中景幾棵樹的點綴，遠處的樹林線就會顯得平淡乏味，其貫穿畫面兩頭的直線形態也會切割和破壞畫面。

作品《農場小景》

這是澳洲農場的一處小景。夕陽之下，山坡、柵欄及遠處的光影線交界構成了一種有趣的組合。尤其是柵欄隨著山坡的起伏走出的曲線，顯得優雅靜謐，又親切可人。而這一切都是由傍晚的斜陽所造就。沒有光影將近遠處的山坡隔開，把許多瑣碎的樹叢捨去，柵欄「伸展台」的舞步就不能夠如此清晰。

在這裡，我們可以來看看「面」（體塊）的力量。由光影「切割」出來的樹林、山坡，形成了各自的體塊，將大自然原本的平板一塊，變成了一組組有形有走向的景物。在點線面諸形態中，面是最有份量的。這兒由近走遠點柵欄，它是體塊，又成線狀，就比一般的線狀物更有份量，也更顯眼。從而毫不謙卑的站立起

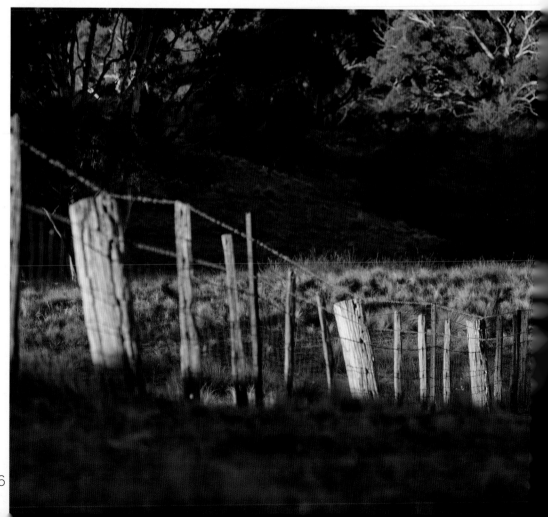

來成為一個主體物的角色。

在畫面構成上還可以看到的細節有：柵欄的曲線與山坡橫線一強一弱交疊，使它們生動起來。柵欄的走向也增加了畫面的縱深度。畫面有意識地將天空捨去，其目的不僅是為了使畫面更單純簡潔，也好讓觀者的關注點不從主體物上分散開去。

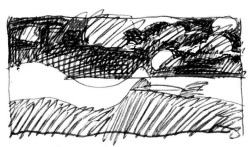
《農場小景》明暗分析圖

《農場小景》的基本形態

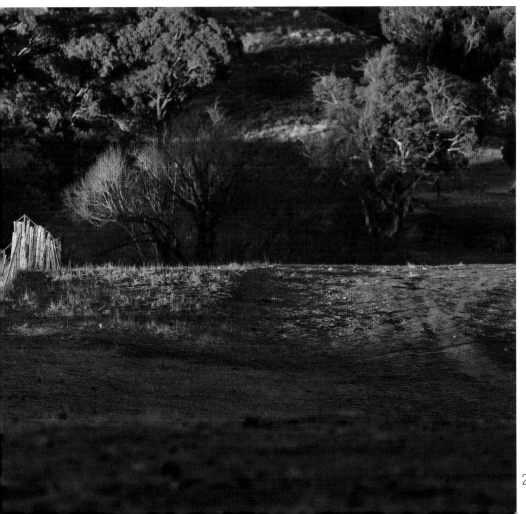

作品《達林河畔》

這雖然是一幅小景，但我卻很投入。它的抒情意味在於：夕陽西下，天地分明。長長的投影由左向右落下。一匹白馬正側面朝向左，用著牠的晚餐。這左右相對應的朝向有了視覺上的對應平衡。在畫面重量上左面的深色樹叢與右面的白馬也顯得對應平衡。畫面很簡單，也很平靜。我們幾乎能聽到馬吃草的沙沙聲。想像這是你的郊外別墅的窗口所見，這就值得鑲入鏡框，為它留出一片牆面的位置了。

有時候當我找到一幅不錯的景色，牛羊的位置也合適，如果是在較原始的樹林裡，牛羊們遠遠地聞到你來了，會迅速地跑遠。如果是在牧場，牠們會駐足、回望、會好奇地趨上前來，看看你的動靜。使得原本自然恬靜的一道風景瞬間消逝了。

在拍攝這幅小景時，我長久地舉著照相機等白馬有個合適的角度，落到白馬背上的陰影要不多不少，而白馬與山坡線、遠樹的位置也要相應。

《達林河畔》的點、線、面構成圖

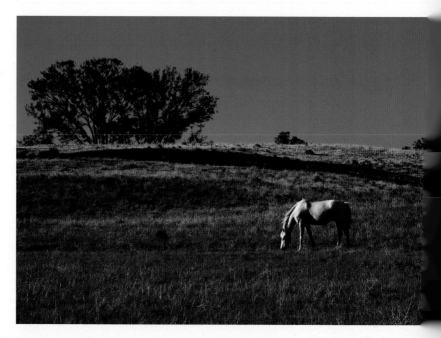

畫面影調的基本元素：黑，白，灰

什麼是「黑、白、灰」？

不管是五彩繽紛的、還是單一黑白的形象世界，我們把影調概括成為簡單的黑、白、灰三部分。

黑，即是影調的深色部分；白，即是影調的亮色部分；灰，即是影調的中間色部分。

如果畫面上的場景有了黑、白、灰這三樣，容易使畫面均衡而不散亂，凝重而不沉悶，細膩而不零碎，有整體的感染力。

黑、白、灰的合理分佈，不僅是人眼對影調觀賞的一般要求，也是畫面構成的一般需要。

白多了顯空曠，白少了令人窒息。黑多了沉悶，黑少了畫面就顯得平淡或煩亂。灰，常常是畫面的內容和細節所在處，它隨

不同風格的需要顯得可多可少，伸縮性較強。當然，這些是一般規律。任何規律是可以被打破的。

黑、白、灰的概念絕不是指字面上的黑、白、灰的顏色。有時，一幅照片中的深色部分並不重，而在畫面上起的是「黑」的作用。白，也不一定是接近於白的顏色。黑、白、灰在比較中成立。

這裡用兩張圖例來說明如何用「黑、白、灰」來指代自然界的影調。可以看到，無論是彩色的或黑白的世界，黑白灰只認其明暗度。

深色（黑）
中間色（灰）
亮色（白）

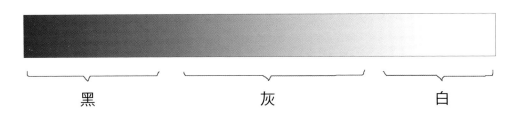

黑　　　　灰　　　　白

黑、白、灰的組合

在以下圖形裡，試圖用簡明直觀的方法來表示各類照片的影調特色。這是「直方圖」以外的另一種直觀的影調分析方法。

背景的黑白灰色帶代表自然界的影調，用藍線勾畫出來的範圍是拍攝中所獲得的影調。橫向代表照片對自然界影調的拍攝（覆蓋）範圍；豎向代表照片中獲得的影調數量。

正常組合：明快又細膩

這類照片就如同「全影調」，各段的色域和層次都有特點。是既響亮明快又豐富細膩耐看。

特殊組合之一：高動態範圍成像

這類照片有大量的可看細節，光線平緩，影調柔和。透過 HDR 組合而成的照片就是如此。

特殊組合之二：木刻

這類照片有較大的反差，黑白分明、對比強烈，明朗簡約，如同木刻。

特殊組合之三：低影調

大量的使用低沉調子,豐富的內容「藏」於微妙的暗層次中,簡稱「低調」。

特殊組合之四：高影調

大量的使用明亮調子,豐富的內容「藏」於微妙的亮色調之中,簡稱「高調」。

欠佳組合之一：曝光不足

欠佳的原因是影調過於沉悶,使人壓抑,不符合常人對明暗的要求,屬曝光不足。

欠佳組合之二：曝光過度

欠佳的原因是影調過於蒼白無力,屬曝光過度,同樣不符合常人對明暗的要求。

作品《賴貢山》

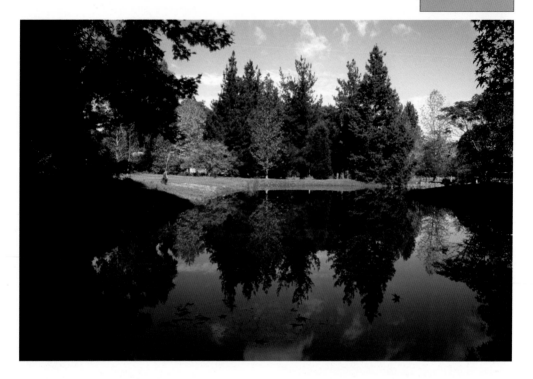

　　影調，恐怕是攝影最區別於其他視覺藝術的地方，是其強項，也常常是它最有魅力之處。

　　懂得並掌握了影調，你就掌握了攝影的大概了。

　　景物的影調層次是無限豐富的。但重要的是你必須在你的照片中，使深色部分、亮色部分和中間色部分有合適的比重（簡稱黑、白、灰），有合理均衡的分配，畫面就容易產生效果。

　　在作品《賴貢山》中，很大一部分的樹叢處在陰影裡，構成了很整體的深色部分。樹叢的亮部在畫面中形成中間色部分，而天空和一小片空地是亮色部分。

《賴貢山》的黑白灰分析圖

作品《岩洞中的光柱》

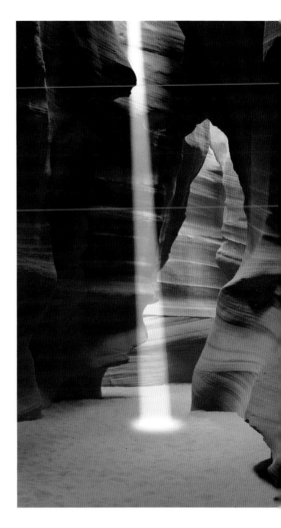

再談「白」的作用。當景物等「內容」充滿照片畫面時，白的地方往往是讓目光休息、給你呼吸的地方。這一方面是由於我們的生活經驗告訴我們，白的、亮的就是窗子、天空，是空間，可以透氣；另一方面是我們在視覺上有「明暗要適中」這樣的天然需求。

在一幅照片上，白多的時候，黑就很突出。黑多的時候，白就很突出。像這裡的一張，在岩壁的中間色和深色充滿了畫面時，我們的目光自然會尋找亮色，被這「白」色所吸引。

在我們獵取景物、表現主題時，就應有意識地運用這些原理。如你要表現的景物中的那個「生動點」（趣味點）是亮的，那你就要為它營造一個較灰的較重的周圍環境或者背景。如果那個點是深色的，背景要求則相反。

拍照，和說話、寫文章是一樣，意圖要明確，話語要清晰。也就是說，你在使用影調或者「處理」影調的時候，要藉助陪襯和比較的手法，把你要表達的東西突顯出來、強化出來。

《岩洞中的光柱》及其黑白灰分析圖

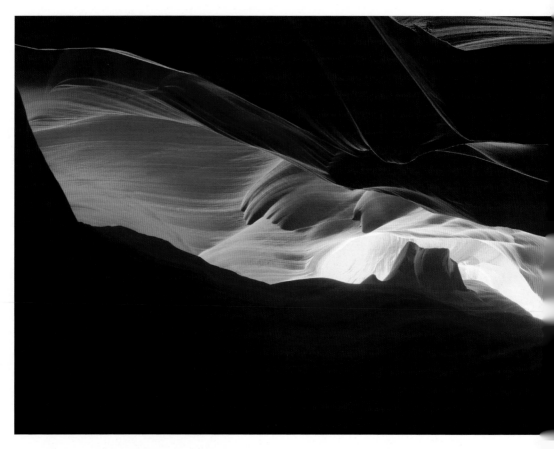

作品《紀念碑山》

「黑」，在畫面上常常起著骨骼的作用，構築起畫面的間架，對構圖、佈局的作用至關重要。

如果畫面上有「黑」，不但使畫面壓住了陣腳，還使畫面內容不至於太繁瑣。相對於有內容的地方較「實」，「黑」部往往較「虛」。以虛映襯實，內容也就更突出了。

為什麼早晚的風景較中午的風景更容易出效果？光照在早晚時造成景色中有大量的深色部分，為畫

「山峰」的由來

這是美國西部大峽谷的羚羊峽谷的一景。這個景我在拍的時候實際上是偏直的，畫面上的小山峰本來在右上方，我把它橫過來（旋轉近 90 度），就成了山峰。猶如紀念碑。

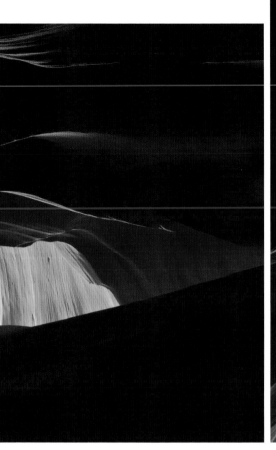

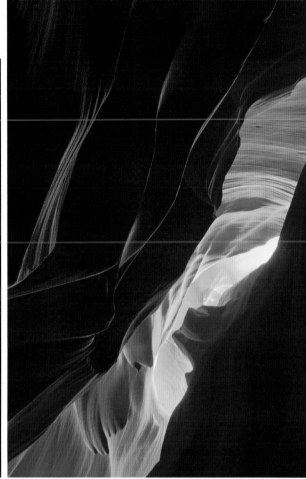

面創造了很多「黑」色影調。這常常是一張有感染力的畫面所不可缺少的。

　　還有，你仔細觀察，中午的陽光所造成的陰影部分不但少，而且零碎。這就很難擔當起畫面骨架的作用，會造成畫面基本結構的零散。

　　如果將黑、白、灰分佈

得當，能使畫面亮部更亮，中間調子豐富而不雜亂。畫面也就更有精神了。

《紀念碑山》的黑白灰分析圖

畫面形體的動態元素：有形的和無形的

畫面的構成，除了上述的點線面、黑白灰以外，還有「動勢」。

「動勢」分有形和無形的兩種，它們都在畫面上起著非常重要的作用。

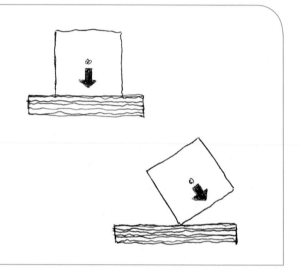

物體的形狀及重心所向

物體的輪廓及明暗會形成一定的形狀，如果形狀的重心在正中，就沒有橫向的動勢；如果重心外移，便產生了動勢。

物體運動的方向

移動中的物體具有正向的動感，形成有力的動感線。

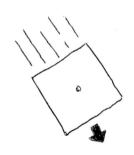

光和風

　　光線會「射」，風會「吹」。它們都具有正向的動感，能在畫面上留下可視的、甚至可觸摸的動能和推力。

人物身體、面孔和目光的朝向

　　人的身體和面孔的朝向，代表著行進、關注的方向。而目光，也如同光線一樣能「投射」，在畫面上形成動態物體的「走向」。

作品《自由領導人民》

作者：德拉克洛瓦（Eugène Delacroix 法國）

《自由領導人民》是一幅傑出的代表十九世紀法國浪漫主義藝術的作品。

我們在畫面上，看到一個把虛構的自由女神形象放在了一個被真實地描繪出來場景之中。她一手持槍一手擎起三色旗，帶領工人、市民、兒童和知識分子們衝鋒陷陣。場面中硝煙四起，形似紛亂，實則有著精心的安排。

畫面中所有行進中的人物都迎面而來。主角和其他人物的身姿、

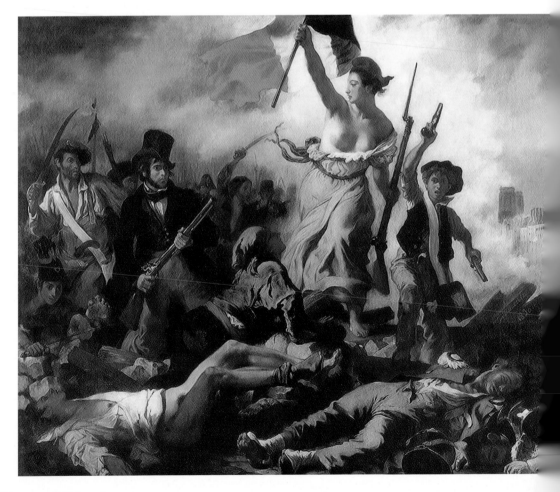

手臂、槍支、旗幟都直指畫面上方。這是主動勢。主角和畫面左側的人物群透過面孔朝向的相互呼應，造成了一種關聯和組合。這種呼應有什麼作用呢？它的作用是使主體和從體之間的聯繫更「緊密」，有形合還有神合，從而形成一種整體的趨勢和動態。

　　畫面又為什麼要把女神手中的旗幟的上端切掉？這就像一幅肖像，有時要把頭部頂端切掉，取其特寫突出其眼神一樣，可以削弱觀者對一大片旗幟的關注，更加突出

《自由領導人民》的動態構成圖

作為主角的女神的身姿動態。

　　而且作為一個整體的組合，由旗桿、肢體、臂膀和槍支組成的有明顯向上指向的「線條群」越過畫框，衝出畫外，動勢也就更強了。

　　還可以講下去。畫面下方的那些橫向的左低右高的斜線（橫躺著的士兵身軀）有何作用呢？我們不妨試試一些不同的安排：一，左高右低的橫線。其效果是，畫面的動勢會向前向下行進，將不當地分散畫面主體的向前向上的動勢。二，將橫線的右端抬高，這就會與畫面主體的動勢接近，造成畫面動勢的單一和單調了。所以，畫面上的這種安排是合理的。理由有這樣一些：它們與主體動勢不同，又與主體的動勢趨合；這些層層疊疊的橫斜線，「托」起了主體人物，並把她「推」遠到了中景，增加了畫面的縱深度。

作品《維納斯的誕生》

作者：波提切利（Sandro Botticelli 義大利）

　　風景，也包括場景，場景可能包含一切。所以這裡要提及一些包含有人物的場景作品。

　　《維納斯的誕生》是一幅來自於詩歌的繪畫作品，畫面充滿了詩歌一般的想像力和優美：空中，飛來春風之神，為愛與美的女神吹送來了靈魂。右面海岸上來了身著花衣的天后為女神備裝。維納斯從海裡誕生，神情沉醉、羞澀，猶如花萼初開。

　　畫面淡化了光線造成的濃影，而強化了線形描繪。這就加強了人物的體態、髮束、衣裙所帶來的優

美動勢，為故事注入更多的生命活力。符合哥特式藝術特徵。

　　這些動勢感透過畫面上占主導的曲線而形成，整個畫面都在舞動和飄逸之中。它們的動勢又是多向的，其匯集點在畫面的中央。

　　我們還可以細細說下去。主角女神的體態是這樣的：身體呈正面，體態傾向畫面右側。頭部傾向畫面左側，目光向前。身體的重心向畫面的右側外移，而頭部向畫面左側傾斜。身體的三條主要「部位橫線」— 眼睛線、肩膀線、胯骨線就構成了「S」形。身體就這樣「扭動」了起來。

《維納斯的誕生》的動勢構成圖

作品《畫家母親》

作者：惠斯勒（Whistler 美國）

此畫又稱《灰與黑之合奏 1 號》，但以《畫家母親》著名。惠斯勒在 1872 年將它初次展出後的十年時間裡都不獲好評，而目前被稱為美國境外的美國藝術家的最著名作品之一，有「美國的標誌」、維多利亞時代的《蒙娜麗莎》之譽。

解讀這幅畫時，你如果用常規的什麼「金字塔」、「黃金分割」都不可能來解釋。畫面上的主角人物側對觀眾，即不在最明亮處也不在最顯眼處，畫面的中心幾乎是空

白的。惠斯勒認為，畫面的和諧、形態和排列組合比「主題」（主體）更重要。他更給他的一系列作品取上音樂般的標題，如「和諧的紅色」、「灰與綠的交響」、「玫瑰和銀色的合奏」。

現在我們明白了，畫家把畫面上的一切都統統作為音符來對待。他要表現的不僅僅是一個兩個人物，是一個整體，是它們的合成。不像常規那樣去突顯主體（主題），而是把它放到整個曲調之中。

作品的畫面是一種平面圖案式的安排，人物的輪廓也被幾何形體化了。在這樣的基本構成下，畫家又有他的第二層處理：場景（包括人物的身體）— 平、直、簡化，強調二維感；人物的臉部— 深入刻劃、有細節、適當強調三維感。用這樣「以簡襯繁」的手法，使主體人物在畫面上豐滿起來。

畫面的動勢是靜態的、平面的，一切都在祥和、謙卑和協調之中。

《畫家母親》的動感走勢

作品《市集歸來》
作者：夏爾丹（Chardin 法國）

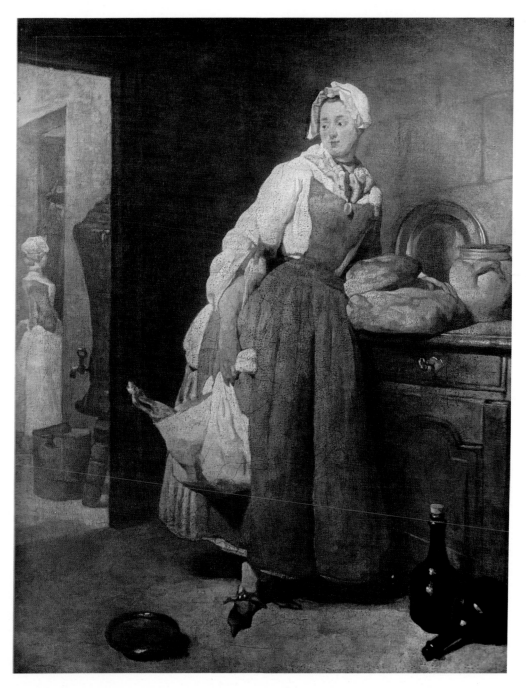

畫家夏爾丹有十八世紀學院派的功底，而以創作風俗畫著名。《市集歸來》（又名《辦理食物的廚婦》）我認為是他較精湛的一幅。

當我們觀看這幅作品的時候，我們的目光會跟隨畫面中的盛菜袋、手臂、肩膀，看到主角的臉。然後呢？我們很可能會順著人物的目光，直奔左下方，見到另一位隔著門框站立的女子。畫中人物目光的引領，使作品中「故事」裡的一主一次兩個人物間有了聯繫，也使「畫面內容」的構成上有了關聯。

除了這些，畫家還做了很多有意的安排。第一，將光線僅僅落到主婦身體的右側，右手上拎的盛菜袋也是淺色的。這一條亮色帶自下而上漸亮，直到右肩的最亮處；第二，這條身體右側的光帶，加上右手所拎的盛菜袋中形似家禽腿的物體，構成了一條直線。而衣裙的另一側輪廓也是一條直線。觀者目光的走向會受到透視線的影響，走向交會點，那個交會點即是右肩部；第三，畫家安排的畫面中心，如果內容過於雜亂，這個中心的形成就會受到影響。鑑於此，畫家將畫面上最重最大最平整的一塊顏色，放在主婦右肩後做背景。觀者的目光就不受干擾和阻擋了。

還有，背景中的門框線差不多是畫面上僅有的兩條突尤的直線，門框內外一明一暗。這樣就使門框裡的另一副場景成為畫面上第二塊令人注意的地方。你會很快順著主婦的目光看過去。

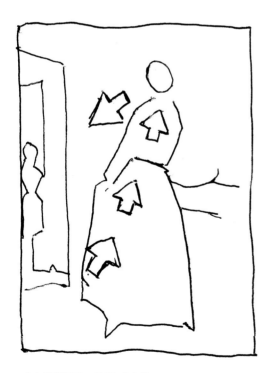

《市集歸來》的動感走勢

作品《阿爾讓特依大橋》

作者：莫內（Claude Monet 法國）

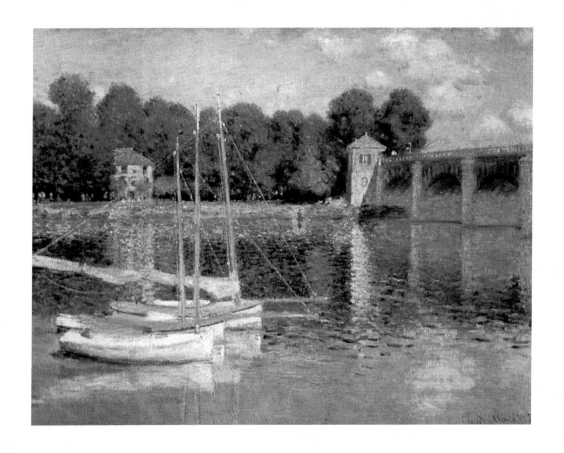

前面幾幅作品分別從形態的點線面和影調的黑白灰元素來闡述畫面。現在將這些元素放在一起，綜合分析作品《阿爾讓特依大橋》。

與以樹林為題材的風景不同，這幅畫面由許多硬朗的短直線組成。畫面左側的一組直線以及直線構建的三角形，向畫面中心傾斜；右面一側的橋的透視線的也趨向畫面中心。這種呼應及「向心」關係，對於一幅畫面的合理構成是很重要的。

處於背景的樹叢雲彩的圓狀形態，對於那些直線組合體是一種調

畫面的明暗構成

畫面中的線狀元素

節和緩衝。

　　畫面上的點和塊面、塊面和線的界線都不是很分明，這並不妨害我們的閱讀和分析。

　　在影調上我們看到，莫內把遠處的樹叢及它的倒影，還有橋的背光部處理成很整體的深色塊面；遠處河岸和房子處在中間色中；而一組帶帆的船、天空及它的倒影，是亮色塊。這種基本結構使畫面明快響亮，豐富而不瑣碎。

畫面中的點狀元素

作品《最後的晚餐》

作者：達文西（Leonardo Da Vinci 義大利）

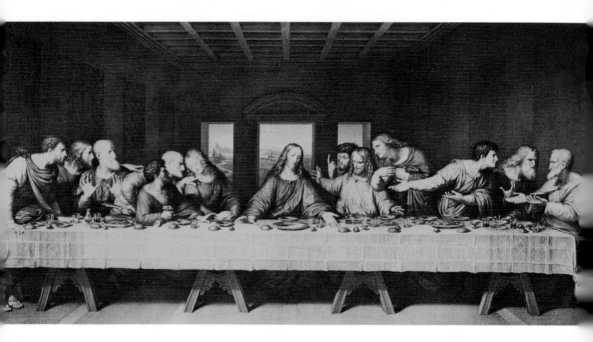

　　《最後的晚餐》是達文西「最重要的、也是最成功的」作品，畫作取材於《新約聖經》中《馬可福音》的記載。逾越節那天，耶穌跟十二個門徒坐在一起共進最後一次晚餐，他對十二個門徒說：「你們中有一個人要出賣我了！」十二個門徒聞言後，表現出震驚、憤怒、激動、緊張等複雜表情和體態。

　　十三個人物在畫面上一一展開，每個都有細微的刻畫。他們個性鮮明、神態各異，但沒有一個不當的出來「搶鏡頭」。畫面達到了生動而有序，多樣而統一。有戲劇般的引人入勝，又不失生活的真實。這是怎樣做到的？我們來看看大師的手法。

畫面的明暗構成

　　不同於別的用「構勒」的方法將主體的輪廓線表現出來的作品，在《最後的晚餐》中，由背景及桌子在地面的投影組成的深色，將桌面上的人物群像「襯托」了出來。

人物群的整體被「推」到前景中，讓觀者一目了然。把觀眾的關注點一下子落到人物群（畫面的主體）上來。這就是明暗的作用。

畫的作者把畫面上的亮光和高反差全部集中到人物群中，而將其餘的細節簡化、弱化，並隱藏到暗調子裡去。

《最後的晚餐》的明暗構成圖

畫面的動勢構成

在下圖「人物單體動勢走向」圖中，人物姿態的重心安排使每個人物都具有一定的動勢，這些動勢是畫面結構的組成部分。

另外，分析人物的組合體也很重要。在 51 頁的「人物組合體動勢走向」圖中可以看出，正是作者對群體人物的體態、動勢的精心安排和佈局，使畫面的結構有張有合，充滿了戲劇衝突，又沒有視覺上的紛亂。這樣的安排，將故事有條不紊、有主有次地在讀者面前展現出來。

《最後的晚餐》的人物單體動勢走向

畫面的透視構成

作品《最後的晚餐》中室內所採用的是平行透視。平行透視只有一個消失點，室內的平頂、兩邊牆壁和地麵線都消失（聚集）在畫面中央。

這不僅形成了畫面的另一主要結構線，也對引領觀者的目光，起到了重要的作用。它能幫助觀者自然地迅速地將目光投入到主角耶穌身上。

畫面的主體物

畫面的主體物只能是一個，或一組。這可能是繪畫作品區別於圖案裝飾的地方。圖案可以被任意切割或延續。繪畫、攝影作品則不能。

我們再來看一看，達文西在將透視線全部投射到畫面主體上以外，他又是怎樣來處理主體與其他形體的關係的。

■ 完整形與不完整形

畫面的主體人物雙手展開，形成了一個很完整的三角形，而其他人物都是一些不規則形。他們或被部分重疊、削去外形，或本身即為不規律的多邊形（不完整形）。在不完整形的襯託之下，完整形被「突」了出來。

■ 一動一靜

其他人物為動態，主角靜態。就跟聚焦一樣，主體更顯清晰了。

■ 突出而不孤立

再看上面的「人物組合體動勢走向」圖，主角與相鄰的一組人物似分似合，雖不重疊但幾乎連著。主角的左手已經「破入」相鄰人物的外輪廓線，使其與此組人物不但有語言上的交流，也有形體結構上的連接。

" 最後的晚餐 " 的人物組合體動勢走向

" 最後的晚餐 " 的透視結構

" 最後的晚餐 " 中的完整形與不完整形

" 最後的晚餐 " 中的動、靜安排

第二章 拍攝實例技藝解析

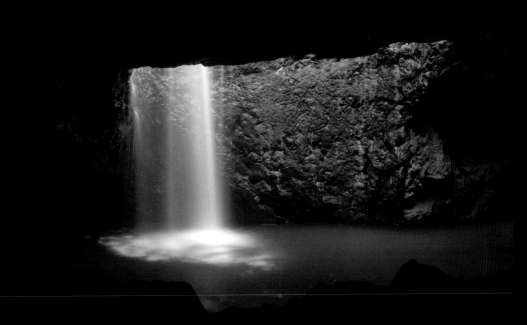

拍風景好比狩獵

風景攝影，依我看就好比狩獵，在於你的捕捉能力。記得有一次，我們一幫人在被稱作「香格里拉」的雲南迪慶的中甸拍照。在一片平整的開闊地上，每人背著沉甸甸的攝影背包，相機固定在腳架上，用雙手橫握在胸前，三五成群走著，看上去特別像在前線打仗的單兵。這「單兵」扛著重裝備，走路、爬山、開車、露營、吃乾糧，還要冒險。我們常常看到的那些出色的風景照片，它們的險、奇、異，不是一個只懂技法的攝影師所能獲得的。從這個意義上講，對一位愛好風景攝影的人來說，「行萬里路，拍萬張照」是第一重要的事。

做到了這一步，接下去的事情有可能很簡單。比如說，珠峰就在眼前，晨光罩在山頭，你有合適的長焦鏡頭，快速地拍下數十張，還能跑得了？如果你仍不放心，就採用「包圍曝光」。數位文件選擇 RAW 格式，它有足夠的感光寬容度。如果沒有三腳架，你的長焦鏡頭應該有防手震功能。如果沒有，你就提高點快門速度，再不行提高感光度，這樣就行了。如果景色瞬間即逝，就使用連拍，確保萬無一失。

但事情往往比這個複雜。人們面前並不是一座珠峰，而是一片紛繁，使你無從下手。這就需要你有獨特的藝術眼光。你應該是一位時時關注一切視覺藝術相關信息的人，知道形態、光影、色彩，研究大小、明暗、虛實以及它們的組合……所以翻譯家、文學家傅雷要他兒子傅聰「先為人，次為藝術家，再為音樂家，終為鋼琴家」。換到拍照上就是：先做藝術家，再做攝影家。

如果這些方法一時讓你抓狂，我的建議是，你在一張照片上，只嘗試運用一種方法就行了。比如說「大小比照」的方法，一位相撲運

動員面前站一位小男孩，或者大象頭上站著一隻小鳥。如果找不到這些，可以運用大光圈，將小女孩背景的花叢虛化。方法像集郵一樣，在於積累。在日積月累之後，當獵物出現時，你就會毫不費力地將它捕捉下來。如果還有機會，你可嘗試使用不同的拍攝方法來再度拍攝。比如對象物在高速運動中，你用很高的快門速度來「凝固」那個瞬間，還可以用低速快門來表現其「運動」感。

這個時候不要忘了問一下自己：什麼東西打動了你？……這裡指的是視覺上的，你應該抓住這一點，花大力氣將其強化出來、表現出來。常常在一張照片上，只要有一處打動人，照片就成功了。

這裡還有一個認知問題，此問題因人而異。有些拍攝者心中追求的是明信片式的風景，這當然無可非議，而我常常不是。前一類照片較穩、全、漂亮，而我嚮往獨特和新奇。攝影的追求還有流派風格的不同。比如已經流行好長時間的現代攝影的一支，看上去似乎懶懶散散，看似不經意拍的小景，實際上是仔細、嚴謹擺設的結果。「美在平庸（beauty in the banal）」。有類似超現實主義的手法，再現虛擬的或者真實的場景，以彰顯某種理念，隱示某種現象。作者往往用大片幅底片拍攝，由數十張拼接起來。其次還有一種意境派，題目和畫面注入文學般的詩意與情調。有的具有中國風味。而國際間，照片常常只有作者沒有題目，比賽的評委也只看照片。「只用照片說話」呈現為一種通例。我這裡注重的較多的是畫面的形式構成，用視覺形像說話，用光影語言說話。

構圖

有主角有配角：《山雨欲來》

　　近樹和遠山在這裡是重色，天空和山坡的下部是中間色，山坡頂最亮。山坡的頂部看上去亮，是由於周圍有中間色和重色包圍著。由於雲雨繚繞，景色顯得空曠虛幻，唯有小山坡頂上的景色是實的，幾

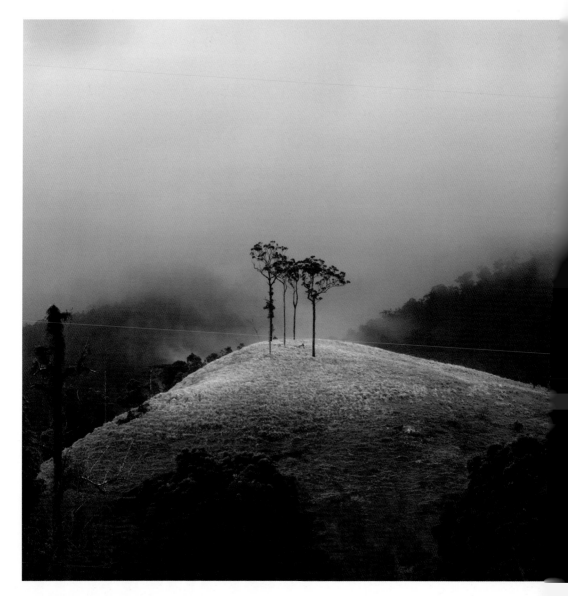

棵小樹格外清晰，反差對比也較強烈，自然的成了
畫面的視覺中心。

　　這是一個虛實相間、黑白灰運用得當的例子。

文件選型 RAW
鏡頭 80-200mm
光圈 F14
快門 1/50 秒
補償 -1.3
拍攝時間 11月中旬
中午 11:00

（續上頁）有主角有配角：《山雨欲來》

這張照片拍攝於新南威爾士州的寧明鎮。我們從寧明鎮往北，開車順著 BLUE KNOB ROAD 往北。眼前呈現一片「春風細雨，潤物無聲」的景象。展目望去，山崗上聚起幾棵小樹，高高的望著我們。厚厚的積雲，忽聚忽散，時而不懂事地過來遮住我的相機鏡頭，時而又迎合我心意似的去把我不想要的多餘景色擋去。

當時正下著小雨，景色在遠處顯得不起眼。我差點兒沒注意到這景色，也擔心雨水會打濕鏡頭影響成像。但這回出遊幾乎還沒有拍到一張照片，總不能讓一絲希望跑掉吧！還是架起腳架用 200mm 鏡頭拍了起來。我沒有採用一張拍全景的簡單辦法，而是耐心地拍攝局部，用九張到十二張拼接，以達到最充分的細節。

我當時帶的相機是 Nikon D80，最高像素一千萬畫素，拼接

《山雨欲來》的黑白灰分析圖

後的照片達到兩千八百萬畫素。

拍照的經驗常常是，普通的天氣產生普通的照片。特殊的天氣、惡劣的天氣產生特殊的照片，還會達到意想不到的效果。舒舒服服沒有好照片。

而且，照片總是在「一絲希望」中產生的。即便你從不懈怠，百折不饒，也不一定能獵獲好照片，也常常空手而歸。如果你就此罷休了，那就很可能與好照片無緣了。

照片的畫面分析

進一步分析這幅畫面的構成。整個視野中幾乎沒有其他景物來「奪」觀者的注意力。山、雲、樹叢都淡淡地謙卑地出現在那裡，完全一副陪體的樣子，這樣就使畫面的主體很突出。

山坡上的幾棵小樹之所以吸引目光，還由於它們正好位於兩條山坡線和背景山影線的交會點上，這些線便將觀者的目光引導到畫面的主體上去。

主體，就是畫面的視覺中心，在畫面上的位置雖然非常偏左，但有兩個因素使畫面大致上產生平衡：一是作為主體的幾棵小樹，有「面向」右面的姿態，其頂部左邊高於右邊，造成一種類似向右「觀望」之勢。二是背景的山影，形成了一個巨大的深色三角形，其重頭落在右面。這好似一桿天平，把本來被山坡壓向左邊的力量，有力地扳了回來。

線的旋律:《穆瑞河上》

照片的畫面分析

　　這幅畫面在構成上是很直觀明瞭的。水和漂浮物所構成的直線和「S」形曲線柔和又優美。水中的小樹(這棵樹其實並不小。注意看水中的野鴨和野鳥)與波紋交錯而立,「沉浸」在裡面,一副全然陶醉的樣子。

文件選型 RAW
鏡頭 80-200mm
光圈 F13
快門 1/200 秒
補償 -0.67
拍攝時間 12 月
中午 1:00

在點線面三種形態中，線是最富有動感和活力的。線條多了容易顯得散亂，最好能夠使它們形成一定的組合。畫面上的線條組合要避免平行或平均，力求有變化有疏密，努力營造出節奏和韻律。

如有橫的或者豎的線無阻斷地貫穿畫面，會對面畫起到分割和破壞的作用。故要加以避免。

澳洲穆瑞河上漂浮著的藻類植物呈土紅色，在水流和風的合力下，河面上形成了許多平行的斜的甚至是曲線狀的波紋，還有野鴨游弋其中。當我見到這條河時，正好是我在澳洲乾枯的內地穿行了數日之後，所以見了一陣興奮。爬高坡，鑽草叢，折騰了好幾個小時，才找到一個能盡收場景的角度，甚是滿意。

在拍攝時避免了強光，注意表現水藻所形成的波紋。努力地將整個河面控制在中間調子裡，用樹影的深色，承擔起畫面最重的一個色塊，並成為畫面的主體。

《穆瑞河上》的其他現場照片

簡潔的力量：《荒漠小曲》

照片的畫面分析

　　這張照片拍攝於夏日的正午，樹的陰影很硬。
畫面上僅有三樣東西：紅沙，斜樹，遠山的陰影。
東西少得像一面國旗圖案。

　　樹的肢體及陰影所構成的曲線與山丘的輪廓
線非常合拍。樹的稍頭又剛剛「攀」過了山丘線，
使天、地、樹三者組合了起來，渾然成為一體。

文件選型 RAW
鏡頭 80-200mm
光圈 F22
快門 1/250 秒
補償 -1.3
拍攝時間 12 月
中午 1:00

自然界的景色，大多數顯得繁雜而不盡人意。如果遇到一處生動又不瑣碎的景色，那是你的幸運。如果不能，你要非常認真地做好你的取捨。很多攝影者就利用早晚，用大塊的暗色和陰影將景色的瑣碎處隱去。

畫面簡潔的前提是，畫面的主體或者畫面的整體構成有動人之處。如果這個前提有了，你就想要讓它不受打擾地將其展現出來。

為了取得簡潔，追求單純，有時可以選取景物的局部，內容少了，容易簡潔。

簡潔與否，有時候足以區別出藝術與現實之間的不同。

這是澳洲新洲的佩里沙丘，溫特沃斯（Perry Sandhills，Wentworth）的所見。在沙漠的惡劣生存環境下，這棵樹可能仍然活著。抑或在生死之間。給我的聯想是一名仍在搏鬥的戰士，或是戰後陣地上的一面不倒的旗幟。這種半立不倒的姿勢，我看到了堅強，看到了禮讚的價值。

《荒漠小曲》的其他現場照片

大與小：《攀岩者》

文件選型 RAW
鏡頭 28-75mm
光圈 F3.5
快門 1/250 秒
補償 -1.0
拍攝時間 12 月
下午 2:00

在景色中，如果你要表達某景物的大或小，就必須要有一個參照物。這個參照物可以是我們熟悉的人、動物或其他的物體。

這種想法必須在你取景時就已經形成，這樣你才能在拍攝中為那個需要表現的巨大景物留出足夠的空間，讓其充分的舒展開來。另外，那個參照物一定要一目了然，不能似隱似現地「藏」在一個不起眼的地方。

這張照片拍攝於雪梨藍山，我們當時正在山間徒步，遇上一隊攀岩者由一名教練帶著從山頂順瀑布而下，我沒有架設腳架的時間，就提高 ISO 用手持拍攝。

我有意要表現山岩的高大，使畫面有一定的氣勢。畫面上的人物要小，他的位置居中而突出，從而去反襯環境和山岩的高大。

在拍攝時，既要有一定的快門速度，以凝固其瞬間，又要有適當的小光圈，使場景清晰。因此，適當地調高 ISO 是我唯一的選擇。

拍攝這樣的深色場景，很容易使曝光過度，所以我採取了曝光補償了「-1.0」。這樣既使水的亮部保留細節，有能把深色的澗岩所具有的層次，包括陰影的重色調表現出來。

照片的畫面分析

照片的拍攝時間是在晴天的一個下午。山岩在背陽的一面，沒有直接的光照。整個岩壁都藏在深色之中，溪水自上而下，泛出白色的水花，細節歷歷在目。決定了構圖以後，剩下的就是捕捉攀岩者的動態。

我需要的攀岩者的動態是：一，要有一個清晰的動作態勢（表示他在做什麼），二，其頭部應該是向上或者向下，這樣就能夠和瀑布的自上而下的動勢相順應。從而使這畫面的主要動勢（也是氣勢）得到了加強而不是削弱。

這跟一部樂曲只能有一個主旋律的道理是一樣的。

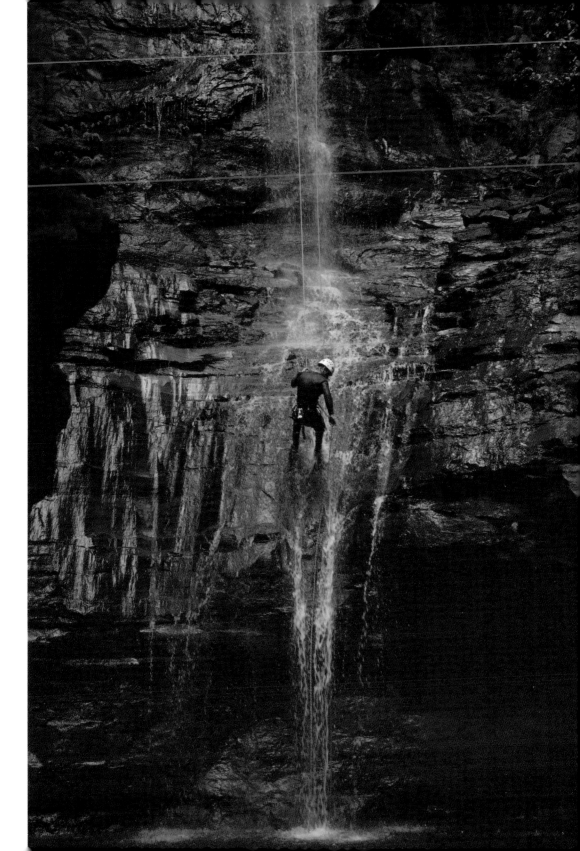

簡繁對比：《海爾艾德》《達林河畔》《梅里雪山》

這組照片都在畫面的下部、風景的前景留下大片的陰影。為什麼要留下而不裁去呢？前景的這塊大陰影在畫面上的作用是：把主景給「推遠」了，增加了主景的深遠感。並以陰影部分的「空」和「簡」，去緩和遠景的「繁」和「雜」。這種虛實映襯、疏密相間是畫面構成的一種手法。

下圖拍攝的是達林河畔的曲爾比（Trilby Station）。傍晚的陽光給樹林鍍上了一層濃郁的金黃。我們曾在這裡尋找紮營的地方。

在澳洲內地乾燥環境下土生土長的樹木大多顯得不修邊幅，甚至都難得有綠顏色。這裡借助日落的光給它們重新佈置黑白和色彩關係，才稍微入畫一點。

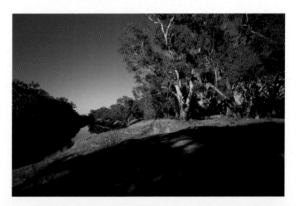

文件選型 RAW
鏡頭 28-75mm
光圈 F11
快門 1/30 秒
補償 -0.67
拍攝時間 4 月
　　　　上午 8:00

文件選型 Velvia100
鏡頭 12-24mm
光圈 F8
快門 1/125 秒
補償 -0.66
拍攝時間 12 月
　　　　下午 5:00

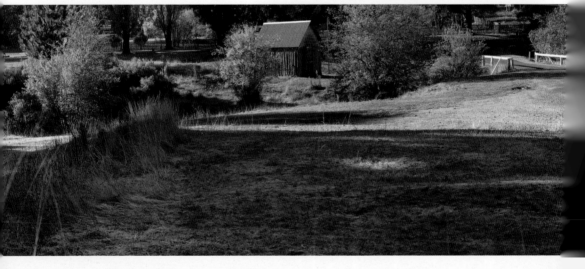

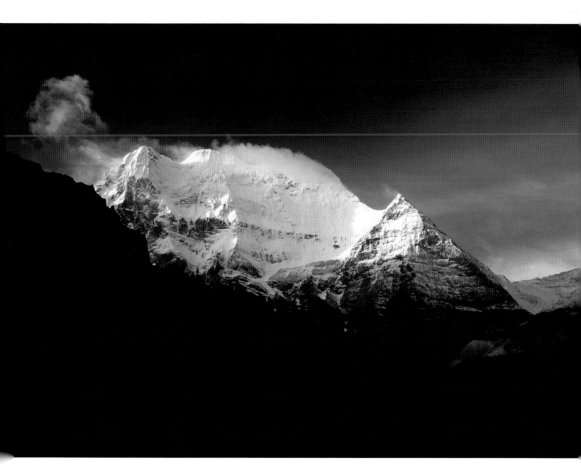

　　66 頁大圖是海爾艾德 (Hill End)。它是現存的仍保持完整的 19 世紀 60 年代的澳洲淘金時代的小鎮,離雪梨 276 公里。車程約三個半小時。那裡的市容、街道和建築基本依舊。

　　畫面的一半在亮處,一半在暗處。橫向長長的影子在使畫面景物間的連結貫通上起了作用,避免了景物中的房屋和樹叢在視覺上的零亂。

　　不可預測的光線,使風景拍攝增加了很多難度,但常常也是其趣味所在。山石依舊,時節變幻。那些樹木呀積雪呀總在不斷變換中。雲呢,又以從不重複的「詭譎」面目出現。所以,世上沒有完全相同的兩張風景照片。

　　在上圖這幅山景中,空氣透澈清新。山頭的一半被殘雲遮掩著,主體很突出。

　　畫面的簡繁尺度的掌握是一個大課題。過分簡單了要尋找東西來充實一下;過於繁雜了,就要做點兒減法。

文件選型	Velvia100
鏡頭	80-200mm
光圈	F22
快門	1/50 秒
補償	-2.33
拍攝時間	10 月
	上午 8:00

舞動的山岩：《南狼丘和羚羊峽谷》

對景色的描繪，不同於文字那樣可以虛構，照片是用實實在在的畫面來說話的。因此也價值不菲。英語中有「一圖勝千文」的說法。

當你見到一處有特色的景色後，就會想：使用什麼樣的手法來把它表現出來呢？是採用逆光還是順光？是用廣角鏡頭來囊括全部，還是用長焦鏡頭來取其局部，獲得「濃縮」？這將取決於什麼手法能更有利於將這種特色充分地表現出來。

另外，你要決定景色中的哪一部分是更為重要的、能打動人的。如果是晨光下的山頭，那你要重點地考慮到這一亮部，以準確的曝光來表現它的細節。或者，你覺得這山頭並不重要，要充分表現山腳下暗部的一群牛羊，那就要將曝光充分考慮到那裡。有了分析，有了目標，你就有了取捨。

照片的畫面分析

這兒的兩幅是一種不完整式構圖。畫面上不留一點天空或者遠景，讓舞動的山岩在整幅畫面上展開，充分強調山岩的曲線和它的圖案感。

這種切割的取景手法，使畫面上沒有任何多餘的景物來分散觀者的注意力，畫面單純而集中。較好地表現出了山岩固有的舞動姿態。

文件選型 RAW
鏡頭 24-70mm
光圈 F4.5
快門 1/125 秒
補償 +0.33
拍攝時間 10 月
中午 11:00

文件選型 RAW
鏡頭 24-70mm
光圈 F4
快門 1/125 秒
補償 -0.33
拍攝時間 10 月
中午 11:00

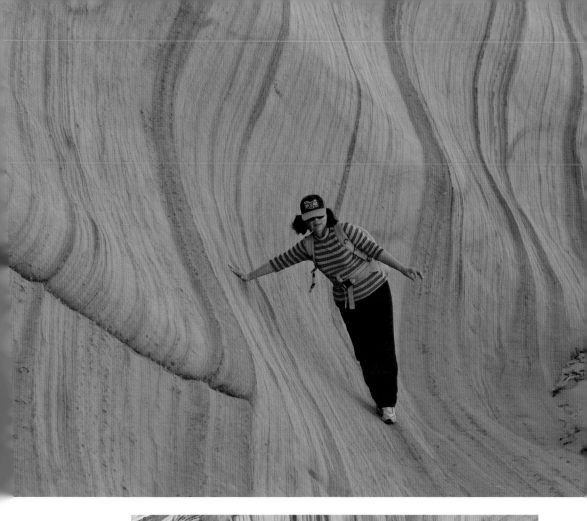

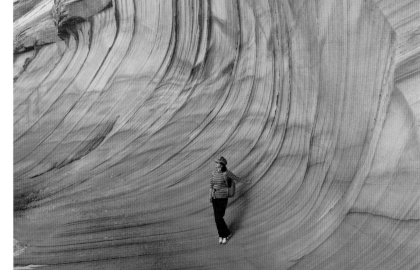

美國亞力桑
那州的南狼
丘（South
Coyote）

上頁兩幅拍攝於美國亞利桑那州的南狼丘，用的是平光。本頁兩幅在美國亞利桑那州的羚羊峽谷拍攝，用的是較強的明暗調子。

一般來講，畫面上的曲線和直線的走向要避免與畫面的一邊平行，而是要形成一定的夾角，看上去會更生動一點。

大部分景色都適合於早晚晨昏拍攝，而羚羊峽谷只能在中午時分拍攝。原因是峽谷的口位於頂部，光只能從頂部射入。過了午前午後兩個小時，峽谷裡都很昏暗。另外，峽谷內適宜使用中廣角鏡頭，順光逆光皆可拍攝，並各具特色。

文件選型 RAW
鏡頭 24-70mm
光圈 F13
快門 0.8 秒
補償 -1.3
拍攝時間 10 月
中午 12:00

美國亞力桑那州的羚羊峽谷

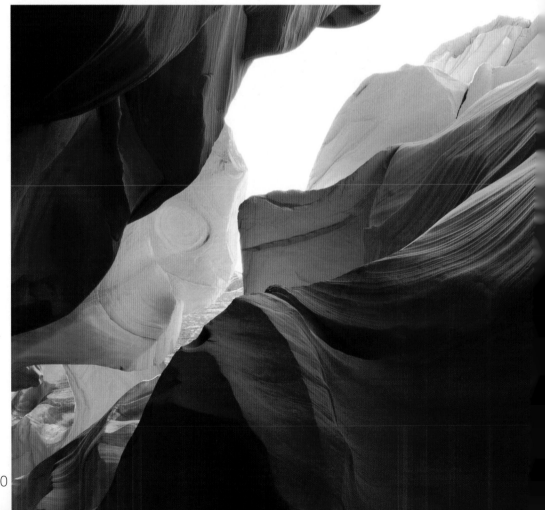

照片的畫面分析

　　自左下至右上方的空隙構成了畫面的主要走勢。山岩似乎被一劈兩半，上下兩半山岩帶著由重心產生的向右的巨大傾斜力，往一邊壓去。

　　由於山岩的楷紋細節在中上方較密，右下部較疏，使畫面有了虛實相間的一張一弛。畫面中的山岩從低處起步，抖動著「柔軟」的身段，忽啦啦地往右上方舞開來，且舞步漸舞漸大，愈來愈「放蕩不羈」。

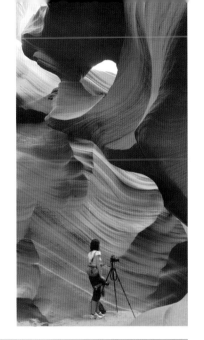

變換角度和焦距

　　使拍攝獲得成功的一大秘訣是，要盡量多地變換拍攝的角度、高度和距離。

　　變換角度：在360°的不同位置來拍攝，有正面、兩側及背面的不同。變換高度：從地面到空中，這樣就有了仰視、平視和俯視的不同，加上距離的遠近。

　　長焦鏡頭下的景物透視變化小，形體濃縮；廣角鏡頭將透視誇張，近大遠小拉大了，形體張揚了。

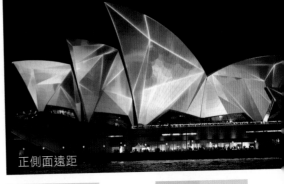

正側面遠距

文件選型 RAW
　鏡頭 80-200mm
　光圈 F2.8
　快門 1/30 秒
　補償 -0.33
　拍攝時間 6 月
　　　　　下午 7:00

文件選型 RAW
　鏡頭 12-24mm
　光圈 F4.5
　快門 1/100 秒
　補償 -0.67
　拍攝時間 6 月
　　　　　下午 8:00

　　在變換不同的拍攝角度時我們會發現，同樣的景物，某一角度能顯示出其形象的美，而其他角度卻

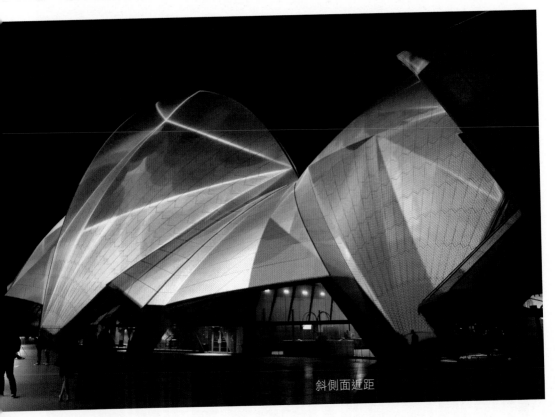

斜側面近距

不能。比如，拍攝雪梨歌劇院，從正側面拍有些光影效果很漂亮，而到斜側面卻效果平平。有的光幻效果適合遠觀，有的則更適合近看。

歌劇院建築不規則的造型特點，加上多變的光幻圖形，又有透視、角度和距離的變化，其畫面效果難以預估。所以，若要照片好，還靠腿多跑。

看看以下幾個變換角度的例子：

正側面遠距

我隔著雪梨環形碼頭，在大約 200 公尺處用 80mm-200mm 鏡頭拍攝光幻效果下的歌劇院。這正好是歌劇院左側的正側面，很典型很熟悉的歌劇院外形。由於光幻在不斷變化中，所以快門速度不能太慢，我使用了較高的感光度。腳架和快門線是必用的。

斜側面近距

我跑到歌劇院的腰間平台上，離它的弧形殼體幾公尺遠處，用 12mm 鏡頭拍攝，把歌劇院的外形變化誇張了。角度不同所產生的效果也不同。

照片的畫面分析

72 頁上圖：由於從正側面拍攝，歌劇院帆型牆體的弧度就小，燈光下的圖形也就顯得較為平整，比較「二維」，比較簡單明瞭。我們也較容易地識別出雪梨歌劇院的本來面目。

72 頁下圖：在斜側面採用近距離超廣角拍攝，使建築的造型變得更加不規則，燈光下牆體的弧度增大，圖案的動勢擴大，令人幾乎難以辨認這座建築了。

即使是同一光幻圖案在同一建築上，由於拍攝角度和距離的不同，不但有視覺效果的差異，還有風格和情感傳遞上的不同。如果你需要一個簡單明瞭的「標誌式」形象，適合選用正側面；如果你需要一個張狂強烈、富有激情的「創造性」形象，適合選用近距離超廣角拍攝的斜側面形象。

用　光

追隨大自然：《光如雨》

　　傍晚的天空，變化奇幻。光在雲雨的作用下，為攝影者營造出無數的機會。有時候風塵僕僕數百上千里卻一無所得，有時候連連有所獵獲。對一位旁觀者來說，好照片是「拍」得好。這裡面當然有拍攝的成分，但對於拍攝者，還不如說照片是用腿「跑」出來的。

　　大自然是攝影者的永恆崇拜者，你尋覓它，追隨它，在百般耐心和無怨無悔中，期待它的不期而至。

　　這些聽上去像作詩，但這種追求其實就是風景攝影從拍攝到完成的力

文件選型	RAW
鏡頭	80-200mm
光圈	F8
快門	1/500 秒
補償	-0.67
拍攝時間	5 月
	下午 7:00

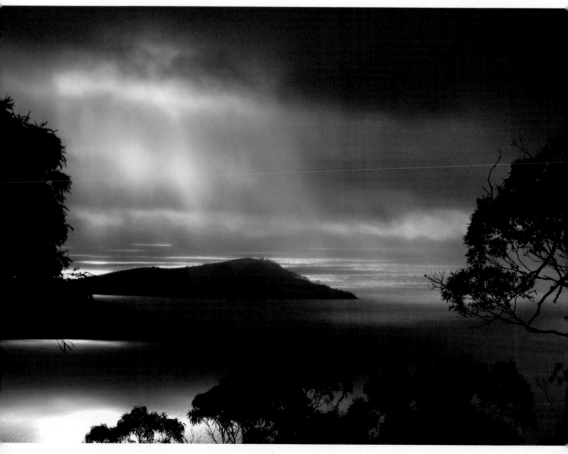

量源泉。

我在澳洲的塔斯馬尼亞島拍攝時，GPS 指點我一條小路往南，其時忽晴忽雨。盤山登上一處瞭望點，光線從雲層中如雨如瀑潑灑下來，景色每幾秒鐘都不一樣，大部分時間裡海水太亮，景色平了些。到陰雲將海面的大部分遮蓋了，而光色仍濃時拍下。

腳架是必需的，加偏光鏡使雲層更濃重，降低快門速度，縮小光圈以擴大景深。

照片的畫面分析

遠處的濃雲層疊，海面的波紋和小島構成了許多組橫向線條，被光亮從雲層中擠出來潑灑而下的幾條斜直線所打破。目標是找出波光淋漓，光如雨的感覺。

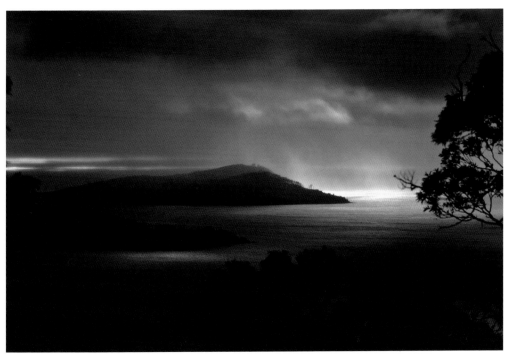

光色在比較中存在：《賴貢山之秋》

陽光下的秋葉金紅透亮，逆光拍攝是最佳的選擇。但如果你找不到畫面所需要深色背景，這樹葉受光處就無法亮起來，沒有足夠的光感，整個畫面可能只有顏色而沒有光亮。

我們肉眼看上去很光亮的景，拍攝下來有可能是白茫茫的一片，並不顯得光亮。或者如果你乾脆把太陽拍下來，在照片上看也就跟月亮差不多，原因是自然景色中的「光比」較之相機所能記錄的大得多。也就是說，照相機能夠記錄的光影的色域和反差度都要比自然景色小得多。更重要的是，亮度是在比較中才產生的。同樣一盞燈，晚上比白天看上去亮多了，為什麼呢？是由於黑夜襯託的緣故。

我去賴貢山大概不下三、四次，大多數在秋季。每次開車一個半到兩個小時。有時到了週末，打點完行裝器材後，看看天空不甚亮敞，雲層厚厚的。去還是不去呢？去吧！到了那裡，濃雲照舊。正在沮喪之時，厚雲中間突然開出一道口子來，透出一條光束。而等我架好相機，光束又收回了。這樣幾番較量，終於抓下來幾幅。這是其中兩幅。太陽在雲層中擠出一個小窟窿，像舞台的追燈一樣，點射在一條樹影小道上，如同一齣戲劇的開幕。

文件選型 Velvia100
鏡頭 28-75mm
光圈 F11
快門 1/250 秒
補償 -0.67
拍攝時間 5 月初
中午 11:00

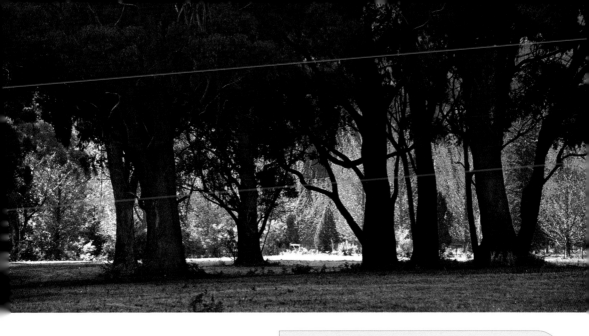

我一直在拍秋景，一直面對怎樣表現秋葉的問題。概括起來，順光拍攝出來的是顏色，而逆光拍攝出來的既有顏色，又有光。

逆光時，我一般喜歡有較強的光照。而順光時，強光和散射光各有各的效果，要視秋葉顏色的濃淡和背景色調等因素。有時候，散射的順光又明亮又柔和，能更好地表現秋葉的固有顏色（如下方的右二圖）。

照片的畫面分析

作品「賴貢山之一」（76頁圖）中，我讓最光亮的紅葉區域用深色「包圍」，包括照片下部的路面陰影。這就充分地比較出受光紅葉的亮色。

這路徑的「S」形曲線使畫面的縱深感增強了。由於路徑的盡頭並未露出，此曲徑就又有「通幽」的意味了。

作品「賴貢山之二」（上圖）中的亮與暗相互作用著。遠處光照下的楓樹「燃燒」得「如火如荼」，將陰影中近處樹的身姿映出，樹的深色也反襯出遠處樹林的明亮耀眼。

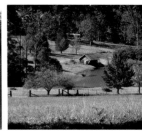

在賴貢山拍攝的其他照片

高反差的運用：《堪培拉的秋》《花園一角》

在室外拍攝，我們只能被動地去適應景物的反差，難以主動挑選。當然有時陽光時隱時現，你可以等候，擇機而行。當你能夠在不同反差條件下拍攝時，你已經在運用了。

不同的反差，各有各的情調，各顯各的光影特色。一般來說，反差高對此強烈、光影爽朗明快；反差低柔和、抒情，光影細膩豐富。

這裡是一些高反差的例子。

秋天的堪培拉，楓樹在逆光中透出耀眼的金色。這些楓樹枝由濃密的葉子擁簇著從它的根部往上伸展，上下一致的飽滿茂盛。看上去就像全身被金光點綴的舞者向你翩翩走來。

拍攝時以最亮的樹葉測光，保持一定的景深，用遮光罩或帽子、傘遮好鏡頭，也可小心地將相機放置於樹的陰影裡。

威爾森山某私家花園一角。紅楓葉在逆光下深色背景中，其紅最濃烈。更不用說在綠色樹叢的襯託之下了。這張照片的測光我選擇在最亮的綠草地。如果失去了這塊綠草地的細節，照片就會缺乏些內容。

文件選型 RAW
鏡頭 28-75mm
光圈 F11
快門 1/40 秒
補償 -1.0
拍攝時間 5 月
中午 12:00

文件選型 Velvia100
鏡頭 28-75mm
光圈 F22
快門 1/100 秒
補償 -1.0
拍攝時間 4 月
中午 11:00

照片的畫面分析

這兩張都是用幾乎全黑的陰影（背景），來突出日照透過樹葉所獲得的光感和樹的優美造型。

而上圖「花園一角」還拿紅與綠這組互補色來助興，以獲得更加強烈的畫面效果。

高反差的運用:《枯木逢春》《休閒時光》

這裡數月前有過一次林火。樹幹的表面看上去已經成了炭狀。但神奇的是,它們皮爛心不死。照樣抽出新枝來。

照片的畫面分析

中焦、大光圈、紅黑兩色,及背景的虛和主體的實,是拍攝中使用的主要手法。

在 81 頁的照片上,側逆光不僅構畫出草地上休閒人們的優美輪廓,也點亮了整片樹叢,還在草地上劃出一道道快捷的曲直相間的投影線。這是我們在西澳旅遊時在住所附近見到的一景。兩個年輕家庭帶著孩子在陽光下席地而坐,享受著週末的下午時光。

文件選型 RAW
鏡頭 80-200mm
光圈 F2.8
快門 1/400 秒
補償 -1.3
拍攝時間 6 月
中午 11:00

照片的畫面分析

　　相對於景的靜，人群是動的；相對於樹的靜，地上的投影線是動的。

　　休閒的人們在畫面上呈現點狀，草地上的亮色光帶和深色投影呈現出線狀。線在畫面上的流動感強於點。所以，畫面上最令人注目的雖是休閒的人們，而在高反差的作用下，最活躍且最富動感的，卻是草地上的光帶和投影。

文件選型 RAW
鏡頭 80-200mm
光圈 F5.6
快門 1/80 秒
補償 -1.0
拍攝時間 12 月
下午 6:00

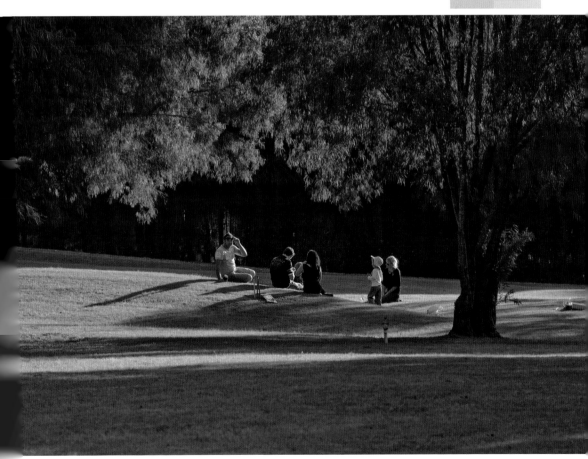

低反差的運用：《袋鼠谷的早晨》《聖克雷爾湖一角》

低反差照片常給人柔和、清淡、輕鬆的感覺。在低反差的照片裡我們找不到強烈的色塊，但卻很能入畫，很抒情。

這裡是一些運用低反差的例子。

袋鼠谷的秋天是個濕潤的季節，早晨常常起霧。靜謐的河道上幾條小划船還在睡夢中。過不了多久，一個野營者們的休閒恬淡的白天就要開始了。

本蒂拉露營及野餐區位於袋鼠谷附近，雪梨以南或堪培拉以北約 200 公里肖爾黑雯河旁。在那裡你可以露營，也可以釣魚，游泳，及在塔露瓦水庫和肖爾黑雯河划船。

拍攝時，使用廣角鏡頭，聚焦

文件選型 RAW
鏡頭 24-70mm
光圈 F8.0
快門 1/50 秒
補償 -1.3
拍攝時間 4 月
上午 6:00

在遠處的河面上。按亮處曝光，避免了讓整個畫面過分明亮。

　　畫面著意表達「靜」。從靜謐中的小舟聯想到人，因而又增添了幾分生氣。

　　塔斯馬尼亞的聖克雷爾湖，寧靜平和極了。拍攝時把焦距和曝光都點測在中間的一塊石頭上。

照片的畫面分析

　　水上的湖石和水中的山影幾乎同色，光影很微妙。幾塊圓石的安放佈置在畫面中稱得上平衡。觀者能夠在照片中領會到山水的清澈透明，並感受到鮮活和清新。

文件選型 RAW
鏡頭 80-200mm
光圈 F8
快門 1/13 秒
補償 - 1.0
拍攝時間 6 月
上午 6:00

低反差的運用：《雪山遠眺》《雲霧山中》

文件選型 RAW
鏡頭 28-75mm
光圈 F/14
快門 1/20 秒
補償 +1
拍攝時間 10 月
下午 17:38

先看 85 頁的圖，滿天的樹枝掛藤，仍抵不住濃霧的密。連這輛小車也躊躇半路，畏於穿行了？景色已經足夠美麗，留步本來是應該的事。

山中濃霧較常見，但這種掛藤不多見。風景照片常常有賴於這種特別的景致，給畫面多一份意趣。

山林有濃霧籠罩著，層次更豐富了，也給人留下更多的想像。

如果膩煩了喧嘩，厭倦了濃烈，像上圖這樣的場景或許正是你所需要的。

畫面中，天空佔據大部分空間。似乎山頭不堪雲天的重壓，勉強從地平線中抬起頭來。山頭、雲、天、雪匯成一色，又淡又遠。一抹空曠，幾分寂靜。

文件選型 RAW
鏡頭 28-75mm
光圈 F4.5
快門 1/125 秒
補償 0
拍攝時間 11 月
中午 10:00

局部採擷：《藍山遠眺》

在野外尋找景色，看完大景全景以後，別忘了仔細遊瀝一下景色的局部。也就是景色中的一隅一角，一些不起眼的小景。

傳統的古典西洋風景畫，大多有高大的樹林，起起伏伏的山野和遠遠的地平線。天地廣闊，人物點綴其中。印象派時候起，他們偶然見到日本的山水畫居然讓翻滾波濤的一角佔據畫面的一半。後來莫內也就畫起了一個半個草垛，還有在畫面上頂天立地的教堂建築。或者截取荷塘中睡蓮的一個片角。

截取景中的一小片，有時也能優美動人。這就是中長焦距鏡頭的作用。在野外，有時你需要200mm 到 400mm 的鏡頭。如果嫌 F2.8 的太重，就帶一個 F4.5-5.6 的，也會是一個折衷的選擇。

照片的畫面分析

一縷光亮從一方射來，照亮了一片林海，映遍了周圍。視覺中心在中間，那裡的光亮最密，漸漸向四周淡去。觀者的視線也會隨著林海的波浪而起伏，而游離。特殊的光照，造就了奇妙的林海景致。

傍晚時刻，我站在山頭上，看著大部分的景色已經隱入到山間長長的影子裡去了。大家都閒聊著，準備打道回府，很不顯眼的遠處，有一片亮光照過來，先是照亮一大片，而後只落到樹林的頂部，我不失時機地拍攝了下來。曝光時，要點測樹林頂部的受光處。平均測光會使曝光過度。距離遠又有風，所以使用了腳架和快門線。當時，這一小縷光線停留的時間很短暫，熟練的操作就會很重要。

文件選型	Velvia100
鏡頭	80-200mm
光圈	F16
快門	1/250 秒
補償	-1.3
拍攝時間	10 月
	下午 4:00

巧用眩光：《有霜花的早晨》

文件選型 RAW
鏡頭 28-75mm
光圈 F11
快門 1/60 秒
補償 -0.67
拍攝時間 4 月
上午 8:00

眩光是逆光拍攝中的大忌，但有的時候也會有一點特殊的效果。遮光罩在逆光拍攝時不一定起作用。你在使用遮光罩後，有時一些陽光的散射光斑還會擠進來。如果光斑不是很強，對畫面的破壞作用不是很大，就不妨留著。說不定還有點兒趣味。

澳大利亞的海爾艾德 Hillend。早晨露營醒來見到了霜花，這霜花在逆光中閃亮剔透。我找了幾個拍攝點，在最佳角度下，避開了太陽，但未能避開周圍的耀眼光斑，拍下來以後覺得還不壞，甚至這光斑還有點兒不可缺少。畫面上從最亮的如同一盞白灼光的光斑，到陰影處的全黑，使色域達到了最大的寬廣度，也充分地表達了晨光下景物的光感。

照片的畫面分析

畫面上眩光最亮，光亮被灑射下來，落到樹叢上。掛滿霜花的樹叢被沐浴著，像美女弄姿。再落到地上，晶瑩滿目。在晨光的藍色調裡，疑似恍惚碧海中。光造就了形體，特殊的光線造就了特殊的景觀。照片企圖透過晨光下的樹叢倩影，來表現光感。

情有獨鍾的光顧：《威爾森山》《林地遠眺》

陽光普照時，常常景色平平。如果景色中的東西太多，就不知道看哪裡。光線有時會對景色中的某一樣景物情有獨鍾。這樣的地方就如一個亮點，會引導我們的注意力。我們的眼睛有這個天性。這也如同我們在攝影棚裡總是給主要角色特別的光線佈置一樣。人工佈光在室內容易，大自然中的那種特殊佈光就難得了。

威爾森山村 (Mt Wilson) 是一個以其精緻的英國風格花園和林蔭大道而聞名的地方。海拔三千四百英尺高度，氣候涼爽，土壤肥沃，長滿幾近無法穿透的雜叢樹。一縷光照突然落到一棵小蕨樹上。如果我們總是有所準備，總是能夠留意到光線為我們造就的有趣味的景象，我們就不會錯過它。

文件選型 RAW
鏡頭 28-75mm
光圈 F9
快門 1/4 秒
補償 -1.3
拍攝時間 4 月
　　　　上午 9:00

照片的畫面分析

本來平淡的一片樹林，因光照的來臨，景致頓時發生了變化。一縷亮光以及小樹的身姿都斜斜的，在恬靜中呈動勢。猶如一艘小艇在碧海中犁開了一道波瀾。

我常常在澳洲的軍人節前後去威爾森山（Mt Wilson），那時候的秋色最美。秋色到來的時間每年有微小差異。秋色呈現時，梧桐的金黃在先，楓樹的金紅在後。濃郁色彩處高峰的時間並不長，因為那時的樹葉處於熟透之時，一陣不大的秋風颳來，就大片的飄落於地。

照片的畫面分析

下圖《林蔭大道》這種寬螢幕式的構圖能使林蔭大道充分展開來，拍攝地點是在一個三叉路口。大道往遠方延伸而去。

遠方大道的延伸處是畫面的最深處和最亮處，也是最讓目光舒展的地方。

文件選型 RAW
鏡頭 28-75mm
光圈 F11
快門 1/40 秒
補償 -1.0
拍攝時間 4 月
中午 12:00

文件選型 RAW
鏡頭 28-75mm
光圈 F11
快門 1/125 秒
補償 -0.33
拍攝時間 4 月
下午 3:00

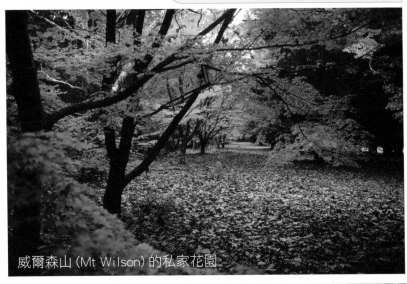

威爾森山（Mt Wilson）的私家花園

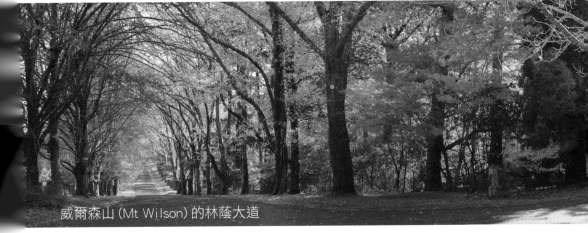

威爾森山（Mt Wilson）的林蔭大道

現場的其他原始照片

文件選型 RAW
鏡頭 80-200mm
光圈 F9
快門 1/200 秒
補償 -0.67
拍攝時間 11 月
中午 12:00

多雲的睛朗天每時每刻地在為我們造景。這個時候,不妨用長焦鏡到處瞄瞄看看,很多時候,好景色就在你遠處的眼皮底下。但你若稍稍動作遲緩一點,光線又變了,景色跑得無影無踪。

照片的畫面分析

山坡地橫向的一層一層排著,樹叢顯得很有組合。我在野外最喜歡找尋的就是這種「有組織」的風景。也許這是我的偏好。原因是真實的大自然有序的少,失序的多(例子可看本頁的兩張小圖)。

風景一旦有序有了組合,就能形成一種態勢。有態勢就有了傾向,也就有了某種情緒了。好像聲音成了曲調一樣。

畫面上的光照又將景觀點出重點來。

揮不去的懷舊：《紐內斯》

採擷風景時，你對你所見到的景色的評估或者選擇，很大程度上取決於你腦子裡的構想，或者說是你的審美趨向。我小時候見過許多十九世紀俄國風景畫家列維坦、希斯金的油畫，還有歐州古典風情畫中的風景。這些都成為了心裡揮不去的範本。

當然，你慢慢地會沒法去超越、去發揮。或者從其他許多新近的現代作品中去汲取營養。

紐內斯位於雪梨藍山的西面。那裡有一個風秀麗的山谷，也是野營的好地方。當清晨的陽光把山谷鍍上一層金色的時候，我猶如走入了一幅古典油畫當中。我抓住這種感覺不放，透過選取角度、色調，直到處理剪裁完成。

文件選型 RAW
鏡頭 24-70mm
光圈 F7.1
快門 1/80 秒
補償 -1.67
拍攝時間 4 月
　　　上午 6:00

照片的畫面分析

畫面上你會依次看到三個內容：晨光、營帳和樹影。

但在解釋時要使用倒序。清晨的幕帳剛剛拉開，夜的黑色仍是主調。樹影和大地仍然沉睡在夜裡。是這些挺起了畫面的「骨骼」。

營帳給畫面帶來了「人氣」。沒有生息的環境我們或感到荒涼。

而晨光給此照片帶來了生命，畫面依賴於它而生動起來。

在結構上看，光從左上方射灑下來。地面上的橫線狀的受光部位有明顯的自左至右的走向。遠景中最亮處的形狀及營帳上方的霧氣也是橫向的。這些橫向走勢得到了畫面右部縱向的深色樹影的有效平衡。而接近於底部的蜿蜒的道路隱約地走了一個「S」形，構成了畫內與畫外的生動聯繫。

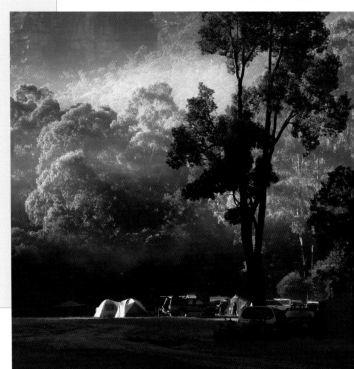

生機盎然的瞬間：《巴林頓頂》

風景在大部分的情形下是靜態的，但它有時也會給我們一些動態的美。比如裊裊升騰的炊煙，給靜靜的林間帶來生命的氣息。

一般來說，攝影者在大自然面前是被動的。你不停地觀察和等待，一旦機會出現，儘管瞬間即逝，必將其縛而獲之。有時也會遇到兩難的境地，見到好景，想拍得考究一點，就架起腳架，換上更合適的鏡頭，但景色變了，機會跑了。但如果立馬就操起傢伙拍攝，其結果又會不甚理想。有鑑於此，你得準備在前。不管是精神狀態，還是裝備狀態，一切要處於「待命」之中。

巴林頓頂（Barrington Tops）

照片的畫面分析

景象剛柔相濟：樹幹有力地直插畫面之外，光束放射式的灑下，都是直線；煙霧裊裊升騰，綠色樹叢團團簇簇，拱頂帳篷，都一派圓潤。畫面有很豐富的光影色調。暗處深不見人影，明處豁亮耀目。而光和煙霧是動態的，讓整個林間活潑生動了起來。

是一個條形的在皇家山脈的死火山組峰之間的高原地帶，有 25 公里長。它在雪梨北面，離市區有三個小時的車程。我去了那裡兩三次，其中一次是在那裡紮營。

照片中的炊煙在以下幾個因素俱全之下才能出現。晨光初起，無風，空氣和篝火用柴都在潮濕之中，篝火點燃後的一兩分鐘之內。由於炊煙消逝得太快，我僅僅只拍到這麼一張。

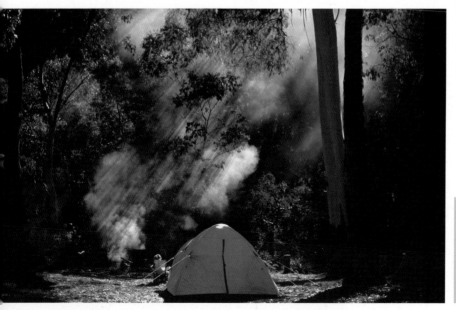

文件選型 Velvia100
鏡頭 28-75mm
光圈 F11
快門 1/125 秒
補償 -0.33
拍攝時間 4 月
上午 7:00

朝夕之美：《香格里拉的傍晚》

文件選型 RAW
鏡頭 28-75mm
光圈 F11
快門 1/50 秒
補償 -1.33
拍攝時間 10 月
下午 6:00

　　早晨和傍晚的景色之所以美，是因為大地被部分地照耀著，景色被劃分為光亮的富有細節的實面和深暗的被隱去了細節的虛面。亮面呈溫暖色，暗面呈青冷色。大自然的萬物被大大的簡化和概括了。

　　正午時分則不同，陽光普照。平均一致，一覽無遺，面面俱到。在很多情況下，顯得很平淡。

　　早晚的光線和雲層的移動變化，使景色變幻無窮，為你提供更多的拍攝機會，正午時的景色相對穩定，變化少，拍攝的資源也就貧乏。早晚的空氣潮濕，常有霧靄出現。霧靄能將近遠不同距離的景物分隔開來，形成層次。於是，山巒，樹林的倩影就出現了。

　　早晚的顏色飽滿凝重，正午的顏色蒼白平板。早晚的較浪漫，猶如詩歌或散文，正午的很寫實，如同一篇通告或者說明文。

　　雲南省迪慶藏族自治區的香格里拉，傍晚的陽光照亮了遠處的一片村落。在拍攝時注重於受光部位的曝光，表現出細節來。這嵌鑲在田野橫線上的幾幢藏民住宅是畫面上不可缺少的內容，而上部的雲、山，及下部的陰影成為了畫面從略之處。

照片的畫面分析

　　在畫面上下一大片平整的冷色調上，有幾條田野的暖色線劃過，並有幾塊小屋做為「點綴」。有「樂譜」的意味。不完整式構圖。

　　這也是一個點、線、面相間，又虛實結合的畫面例子。

夜光下的燈河：《歌劇院之夜》

夜裡用長時間曝光拍攝的移動車船的燈光軌跡，常常在夜景照片中構成一道有趣的景致。拍攝時盡量選取在彎道處或者道路的起伏處，使畫面中出現的車燈線富有變化。

由於車輛的前燈、尾燈和建築的照明燈都呈黃紅暖色，所以有必要尋找一些藍、綠冷色來補充，以改善畫面的整體色彩效果。

拍攝中一般要求光圈不能太大，以保持一定的景深。曝光時間視景物和燈光的亮度在十秒到數分鐘不等。由於曝光時間較充裕，拍攝者在曝光之間，可以用離機閃光燈到景物中間加一些補光，包括加上濾色片的彩色補光。

我選了雪梨歌劇院不遠的一個圓盤路心噴泉為前景，歌劇院為遠景。拍攝的時候，圓盤道上過往的車輛不斷，其中還有高大的客用車，所以留下的車燈線是全方位的。噴泉台上由地燈和路燈留下的光是綠色的。半空中的幾道光痕由大客車劃出。我又用了幾處人工補光加以點綴。

文件選型 RAW
鏡頭 28-75mm
光圈 F11
快門 25 秒
補償 0
拍攝時間 6 月
下午 9:00

照片的畫面分析

畫面由路心噴泉花壇和歌劇院建築兩個塊面和無數的車燈線及路燈點組成。路燈間不同的亮度和大小，車燈線不同的走向和流動速度，給本來就生動的歌劇院夜景，增添了很多的靈動和鮮活。無人的夜景本來應該是寂靜恬淡的，由於燈光軌跡的留影，畫面很有幾分喧嘩和熱鬧。

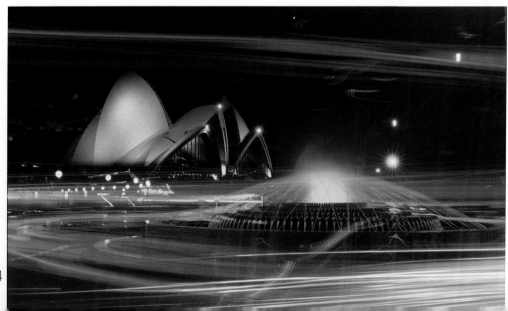

光束的形成：《羚羊谷仙境》

羚羊谷在亞利桑那州的佩吉附近，是印第安人納瓦荷族的屬地。

羚羊谷的拍攝要點有：避免強光零碎地落到岩壁上，強光會破壞岩壁的形體完美，且丟失細節內容。還會造成畫面的光比太大，超出了人眼和感光片的寬容度。另外，可以用手動來提高相機的色溫設置。數位相機的自動白平衡一般在 3000K 到 6000K 左右，拍攝結果遠遠達不到真實的色彩效果。在羚羊谷，我一般將其調到 8000K 以上。

羚羊谷的岩洞全在地下（地面呈山坡形），光亮全部從頂部來。正午時分，可在短暫的瞬間見到光束射下。岩石的顏色呈灰紫紅，如同仙境。

當光亮照射下來時，只在地上照出一個圓的光點，並沒有光束。只有當空氣中有塵埃時，光束才可見。如果沒有塵埃，你就要人為地製造出塵埃。拿一把鐵鍬將地上的沙土揚起，如夠高，就可見光束從高處長長投到地上。如果這時你的相機沒有防塵罩，就會在一旁叫苦了。

文件選型 RAW
鏡頭 24-70mm
光圈 F13
快門 0.6 秒
補償 -2.33
拍攝時間 10 月
中午 1:00

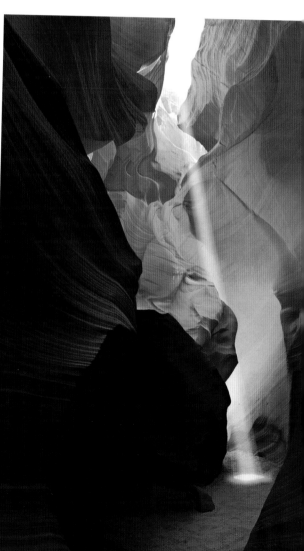

照片的畫面分析

羚羊峽谷的魅力在於它的色彩、肌理和它的獨有形態。在岩洞裡你能很容易地得到跌宕起伏的岩體，但你要花力氣盡量找到它的縱深。因為只有這樣，你才能使畫面有更多的「層面」。

還要很注意岩壁的走向與畫面形成的角度，也就是面與面、線與線在畫面上的形成的組合。使它們構成更好的律動，形成更妙的變幻。

綜合技法

尋找粗獷：《蒙戈國家公園》

在風景攝影中，拍攝者的主觀感受將決定其取捨，除非你不想這麼做，或者你確實沒有什麼感受。其實，有感受並運用這種感受至關重要，這樣才會使你的構圖、選色、取景具有目的性。觀者也才有可能從作品中領會到箇中的「情緒」，讀取作品中的意趣。人的感受會各有不同：空寂，粗獷，甜潤，細膩，清秀，素雅……不同的拍攝者對同一個場景會獲得不同的感受，拍出截然不同的照片來。

蒙戈國家公園在新南威爾士州的西南部，雪梨以西876公里。它是威蘭特拉湖的一部分，為世界保護遺址的一部分。幾十公里長的粘沙土丘，由於風雨沖蝕而形成各種奇異的形狀，人稱「中國城牆」。

到了夏天，這裡的溫度可達50℃左右。踏入這片沙丘山群中，猶如到了火焰山，抑或鑽入了剛燒過磚的土窯，氣浪灼人。這裡幾乎寸草不生，抬目望去除了沙土還是沙土。這樣的地方，居然能在山丘上泥縫間見到幾棵樹，也不知是死還是活的，是樹木呢？還是樹木的標本。這樹就跟冬天披滿霜掛的樹一樣，見不到自身的顏色。有的或在沙山旁勉強紮住根，屹立著；有的掙扎著從土中冒出身段，沒有什麼左鄰右舍。

這裡的景以沙丘著名。我選擇了拍這棵小樹，並以一片空曠的山丘地為背景。

按山丘的亮部曝光，採用偏光鏡使天空色加深。

文件選型 RAW
鏡頭 28-75mm
光圈 F22
快門 1/250 秒
補償 -0.67
拍攝時間 12 月
中午 1:00

《蒙戈國家公園》之一（96頁圖）拍攝的是小景，好像人的側面照。《蒙戈國家公園》之二（上圖）是公園的標準像。我對此仍感到不滿足，因為我來自中國，而這裡又被稱為「中國城牆」。我踏遍了公園，從下午的斜陽開始，一直拍到天黑，終於讓我拍到《蒙戈國家公園》之三（下圖）。這才讓我稍微覺得接近了這名字一點。

文件選型 RAW	文件選型 RAW
鏡頭 24-70mm	鏡頭 24-70mm
光圈 F8	光圈 F8
快門 1/100 秒	快門 1/60 秒
補償 -0.7	補償 -0.7
拍攝時間 8月中旬	拍攝時間 8月
下午 5:00	下午 5:00

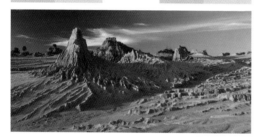

照片的畫面分析

之一：畫面抬高了地平線，給小樹留出充分的場地背景，任其舒展，也使畫面增加了空曠和原始感。

之二：由於主山峰是個金字塔造型，如果將畫面的右部切割掉一些，會使畫面更接近於對稱，顯得呆板。而現在的構圖，夕陽從左面「射」來，主山峰由其長長陰影的重色塊面支撐著。陰影線蜿蜒地由近入遠，使整幅畫面保留有一定的流暢感。

之三：「中國城牆」向陽的正立面齊刷刷地立著，就差城門了。或許中間的豁口是城門的塌陷處？前景的重色陰影與「城牆」的走勢相呼應，如基石般「墊」著，使畫面更堅實，使城牆更雄偉。

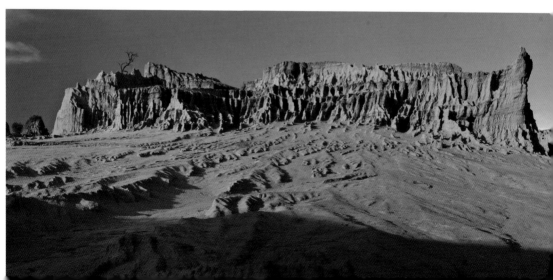

抓住特色：《海爾艾德》

到了一個新的陌生區域，有時你會一下子找到了這個地方的特色，有時你不能。

我到澳洲的頭幾年，就帶著自己原有的取捨標準去拍攝風景，常常徒勞無功。找回來的幾張，有明顯的中國味，我意識到我的拍攝取向有很大的墮性。澳洲的特色，澳洲的真實景象，常常在我覺得不能入畫的念頭下，悄然的溜走了。

澳洲的內地很乾燥，一副枯黃的樣子，怎能入畫、拍成風景照片呢？其實，美的含意是多樣的。荒涼有荒涼的美。就看你能不能發現了。在自然景物面前，一旦你隱隱約約的發現了它的特色、它的美，就要使用你的所有技術把它表達出來。藝術在先，技術在後。

文件選型 RAW
鏡頭 28-75mm
光圈 F11
快門 1/50 秒
補償 -0.67
拍攝時間 4 月
中午 11:00

這幅照片的拍攝構思應該說是來自於腦子裡的對風景畫的記憶。觀察某個景物和觀察某個事物有相同的道理。一雙眼睛的背後裝備了什麼，才是你能否了解此事物，看到景物的藝術魅力的關鍵所在。

我的體會是，跑跑畫廊、欣賞閱讀別人的作品很重要。從某種程度上講，要拍攝出好的照片，功夫要下在拍攝之外。

現場原始照片

在澳洲秋季的一個假期裡，在距雪梨270公里的一處舊的淘金小鎮海爾艾德近郊，我們三四個人挎著相機毫無感覺地從這條林蔭小路上穿過。前面有個能見到峽谷的觀景點。這片林地並不大，樹木也顯得很雜亂，我打算做一下嘗試。用28mm鏡頭（裝在NikonD70數位相機上相當於42mm）拍攝，九張拼接。結果還真的有點古典風景畫的味道，也很「澳洲」。

看98頁下面的原始照片。景色在普通視野內，兩三棵樹，不成景色。將它延伸拍成寬螢幕，再加高（上下延伸），效果就大不一樣。畫素也從600萬增加到1800萬。

這是一個對特色進行發掘並增強的例子，也是一個用低像素相機完成高像素照片的例子。

照片的畫面分析

這些本地的鄉土樹種不修邊幅，造型並不完美，還歪歪斜斜的。我採用平整的地平線將樹林在畫面上稍加「平衡加固」。樹幹的亮色很不整齊，但由於畫面上佔大多數面積的背景樹叢、路徑和兩邊草地全都統一在一個暖黃色的調子中，顯得統一和諧。畫面也就站立住了。

近處的深色投影的形態，與白色樹幹這一主體一呼一應，壓在一致的節拍中，也可稱得上舞影婆娑。其透視上的由近入遠，拉近了景色與觀者的距離。

天空的這塊藍色也很重要，與主調的暖黃呈互補。是一種相映成輝的作用。

《海爾艾德》用28mm鏡頭拍攝，九張拼接像素擴大了三倍

枯樹之戀：《晨霧》

枯樹在很多情況下比茂盛的樹更有味道，它們常常有獨特的形體，低調、色彩樸實、與大地融為一體。它們總是不肯罷休地站立著，又處處表現出骨氣。它們沒有茂葉的煩囂和喋喋不休，不企求不期盼，總是矗立在靜穆之中。

這其實已經跟雕塑的感覺很相近了。雕塑也是這樣，從真實的形體中抽象出來，在靜穆中，或變成建築的一部分，或融合在庭園中。

這張照片的拍攝時間是在初冬的中午時分，濃霧仍然未退。澳洲這個地方很有意思，在地圖上，GPS 上明明標著藍色的河道水域，但到實地看卻是陸地。

我在澳大利亞新南威爾士州與維多利亞州交界附近的艾伯頓，GPS 上顯示我已經到了水邊。路邊甚至還有一個告示牌上寫著「不能游泳、垂釣」。原來現在這個地方正是枯水期。要等幾場大雨以後，情況才會改變。我的汽車就在這個乾枯的水庫底，縱橫馳騁。車輪軋出了第一道輪印。

拍攝時要盡量控制好曝光量，不要使其曝光過度，營造出豐富的中間調，讓樹影有朦朧的感覺。

文件選型 RAW
鏡頭 80-200mm
光圈 F13
快門 1/320 秒
補償 -1.0
拍攝時間 6 月
上午 9:00

照片的畫面分析

大霧中天地一色，地平線消失了，其他的景物也消失了。我們看到的好像只有：枯樹簡單的剪影、地面上隱隱約約的彎彎的車轍痕和殘留柵欄的點點段段。

這樣的畫面給人的視覺帶來空曠朦朧的感受。

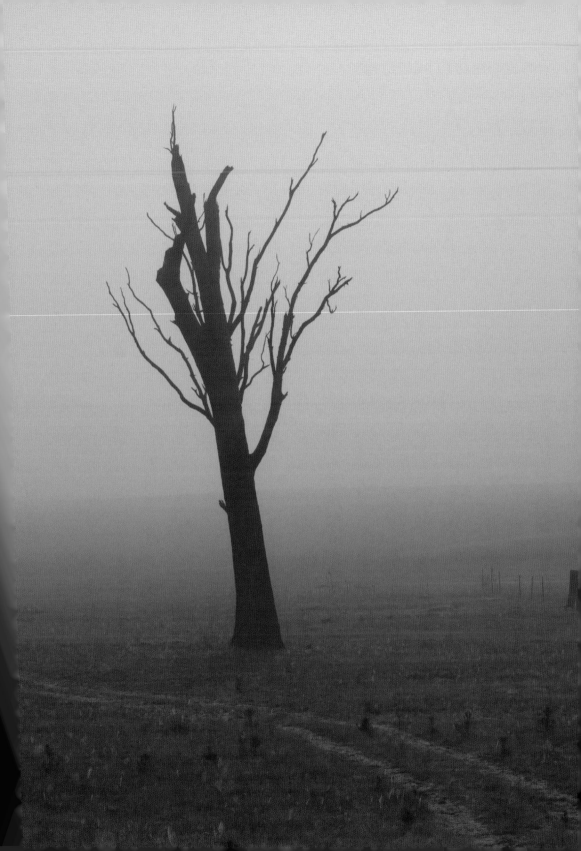

再探拼接技巧：《天然橋》

數位照片的拼接，如今有了電腦技術的運用變得很容易。早先我使用 AUTO-STITCH，此一技術後來被收編到 Photoshop 裡後，技術更加成熟了。

如果你是傻瓜相機的使用者，對照片的要求不是很高，也就無需任何方法，拍攝下來後電腦會幫你完成拼接。但如果你是單眼機的使用者，並力求使照片有專業水準，這裡就有一些問題有待你去解決。

比如說有一張直幅的風景，上面是很亮的天空，中間是中間亮度的山景，下面是近處很暗的山的陰影。你使用自動曝光和自動對焦，將上下分幾張拍下來後，就會發現天空部分不亮，山的陰影部分不黑。而且遠山和近影都一樣的清楚，沒有虛實效果。這不是你真的想要的。

我的方法是這樣的：

1. 找出主體物，這就是你最想讓觀者看到的部位。通常這是調子中等、內容最為豐富的部位。對好焦距，測好光。把曝光指數記下來。

2. 把照相機改為 M 模式，這時相機應該會記住（保持）對好了的焦距，不用更改。然後把曝光指數輸入。

3. 拍攝時，你可以選擇自左到右，自上到下，將所需的六張，或者九張、十二張拍下來。或者以主體物作為第一張，以此逐張往左往右，往上往下拍攝。注意每張照片間要有40％的重疊部位，這樣電腦程式才能夠閱讀識別。

4. 將照片在 Photoshop 中拼接起來。最終的照片，將有一個聚焦點和一個統一的明暗調子。

如何拼接的問題，這很簡單。去「文件」-「自動」-

文件選型 RAW
鏡頭 28-75mm
光圈 F14
快門 4秒
補償 -1.3
拍攝時間 11月
中午 11:00

Photomerge，選擇「瀏覽」找出電腦中的照片，或者選擇「添加打開的文件」。選擇「確定」讓電腦幫你完成拼接。你不妨嘗試一下不同的拼接方法，可供選擇的有「自動」、「透視」、「圓柱」、「球面」等等。

照片的畫面分析

　　這張照片所拍的景點名叫「天然橋」，用多於十四張的照片拼成。照片仍保持了真實的明暗組合。由於拍攝地點的山洞內只有幾公尺的縱深，我的這一張獲得了比搖頭機更寬的幅面，至今我還未曾見到接近於此幅寬度的同地點的其他照片。

　　畫面用四周的暗色來襯托景致的亮，使其有如同置於「燈箱」中的效果。慢速曝光使瀑布有流動感。

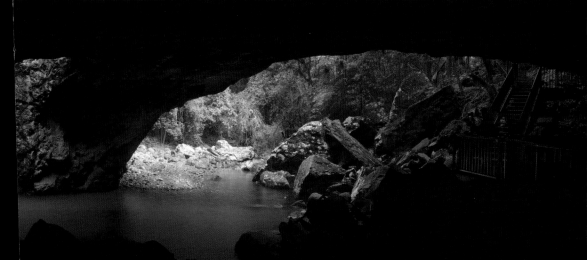

異域風情：《尖塔沙漠》

在風景面前，不要太讓自己無動於衷，要「投入」進去，產生出對風景的印象。一旦自己有了印象，就應該抓住它，將它表現在作品中。將此印象保持到從拍攝和後期調整的全過程中去。我出外拍照的時候，白天拍的照片，總在晚上抓緊時間將它們在電腦上調整、整理出來，為的是一氣呵成，不讓感覺跑掉。

這樣做也有不理想的地方，比如在電腦上一泡，時間很快就到了凌晨一二點鐘，到天亮時肯定就起不了早了。

這裡邊還有一個問題需要詳述。如果我們拍攝的作品的最終用途是明信片，是風景介紹，那你就應該忠實於大自然的真實。而如果你是在作一種創作，一種藝術實驗，那麼你就給了自己在改編和藝術渲染上一個較大的餘地。

現在正規的攝影徵稿或比賽也是，「新聞」和「科學與自然」類，不允許改變景觀，而「風景」類則允許。我們不應混淆這兩者之間的不同。

文件選型 RAW
鏡頭 80-200mm
光圈 F14
快門 1/500 秒
補償 -0.67
拍攝時間 12月
上午 8:00

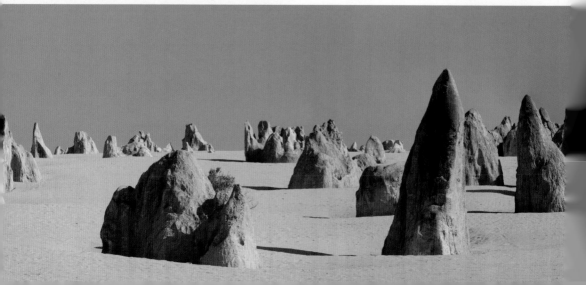

西澳大利亞的尖塔沙漠
（Pinnacles）位置偏僻，景色奇特。
那裡常常風大，在地面一公尺的高
度以下充滿了沙塵，我使用了三腳
架和快門線。

拍攝時，我很想把這種「異域」
味表達出來，便有意地避開樹叢、
綠草這些帶有「凡界」符號的東西，
讓景色中一覽無餘地僅僅剩下奇岩
怪石，看上去如同月球上的景觀一
樣。

在拍攝中採用偏光鏡，曝光稍
短一些，使其光影更加豐富。在後
期調整時，對 RAW 文件在反差、
色相上的改動較大，對色溫、色調
也做了一些調整。

拍出動感來：《羅素瀑布》

　　有動感的景物包括瀑布、海浪、揚起的沙塵和運動中的人、馬等。使用慢速快門能表現出瀑布如同綢帶一樣的流動感。條件是使用三腳架和選擇在景物的亮度較低時來拍攝，這樣可以在曝光時間延長後不至於使照片曝光過度。在鏡頭前加上減光鏡或者漸層鏡，能夠起到降低景物亮度的作用。

　　根據你對虛化程度的需要，選擇慢於 1/15 秒就可達到一定的虛化效果。要表現出海浪的虛霧效果，最好在數秒以上。傍晚的光線變化很快，最晚的時刻，使用小光圈加

減光鏡的話，最長可達數分鐘，也值得做一下嘗試。

　　羅素瀑布在塔斯馬尼亞島的菲爾德山國家公園（Russell Falls，Mount Field National Park）。

　　去的時候正好是陰天，而陰天是這個景的最佳拍攝時機。這個瀑布有好幾層，我選擇了中等景深，聚焦點定在最前一層瀑布的頂部。這樣既能看清後幾層瀑布，又前後有所區別。

文件選型 RAW
鏡頭 12-24mm
光圈 F11
快門 1 秒
補償 +0.33
拍攝時間 5 月
　　　　　上午 11:00

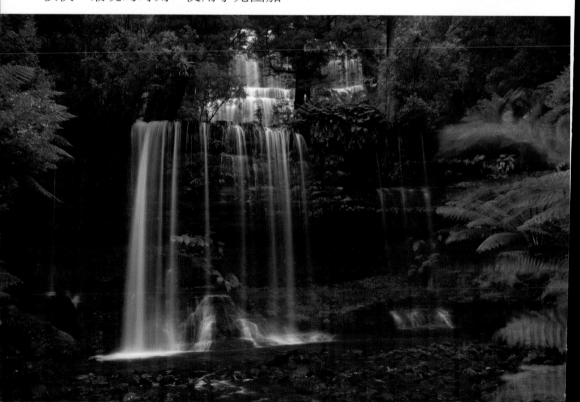

跨越景象的侷限:《黃河之水》

　　出去拍攝風景,有時像繪畫中的寫生,基本是忠實於表現景觀的本來面目。有時像繪畫中的創作,有較多的取捨和改編,試圖將景物變得更理想更完美。

　　風景作品的產生過程,有時如同有一本畫典在胸,將某一種「畫面」套到景象中去。這是一種很「主觀化」的方法。有時則會使用臨場的構景能力,這是一種主客觀結合的過程。你可能會整日都在尋尋覓覓中苦苦地建構;也可能會盡量選取景色的某一角度,或某一形態來滿足畫面需要。找景的過程,即是發現、發掘、構建的過程。你並不完全聽命於景色,要讓景色來為你的構想服務。

　　這幅在壺口拍攝的黃河,有點兒「黃河之水天上來」的意味。它比真實的景色顯得更加壯觀,規模好像也大了不少。這張照片並沒有使用電腦技術來改變景觀,完全是實地抓獲的。見上方的原照。

文件選型 RAW
鏡頭 12-24mm
光圈 F8
快門 1/640 秒
補償 -1.0
拍攝時間 9 月
上午 10:00

照片的畫面分析

　　我在這裡使用的手法是,避開那些做為參照物的遊客和岩石。黃河水就變得宏大了。

　　聚焦在遠處波浪的細節處,並用深色背景所造成的高反差使之成為畫面的視覺中心,由周圍的水霧來烘托它。畫面上主次分明了,也就更有了看頭。

雲的風采：《傑維斯灣》《土地的故事》

在自然景物中，沒有什麼比雲彩的變化更豐富多彩了。而雲彩像一張白紙，自身沒有顏色，卻樂於接受別人賦予它的顏色，接受別人給它的打扮。我們幾乎沒有能力描述雲有多少種不同。它們在形狀、排列和色彩上有無窮無盡的變化。有的時候它們平淡而雜亂，有的時候卻壯麗絢爛。

丹沙·佩斯講過一句通俗而深邃的話，他說：「我認為世人分兩類：懂得欣賞雲朵所成形貌的人和只能看到雲彩本身的人。」

他所說的「雲朵」只是一個喻體。他從基本的事情說起：你能看到雲朵的美嗎？

「雲朵」的所指是任何有形的物體。他用這句話界定了風景照片拍攝者中，具備藝術眼光的人和不具備藝術眼光的人之區別。

我們一行人在傑維斯灣遊覽，一天之末將臨，光亮慢慢收起。我們登上觀景露台，正值貼近海面的厚雲染上一絲紅光。紅光漸漸變濃，在夕陽將要逝去前的一瞬間停留片刻後，便消逝而去。

一切都發生得太快，每分每秒的景色都不一樣。作為一個攝影者你別

文件選型 RAW
鏡頭 24-70mm
光圈 F5.0
快門 1/125 秒
補償 -1.3
拍攝時間 4 月
下午 5:00

黃昏正濃時　　　　　黃昏即將退去　　　　　光色消失了

無選擇，只能把你正在拍攝的這一瞬間當作最好的瞬間來拍。跟股票的走勢一樣，你永遠不知道最高峰將在何時、在何處。你情願事後丟棄也不敢現在就放棄等待。

　　雲層的顏色先是金黃，再變成玫瑰紅，最後回到一片沒有顏色的深灰之中。我拍了一遍，每次按快門都一絲不苟。這個時候，你或許會為自己已經抓到手的那段最輝煌的雲彩而慶幸，或許會為自己的某個錯失而扼腕嘆息。

　　沒有光，色彩就沒有了，形體也沒有了。幸好我在做此感嘆之前，已經完成了拍攝。

照片的畫面分析

　　在明暗上，亮麗的彩雲一字排開，與之相對照的是深沉的海岸和地平線。在色彩上，湛藍色的海天包圍著玫瑰色的雲。在構成上，雲層的直線被海岸上的樹影團團簇擁。

　　照片的超寬螢幕式構圖，是由畫面主體雲彩的形狀所決定的。

雲的風采（續）

在蒙戈國家公園，一位原住民管理人員厄爾內斯特做我們的導遊，給我們介紹這個公園，講述這裡的一草一木是怎樣與原住民的生活息息相關的。原住民們給我的印像是動作不疾不徐，很像無所事事的樣子。我到澳洲 20 多年後才一口氣在澳洲內地遊走了三個月。關於他們，我至少知道了兩件事，但想學卻學不會。

一是他們的生存能力。他們幾乎不生產，全是依靠採集野生植物、捕獵動物而生存。澳洲內地缺水，而他們卻總能找到水。現今歐陸的遊客來到這裡，時有發生因迷路斷水喪命的事，而原住民不會。我在澳洲內地看到一處紀念當年英國的一位開發者的碑文中記載，他們外出長途跋涉，如伴有一名當地人，就有了很大的安全感。據說二戰時日本人攻入達爾文，籌劃由北南下。每個人還裝備了自行車。後來發現根本不可能，就是因為一路沒有水源。澳洲的荒涼，竟然無意間避免了戰爭的蔓延。

二是由於他們的這種自然主義的生活方式，他們成了天然的環境保護主義者。他們不曾創造他們的文字，但有自己的語言。他們可在任何的惡劣環境下生存，已經生存了幾萬年。讓地球的這一部分保持了原生態，不曾被污染。

厄爾內斯特引領著我們，走過一座座山丘，到了一

文件選型 RAW
鏡頭 24-70mm
光圈 F11
速度 1/250 秒
補償 -0.33
拍攝時間 8 月
下午 3:00

處高地。他席地而坐，彈著吉他唱起他孩童時的歌。我們也跟隨他的歌聲，進入到一種久遠之中。歌聲中講述的是關於這片恆古和沈厚的土地的故事。我拍攝了不少厄爾內斯特的遠近人像照片，然後就步入遠處觀景。回頭時，見到這樣一幅畫面，我把它取名為「土地的故事」（110頁圖）。

照片的畫面分析

　　對頁這張照片的畫面效果的獲得，源於這樣幾個因素的組合：

　　雲，由藍天做底，斜線形做條狀排開，一直鋪到天邊，又高又遠，富有層次和透視感。

　　山坡，整個的被雲層遮擋在陽光之外，處在陰影之中，像一塊巨石。

　　人群，遠遠的或站或坐地聽著久遠的故事。這組人群使畫面增加了有生氣的內容，也正是由於人群的遠和小，比較出了土地、雲彩和天空的廣闊。

　　除此，山坡的暗比較出了天空和雲彩的亮；大地的沉和穩，比較出了雲彩的輕和動。

厄爾內斯特席地而坐，彈著吉他唱起他孩童時的歌

捕捉有趣味的一角：《世博會拾景》

趣味可以由各式各樣的因素產生，有些是屬於內容，有些是屬於形式，有些兩者兼有。有些屬於形式的東西，比如幾組抽象的體塊、幾種顏色的組合，看上去很有意趣，值得玩味。在這個時候，形式就變成了照片要表現的「內容」。

2010 年上海世博會的某一展廳的電梯道。各式球形和不規則形的燈飾構成了一個以藍色為主的有趣景觀。

照片的畫面分析

我們的目光，會在幾個大小圓燈和彩色裝飾物的引領下，沿著階梯所造成的透視線，由近入遠，由上而下。

你也會自然的忽略掉畫面四周的疏空部位，順著畫面的密集處，也是色彩對比最強的地方，找到畫面的縱深處，也就是畫面的中心。

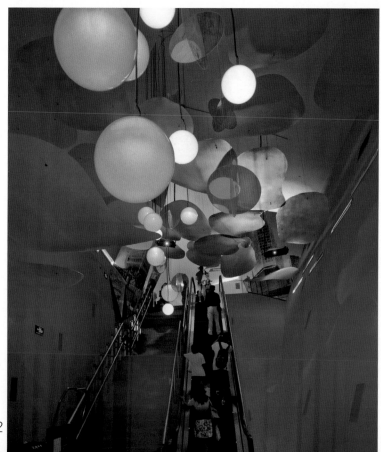

文件選型 RAW
鏡頭 24-70mm
光圈 F5.6
快門 1/100 秒
補償 -1.0
拍攝時間 9 月
下午 8:00

步入童話故事

照片的畫面分析

　　這個帶有詼諧感的畫面包含了以下幾對有趣的因素：

　　比例：大頭像與小行人。

　　細節：背景的實與前景的虛。

　　色彩：大面積的沉著牆色在後，鮮豔的地面和衣著的湖藍色在前；

　　表情：背景中無生命的「大臉孔們」的快樂輕鬆，與有生命的站立者的一臉憂慮茫然。

文件選型 RAW	文件選型 RAW
鏡頭 24-70mm	鏡頭 24-70mm
光圈 F2.8	光圈 F5.0
快門 1/100 秒	快門 1/8 秒
補償 -1.0	補償 -1.0
拍攝時間 9 月	拍攝時間 9 月
中午 1:00	下午 6:00

影像律動四法

攝影在記錄影像律動上的能力是獨一無二的。用較低的快門速度使拍攝下來的物體有動感，這種動感讓人感受到速度、節奏和韻律。在虛實處理上，有時虛少實多，有時虛多實少。虛多時，幾乎成了近似於抽象的影像。

方法一：追焦法。相機順某一主體物移動。造成聚焦中的主體物清晰，而背景物虛幻的效果。

方法二：低速快門拍攝。相機的位置固定，用低速快門拍攝，使動態景物在照片上留下移動的軌跡。影像較虛幻、較抽象。

方法三：抖動拍攝。景象不動，相機動。使景象在照片上保持抖動的效果。

方法四：高速快門拍攝。固定相機位置，用高速快門拍攝，記錄「凝固」狀態下高速運動中的景物之動感。

方法一：「追焦法」拍攝滑雪

在使用「追隨法」拍攝景物時，從相機的觀景窗裡鎖定主體物，並跟隨其一起移動。拍攝者可以在一輛移動的車上，也可以僅僅轉動身體，在相機「咬定」目標中按下快門曝光。快門速度要根據被攝對象的移動速度來定，一般會慢於 1/100 秒。拍攝時可以手持相機，也可以使用三腳架或單腳架。使用三腳架時，只是用腳架支撐住相機的重量，而相機仍能自由地轉動。

文件選型 Velvia100
鏡頭 80-200mm
光圈 F16
快門 1/60 秒
補償 -1.3
拍攝時間 7 月
中午 12:00

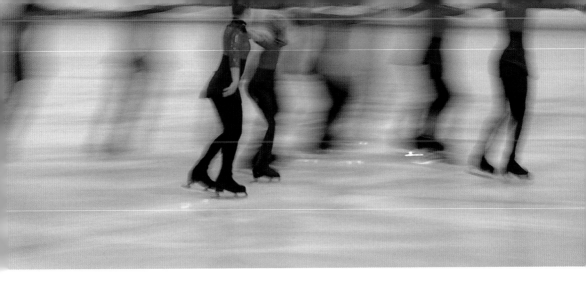

方法二：採用低速快門拍攝

有意降低快門速度，使影像移動。在記錄下來的影像中，移動速度較慢的就較清晰，移動速度較快的就較模糊。這些"冰上舞蹈"的動感影像，有時比定格的影像更真切地表現出舞蹈的魅力。

在這組動感照片面前，我仍能"聽到"場上由冰鞋在冰上摩擦發出的鏗鏘有力的節律聲。

文件選型 JPEG
FinePix 2400Zoom
光圈 f3.5
快門 1 秒
補償 0
拍攝時間 3 月
下午 4:00

文件選型 JPEG
FinePix 2400Zoom
光圈 F3.5
快門 1 秒
補償 0
拍攝時間 3 月
下午 4:00

文件選型 JPEG
FinePix 2400Zoom
光圈 F3.5
快門 1 秒
補償 0
拍攝時間 3 月
下午 4:00

文件選型 JPEG
FinePix 2400Zoom
光圈 F3.5
快門 1 秒
補償 0
拍攝時間 3 月
下午 4:00

低速快門拍攝冰上舞影

　　此照片已經近似於抽象繪畫。地面線和舞者的隊形走出很優美的弧線。隱約中，紅黑兩色的人影、帶冰刀的鞋，齊刷刷地飛舞在淺色的冰面上。

文件選型 RAW
鏡頭 24-70mm
光圈 F5.0
快門 1.6 秒
補償 0
拍攝時間 9 月
下午 7:00

低速快門拍攝廣場舞

　　拍攝時間在下午 7 點，使用光圈 F5.0，曝光時間為 1.6 秒。

　　廣場是圓的，舞步是旋轉的，舞者留下的虛影是弧形的。音樂的旋律似乎也是圓潤的。

低速快門拍攝古鎮

　　這幅照片在拍攝中，我用了兩片減光鏡，光圈 F22，曝光 2 秒，得到了路人行走中的虛影。只有一個人物影像是實的，他似乎很有耐心和穩定性。如果沒有這個人物，畫面就不容易成立。

　　虛影的大小一般視動勢的大小而定，離鏡頭越近形體就越虛。有時人或者其他物體離相機近速度又快，那麼如果未能留下任何影像，也不足為奇。

　　這樣一種拍攝手法，似乎可以用來表現一種感受：在古鎮的石徑小道上，一代人的足跡身影，就是如此的恍惚一瞬間。

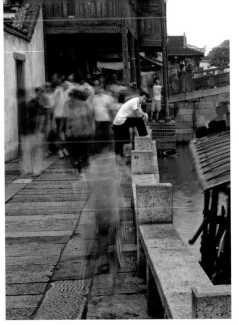

文件選型 RAW
鏡頭 24-70mm
光圈 F22
快門 2 秒
補償 -0.33
拍攝時間 9 月
下午 3:00

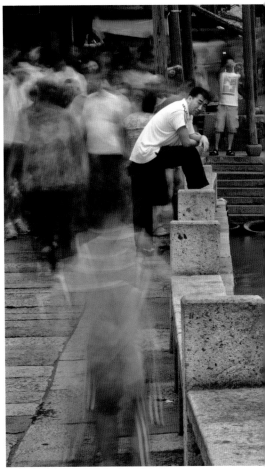

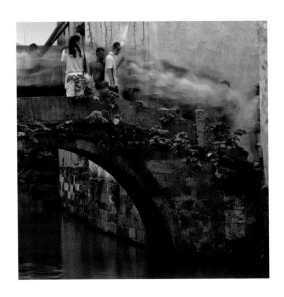

方法三：「抖動」拍攝公園一景

景象不動相機動的拍攝方法使整個景象「抖動」起來，這種有意抖動的拍攝手法使畫面猶如油畫中跳動的筆觸，富有熱情和動感。

這種拍攝方法不去注重表現具體的形，而只表現光和色。在拍攝對象上也要進行選擇：1‧光感強烈的；2‧色彩鮮豔的；3‧燈光下的夜景。

一般要將景象的虛化程度掌握在似虛而非虛、似實而非實之間。

文件選型	Velvia100
鏡頭	80-200mm
光圈	F22
快門	1/15 秒
補償	-0.33
拍攝時間	11 月
	下午 4:00

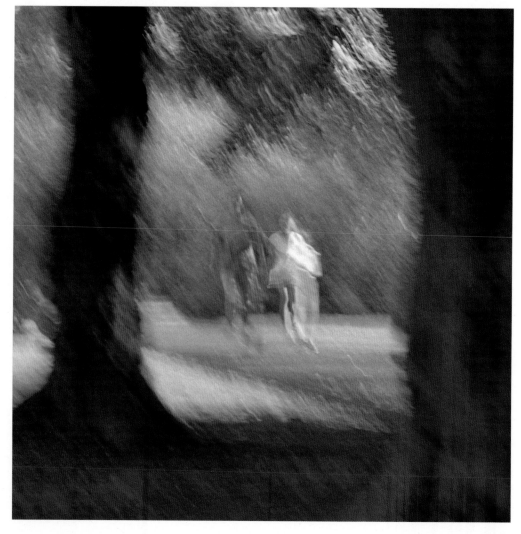

方法四：高速拍攝運動中的人和物—馭馬手

這裡幾幅是用較高的快門速度連拍下來的照片。透過照片中的動態及塵煙，我們能夠感受到其烈度、力度和速度。

用高速快門將運動中的人或物在影像中「凝固」起來後，如何仍然保持其視覺上的「運動感」？這裡是有條件的，需要畫面上有一些參照物。如果沒有參照物，人眼並不能認為它處在運動之中。

可能的參照物有：頭髮、飄帶、灰塵、煙霧等，透過這些，才能讓人感受到物體在運動中。

因此，攝影者要有意識地運用這些參照物做為表現手法，去表現和強化這種「運動感」。

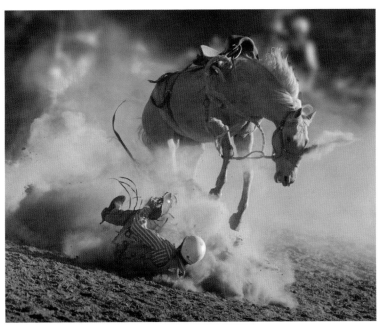

文件選型 RAW
鏡頭 80-200mm
光圈 F5.6
快門 1/1000 秒
補償 -0.67
拍攝時間 1月
下午 3:00

第三章 荒蠻之地的拍攝

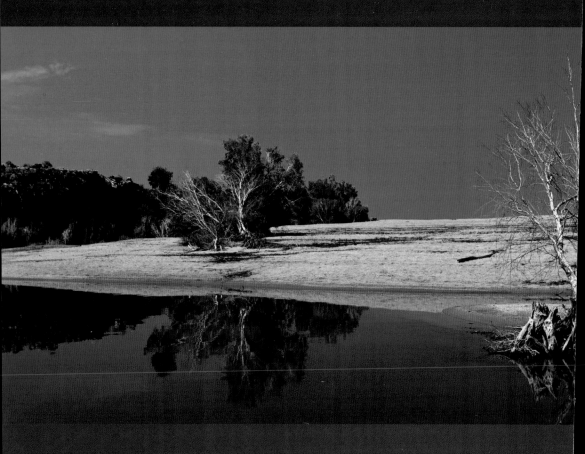

探秘尋勝

到偏遠的少有人跡的地方去探秘尋勝，是我們許多攝影人的願望。這是極具刺激又充滿挑戰的事。像《美國國家地理》雜誌上的許多優質照片，很多就是在少有人煙的地方拍攝到的。到荒蠻之地去拍攝，首先取決於你是不是一位稱職的旅行家。作為旅行家，你可能得做好以下準備：

一，在出發前有一個周密的行動計畫。到荒漠拍攝既艱苦又危險，在四周荒無人煙的地方，常常只有你自己。要面對孤獨、恐懼，應付可能的風險。周密的計畫和準備，精神的和物質的，包括護身用具和排險工具（後面有介紹），極為重要。當然如能約一兩個同行一起去更好，也能在一起切磋、相互啟發。

二，在荒漠中拍攝，要想每頓都吃上可口的飯菜是不可能了，常常一頓或數頓有賴於你的身上的所帶。走路和攀登，你能感受到每多一斤重量的不同。汽車裡可以有麵包、餅乾、罐頭和一些不容易壞的水果與蔬菜和可直接吃的東西。而可攜帶的只是少數。服裝要防雨、防寒、輕便。再備上防蚊液等。

三，一輛普通的或專業的越野車是必備的。路況、晴雨無常，車輛的堅固程度，還有載重，只有越野車才能夠應付。旅行攝影者的行李、設備和工具也是超出一般的。

四，荒漠的拍攝地點會很分散，開車出行耗體力耗時間。要有一個充裕的時間安排，一個月為起點吧。防止趕路、開疲勞車。一個充足的時間預算也能幫助你去應付估計不到的遭遇。以我自己為例，我常常身處方圓幾百公里內空無一人的境況中。我備有一本筆記本，封面寫著「Jim's Daily and Log Book」（吉姆的日記和場記）。上面寫著我的每一個行踪，如果我離開汽車，進山了未能回來。車裡有我的筆錄，

記載著我的行踪。在美國和澳洲的很多偏僻遊覽地備有這種本子，放在一個顯眼而能避雨的金屬盒內。所有登臨者從這裡出發，每人都要自動登記在案。等歸來了，再記上，才算是一段行程的完成。每日會有人來查看這些記錄，發現按常規時間未歸，就要展開搜救行動。也可以電話、電郵、留言給有關部門和家人朋友，留下你的行踪。這也是旅行者必備的生存、自救能力之一。

五，在荒漠，能夠投宿的地方既少又遠。對於起早摸黑的攝影者來說，與其每晚找地方住，如果能帶上露營拖車當然是最好的了。除了去拖車旅店過夜，有時公路邊有許多允許過夜的免費休息點，有水有廁所。露營拖車上有煤氣、備用電源，可供冰箱、炊事及照明之用。而常在野地裡走的護林人，他們只在他們的四輪驅動車上帶一個叫Swag 的帆布鋪蓋捲。防雨，可露天睡。

荒漠上除去少數的小城市、小鎮、站店（小酒館）外，能見到的也只是過往的運輸車輛、遊客的車輛而已。因此，要非常仔細地查尋下一個加油站的地點。如果汽車油箱裡的油到達不了那裡，就得往回走，加好汽油後再前行。另外，車上還應有備用的油桶。荒漠上平常沒雨，一旦下雨常常淹路，主公路也不意外。那樣的時候，道路就會被封閉。我遇上過一次。有別人遇上路遭水淹，但仍未封路，過了彎道突然見到一片汪洋，幸虧彎道上有降速標誌提醒，不然就一頭栽到水中去了。

不妨說，那些前去荒漠拍照的人已經是探索者了。荒漠攝影充滿了追尋和未知，能夠給你帶來不一般的特殊體驗，當然也包括收穫！

不同的荒蠻之地，情況各異。這裡以我的「澳洲中北部行」為例，介紹在偏遠地區拍攝遇到的一些情況，以及相應的解決策略，也好帶讀者朋友們熟悉一下澳洲的內陸風光。我按所涉及的範疇一一來陳述。

信息在先

澳洲的中北部是人煙稀少的半荒漠地區，去那裡之前要有充分的信息準備。最好廣閱可能的遊記、見聞、官方的介紹資料和旅行者的專著。我看過的有伯傑·波賴克（Birgit Bradtke）寫的《內陸指南—探索澳大利亞的內陸州：北領地》（英文，共74頁）和《金伯利指南—探索澳大利亞的最後邊疆》（英文，共51頁）。你最好在一年或半年前就開始了解。澳洲的北部一年只有兩季：旱季和雨季，各六個月。旱季：乾燥，萬里無雲，道路暢通；雨季：很多地方變成了孤島，有很漂亮的瀑布；旱雨季交接：雲天幻變，景色奇詭。你想要拍什麼景就要選擇什麼季節，每個地域都有自己的季節時間段。

規劃在後

我選擇的是在旱季快結束的時候出發，在雨季到來時返回。我於2011年8月3日從澳洲的東南海岸雪梨出發，計畫花三個月時間，隻身驅車先南下到維克多利亞州，經南澳州進入北領地。經中部、北部，斜穿澳洲大陸。終點是澳洲西北角的著名海濱小城布魯姆。拍攝的目的地是澳洲的三大主要風景勝地：中部的艾爾斯岩和愛麗絲泉市，北部的凱瑟琳峽谷和卡卡杜國家公園，西北部的金伯利。

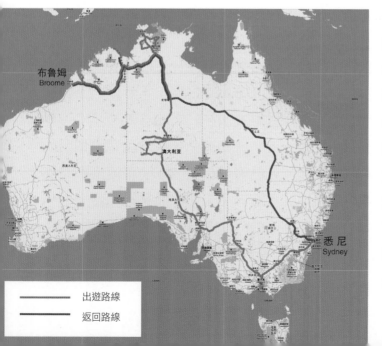

布魯姆
Broome

悉尼
Sydney

——— 出遊路線
——— 返回路線

裝 備

馬自達輕型四輪驅動，三立昇引擎。

單人露營拖車，拖車的室內空間為 1.2 公尺 ×2.4 公尺。水、地圖、衛星導航（GPS）、折疊水桶、風扇、電熱器、摺疊桌、鐵鍬、鎬頭、絞盤、電瓶和電瓶充電器、電錶、雙電源冰箱、電腦、無線上網卡、雙向無線電對講機和衛星報警器。

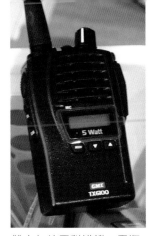

雙向無線電對講機、電瓶、電錶

電瓶充電器

雙電源冰箱

地圖

書籍資料

衛星導航（GPS）

衛星報警器

衛星報警器即 PLB，個人定位信標。澳洲是國際搜索和衛星救援系統的一部分。當你迷失方向，有生命危險的時候，你可按下按鈕啟動它。不管你在澳洲的哪裡，都有望在兩三個小時內得到救援。報警器可在水上漂浮，並配有頻閃燈。後來坐過幾次直升飛機空拍，見到飛行員使用的衛星報警器與我的完全相同。

衛星報警器

露營拖車

我的露營拖車除了保安防蚊兩道門以外，還裝有天窗、防蚊窗，有 LED 頂燈牆燈，車身用隔溫材料製成。有內藏開啟式不銹鋼水槽、茶几、雙頭煤氣灶。當然有煤氣瓶。它晚上是臥室，白天我架起折疊桌，開起電暖器，上網打字，它就儼然成了我的辦公室。

每款露營拖車功能的設計都有不同。其舒適程度也各不相同，大多是將臥室、起居、廚房三種功能合一，更高級一點的還配有淋浴和廁所。它們都有一個特點：拖車大於汽車。使用者把住放在重點，或者說住的時間長於行的時間；它們又有賴於平坦的道路，晚間有賴於房車旅館。而我呢？以行為主，在體積和重量上不想讓拖車超過我的汽車，並計畫適當地離開主要道路，到野地裡去。在這樣的目的之下，一張移動的床加上搭好的帳篷就夠了。

水槽、桌子和爐子

在鎮上的公園邊用午飯

煤氣瓶和備胎

燒晚飯

我的露營拖車的英文名叫奧蘭達（Outlander）

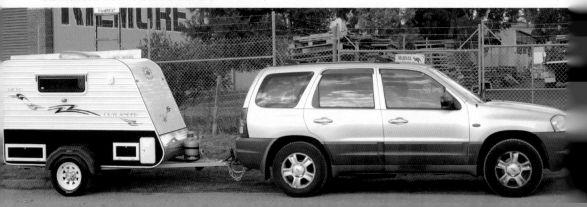

工具書的正誤

8月5日，週五，晚上6點45分。我在達吉爾國家森林的露營地露營。這裡在本迪戈鎮以東49公里，離希思科特鎮不遠，僅我一人，無電，周圍一片漆黑。我的手機已經沒有了信號，無線上網倒還可以使用。我在網上的六人壇上寫了三行字。電池燈的電快用完了，我一隻手拿手電，一隻手打字。這個處境讓我感到奇怪。後來才發現，是我的工具書出的問題。

《澳洲露營》

我有一本《澳洲露營》，這本書我已經使用了許多年，每次我都用它來尋找露營地。書中的信息包括：地點、收費、風景、水、廁所、徒步路徑、游泳、寵物等等，內容能滿足我的需要。但現在我才發現，我到這個山林裡來，是這本書的引導錯誤。它所介紹的露營地都在風景區，而且都很偏僻，離公路較遠。而我這次並不是來度假的，這裡不是我的目的地。

達吉爾國家森林的露營地空無一人，我在這裡宿了一夜

風扇

電熱器

絞盤

折疊桌

鐵鍬和鎬頭

折疊水桶

水

《露營 6》

這本《露營 6》（6 是版本名）是專門為備有露營車的公路旅行者們準備的書，內容非常詳盡。我後來的旅伴們也證實了它的權威性和使用的普遍性。我一定要把它的內容介紹給國內的愛好者，對國內正在興起的露營車站、露營公園更是一個借鑑。澳洲的露營生活有幾代人的歷史，網點遍布全國，是旅遊產業鏈中很大的一環，其管理水準也高。這裡舉例說明此書在對露營地的介紹中使用的圖示方法，以窺一斑。

 有篝火爐

 風景美好

 收費

 有帳篷區

 允許露營拖車

 有手機信號

 有電

 有野餐桌

 只限氣候乾燥時期使用

 只限白天使用

 允許寵物

 無飲用水

 離交通道路近

 有船用道

 有燒烤設施

 有殘障人設施

 不允許寵物

 允許過夜

 有淋浴

 有廁所

 有糞便傾倒處

尋景和拍攝

在這裡，我將沿途拍攝的景點和照片做一些介紹，按我的路線向大家道來。景色總是有兩種：一種是知名的，你能再次找到它；另一種是無名的，本來不是景，得靠機遇靠眼光將它找出來。當你重複去找它時，它們也許已經「踏破鐵鞋無覓處」了。

拍知名景色的難處是，已經有無數的人拍過，你很難拍出不同的來；而拍無名的景色難處是，你往往在那裡轉上一天、數天，或許仍是一無所獲。

波特湖

8月8日，多雲有小雨。

路上，在地圖中見到一個湖，叫波特湖，就過去看看。景很一般，很雜亂。

8月9日，晴。

在車上看上去很好的景觀，為什麼下了車就感覺不好呢？這回終於找到了原因。因為在車行駛時，

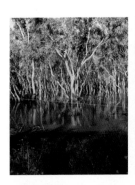
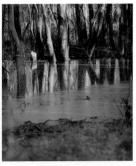

文件選型 RAW
鏡頭 80-200mm
光圈 F7.1
快門 1/40 秒
補償 0
拍攝時間 8 月
上午 8:00

利用早晨的一點點霧氣，來減弱樹林的雜亂感。

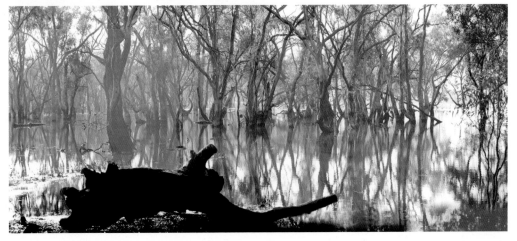

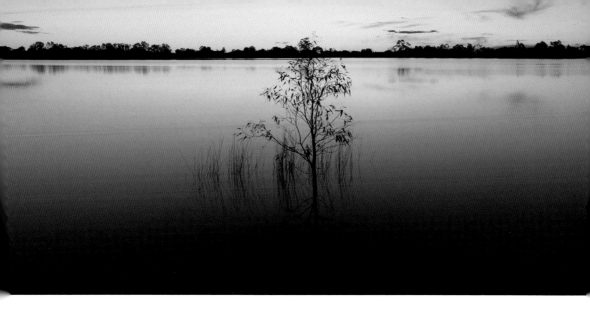

等到黃昏的夕陽出來，天空才有了
一點顏色，又找到水中的一棵小樹
做前景，畫面構圖看上去才稍微好
一些。

文件選型 RAW
鏡頭 24-70mm
光圈 F22
快門 0.8 秒
補償 -1.3
拍攝時間 8 月
下午 5:00

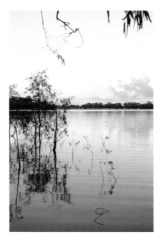
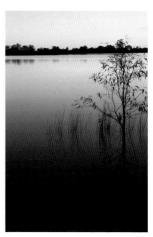

近景移動得快，所以是虛的，看不
到，看到的只是中遠景，但當你覺
得好了停下來，近景就不再虛了。
因此，這就給了你一個屏障，一個
多餘的屏障。相機鏡頭很難躲避它
們。

　　還有一個現像也足夠有趣：當
停下車來，感覺該拍的拍了，已沒
什麼好景可拍，但一上車開了幾步，

就又有好景出現。所以我乾脆在每
回上車前，都跑到前面查看一下，
免得又停。

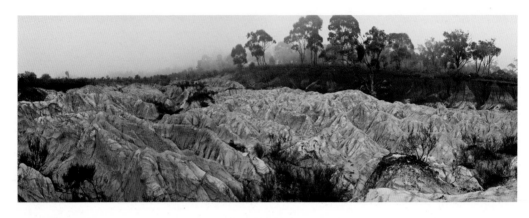

粉紅峭壁

到了維州的小鎮 Heathcote。幾乎就在鎮上，居然有這樣的景！它叫粉紅峭壁。這樣的景致通常要跑很遠地方才能見到。

上圖，由於天陰，光線很柔和。取全景，遠處樹林有透視感。在平光下拍攝，雖然土丘立體感不夠，但顯得整體而不零碎。

拍攝「全景」風景時，要注意交代景物的來龍去脈，比如樹林或山丘的起點和終點。在這一張上，你似乎能看到樹林和山丘的終點。這終點就是透視感和縱深感的所在。

下圖，四面都被裁切了，沒有表現出天空，畫面顯得有些滿。但由於左面的一小部分和右面的很大一部分山景隱藏在陰影中，這「被裁切感」得到了弱化，正好展現出了下午陽光下色彩的濃烈。

文件選型 RAW
鏡頭 24-70mm
光圈 F9
快門 1/160 秒
補償 -0.33
拍攝時間 8 月
上午 9:00

文件選型 RAW
鏡頭 12-24mm
光圈 F16
快門 1/160 秒
補償 -0.33
拍攝時間 8 月
下午 2:00

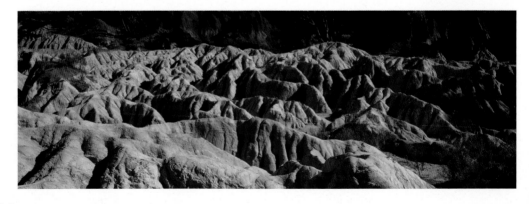

油菜花

8 月 10 日，多雲有小雨。

在波特湖附近的超市買了些食品，然後往西北走。行駛沒多久，一看去路被封住了。遠遠望去，在視線可及之處白茫茫的，去路被水淹了。GPS 上也找不出其他的路可走。只能想辦法摸索行駛，在去 Mildura 的路上看到一片盛開的油菜花地。

拍攝時，為了避免油菜花的平淡，要注意找出深色部位（如照片的左側），以及亮色黃花組合後的形狀和走向。

文件選型 RAW
鏡頭 24-70mm
光圈 F8
快門 1/125 秒
補償 0
拍攝時間 8 月
下午 2:00

米爾迪拉明輪艇碼頭

原照看上去不夠生動。我採取了兩個辦法：一是接片延長，把畫面擴展開來；二是把 RAW 格式的照片文件在 Photoshop 中適當調整色溫和色調（見右圖），畫面就漂亮了些。

文件選型 RAW
鏡頭 80-200mm
光圈 F9
快門 1/400 秒
補償 -0.33
拍攝時間 8 月
上午 8:00

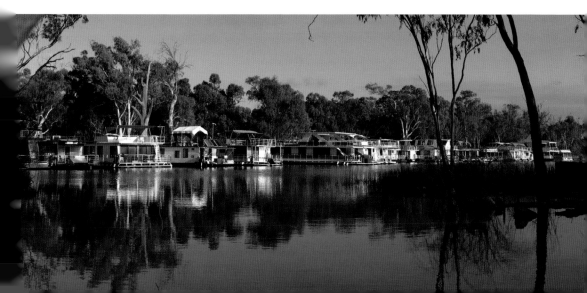

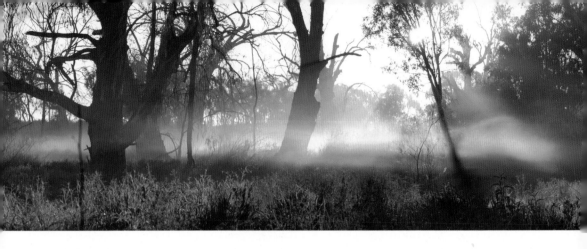

溫特沃斯的早晨

 8月14日，晴轉多雲。

 因天陰，我在溫特沃斯的穆瑞河岸邊住了整整兩天後，天空終於晴朗起來。天剛亮我就乾脆俐落地將爐子、桌子收好，還兩次迅速拿著相機到迎光處看看，生怕錯過什麼。我發動汽車，在開出林地處，見逆光處陽光在霧氣中映出一片霧光，景象一片輝煌。

文件選型	RAW
鏡頭	24-70mm
光圈	F9
快門	1/320 秒
補償	+0.67
拍攝時間	8 月上午 7:00

眩光下的朝霧

 長時間下雨帶來的潮濕霧氣，即便強光也難以穿透。從影像上看似乎是霧浪與光波交纏、擁抱在一起，湧動著、升騰著，瀰漫在空中。拍攝時只要避開光源，掌握時機即可。兩分鐘以後，霧光就消失殆盡了。

古老的 Silverton 飯店

 Silverton 飯店有一百多年的歷史，也曾被很多歷史影片當作場景拍攝地。我到了這個地方，感覺走入了歷史，而這家飯店的主人（右小圖），我感覺他是從歷史中走出來的。

營造歷史感

 拍攝時著重把「空曠大地一棟房」的感覺拍出來，透過廣角鏡頭擴大透視變形，加上光照的控制，營造出歷史感和電影感。

荒漠生靈和雕塑群

這裡的 12 座砂岩雕塑，是由
來自世界各地的藝術家於 1993 年
在藝術家勞倫斯‧貝克的指導下創
作的。在多雲天的大部分時間裡，
光線不會讓人滿意。你只好傻傻地
在那裡等，不停地拍，直到獲得滿
意的光線為止。

文件選型 RAW
鏡頭 80-200mm
光圈 F11
快門 1/80 秒
補償 +0.67
拍攝時間 8 月
下午 5:00

飛雲掠渡

在景色不太
吸引人的時候，
只好指望雲的形
狀和它的透視感
給畫面帶來些許
的生氣。

布羅肯山

新南威爾士州西面的小鎮布
羅肯山，是澳洲最大的礦業公司
BHP 的發祥地。 BHP 的名字正是
根據當地的地名（The Broken Hill
Proprietary Company Limited）取的。

佩里沙丘

我帶著小睡房也去了沙漠。從
溫特沃斯經布羅肯山往西，就進入
了澳洲的大內陸。

澳洲內陸小景

底下這幅照片看上去缺少藝術感，但卻很有澳洲的內陸風味。這是白天較早時拍攝的場景。到傍晚時，則是另一番景象（見小圖）。

說起特色，我想起在旅途中曾聽一位當地的資深探險、導遊人士鮑爾說的一個小故事。有一次，他帶一隊北歐的年輕人在荒野中看一個個景點。中途的時候，一位荷蘭的女士請求停車，說能不能讓她拍張照片。等她拍完了照，導遊問她，妳拍什麼呀？這兒什麼也沒有。她說：「Nothingness（一幅空無的景）」。

鮑爾說：「我這還是頭一回聽到這個詞。」

這故事有意思的地方是：景不在於好壞，重要的是它的獨特性。當然，我想這位女士可能不是職業攝影師，或許她是搞哲學、文學或地理的。不是凡有意味或意向的東西都能夠用視覺形式來表達的。用空無來表現空無並不是最好的辦法。攝影藝術一般會「借用」某種形像做為媒介來說事。

文件選型 RAW
鏡頭 24-70mm
光圈 F9
快門 1/200 秒
補償 -1.0
拍攝時間 11 月
上午 7:00

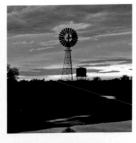

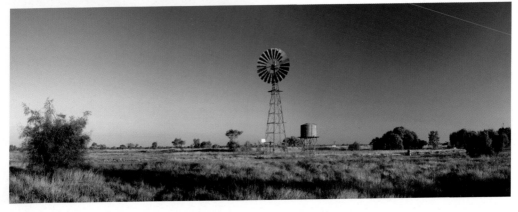

哈特湖

8月22日，晴

上午10點多出發，到下午2點，才走了230公里。下午有點疲乏，就在路邊的休息處停下了。進入拖車內躺下，休息了一會兒，我感覺還是精神不佳。這個休息處已經聚起六七輛露營車，看樣子他們都是準備在此過夜的。行，我也在這裡吧！強打精神上路不是個好主意。查了《露營6》，此站是允許過夜的。資料上還顯示，這裡「景色佳」，旁邊就是哈特湖。兩三位六七十歲的露營者已經在這裡閒庭信步了。他們對這裡一點也不陌生，說這裡曾經是鹽礦。一人指著從水里向岸上延伸的軌道說，這裡的軌道不是用鐵做的而是用木頭做的，

交織中的互補色

天空、水的藍色和岸的暖色，相互嵌入，相互交織，由一棵身姿婀娜的小樹的貫通而連成一體。

水、天和岸的色彩互補，使畫面明快透亮。

是為了不讓鹽銹爛。這是一個鹽湖，內陸湖。其中的老太太竟還能說出湖泊長180公里、寬70公里、最深處達2公尺，最淺處15公分的數據來。

文件選型	RAW
鏡頭	80-200mm
光圈	F9
快門	1/100 秒
補償	-0.33
拍攝時間	8月
	上午 7:00

在南澳，南部的 Port Augusta 是海港，北部的 Coober Pedy 是寸草不長的內陸。這個哈特湖即在中間。荒涼之中有湖景在一側，有綠色的灌木叢相擁簇，再往北就沒有了。

在哈特湖的露營地露營

鹽礦的軌道遺跡

這個地方的名字叫「彩繪荒漠」（Painted Desert）

庫伯佩迪

8 月 23 日，晴。

庫伯佩迪，一個以挖掘澳寶建立起來的南澳州的小鎮，現在仍有 3500 人口。環境非常乾燥，我晾出的厚衣服，一個多小時就乾了。這裡一年只有 127 毫米的降雨量，全靠地下水。這裡的自來水和澳洲其他地方一樣，是可以直接飲用的。我露營的地方，每個位置的面積約 5 公尺 ×5 公尺，有電源和自來水龍頭。我只帶了一個飲料瓶，沒水了，就找水龍頭灌滿。

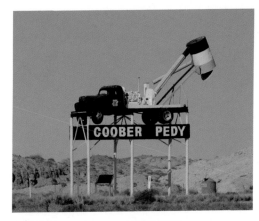
庫伯佩迪 Coober Pedy 的路邊標誌

這裡有幾處極其壯觀的景致。

塑造凝重

　　用偏光鏡將天空加深，增強了影調的反差和景物的層次。

　　採用下午的強烈陽光，突出了山體結構的起伏，控制了曝光，確保景物色彩的飽滿。

文件選型 RAW
鏡頭 80-200mm
光圈 F8
快門 1/400 秒
補償 -0.67
拍攝時間 8 月
下午 5:00

波勒克韋山（Breakaways）

波勒克韋山（Breakaways）

文件選型 RAW
鏡頭 80-200mm
光圈 F7.1
快門 1/30 秒
補償 -0.33
拍攝時間 8 月
下午 6:00

從地名上獲點兒啟發

　　波勒克韋山的英文「Breakaways」原意是脫離的意思。若干年前這裡是海洋，這組山體從我站立的主山體中分離了出去。畫面中這塊大的陰影似乎體現了這一現象。

波勒克韋山（Breakaways）

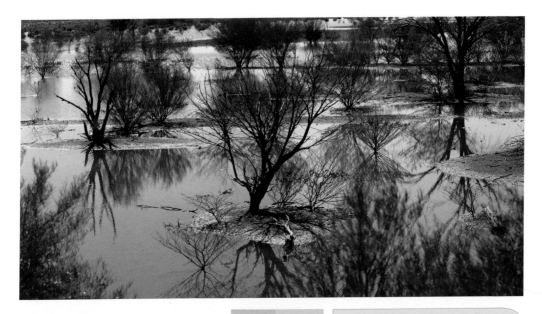

路邊拾景

8月27日，晴。

不時可見路上和路旁躺著的袋鼠和牛。牛為了水、為了草，在跨越公路時就這樣倒下不起了。對這些動物來講，汽車的速度超出了牠們能夠做出動作的能力範圍。剛被撞的肚子鼓鼓的，日子久了，就癟了下去，直到一張皮。又變成碎片，成為空氣中的顆粒。

倒是這些水中小樹活得很自在的樣子。

文件選型	RAW
鏡頭	80-200mm
光圈	F10
快門	1/100 秒
補償	+0.33
拍攝時間	8 月 中午 11:00

圖案感

拍攝時設法找到小灌木在排列中的圖案感。它們形體上的類似、與樹身呈對稱的倒影、逆光下的清晰輪廓和分明的反差，是圖案感形成的原因。

艾爾斯岩及周邊

8 月 28 日，晴。

烏魯魯，是艾爾斯岩的原住民語名。當你
與它近距離接觸時，其形象的視覺衝擊力是如
此之大！

我以前會說：「我從來沒有見過。」而我
現在要說：「我從來沒有經歷過。」這裡邊有
差異。它的巨大凝重厚實，讓人覺得它是澳大
利亞大舟的錨，依靠它才不至於被漂走。

8 月 29 日，晴。

艾爾斯岩，就在荒漠中間，在澳大利亞的
正中部位。這裡的人稱為「紅色中心」。

這裡一年 365 天大都是晴天，藍天白雲，
從不會影響你外出旅行。雖然現在是晚冬，早
晚的溫度不到 20℃，就像春秋天，中午如夏
天在 30℃ 左右。一天裡有兩季，我認為這倒
挺好，喜歡夏天的人，就中午出來活動，喜歡
春秋的人，就選早晚。

文件選型 RAW
鏡頭 24-70mm
光圈 F6.3
快門 1/200 秒
補償 -0.33
拍攝時間 8 月
下午 7:00

碧海孤舟

艾爾斯岩越接近黃
昏時就越趨向紅色。這種
光線角度，正好使大地的
一些高處仍有光照，酷似
紅色的「波浪」，擁簇著
艾爾斯岩這艘「大舟」。
實屬難得，一副「碧海孤
舟」的樣子。

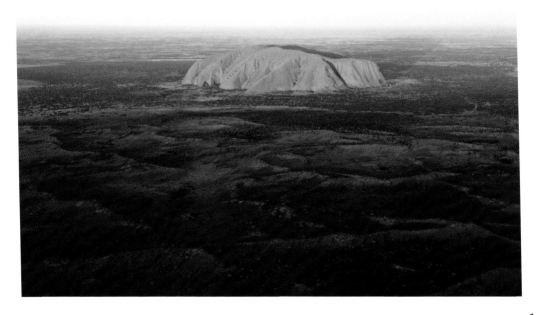

8 月 30 日，晴。

早上拍完艾爾斯岩的日出，又去拍奧嘎斯，有 40 多公里路程，因為往下走都是背光處，無奈只能中途返回，只能等下午再去。在回來路上想找個山坡的高處拍景，正爬著見遠處有人把車掉頭朝我揮手，只好下山。原來他們是護理公園的，說此處不能離開公路，這個地方全部受保護。

我們是客人，白人是主人。到了這北領地，白人後面卻還站著另一位主人。這北領地，已有將近一半的土地歸還給了原住民，包括這塊艾爾斯岩。艾爾斯岩的原住民語叫烏魯魯。在原住民的領地之外，兩個名字並用，但在這裡只有清一色的原住民名稱。艾爾斯岩這塊地方現在由原住民和政府共管。

最後一道光照

在晚霞照耀奧嘎斯岩的最後一刻，夕陽將陰影留給了整個大地，而把完整的岩體照亮。這個時候，山岩的形象就沒有了絲毫的干擾，更加簡潔突出了。

半輪紅日

日出時的艾爾斯岩，就像是半輪紅日，噴薄而起，一躍而出。

畫面表現的就是這樣一個場景和意境。

文件選型 RAW
鏡頭 24-70mm
光圈 F8
快門 1/25 秒
補償 -0.67
拍攝時間 8 月
上午 6:00

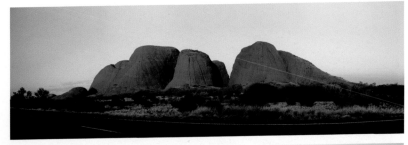

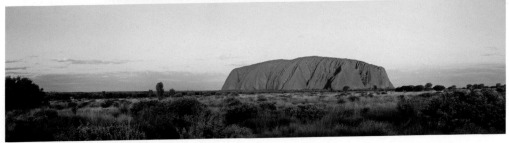

奧嘎斯岩是艾爾斯岩鄰近的另一組奇偉的山岩。我除了早上和傍晚的地面拍攝，又進行了兩次傍晚的空拍。空拍兩次非常值得，即使你是有經驗的空拍者，對不同的景物，飛行的速度、高度和路線、應採取的鏡頭焦距、快門速度都會不同。第二次拍攝時，心裡會更加有數。還有，由於拍攝的時間及光線不同，效果也大不一樣。

由於低空拍攝，景色的變化很快，不用說更換鏡頭，就是備兩套相機，也來不及換手。至少我的體會是這樣的。我兩次都是用一隻鏡頭拍到底，第一次採用 24-70mm 焦距，第二次採用 70-200mm 焦距。另外，小飛機一般只有三個乘客位子，飛機的駕駛員會要求你身上沒有鬆散的佩帶物（比如說多套相機），以免在顛簸傾斜時打著別人。

用光來塑形

下面上下兩幅圖，都是奧嘎斯岩。在下圖遠處地平線上的是艾爾斯岩。岩石群在傍晚的這個時候，色彩最濃最飽滿，最能表現出雄偉和其獨特的氣質。不同的光線角度和高度，「塑造」出各異的形態來。

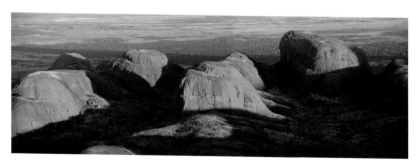

文件選型 RAW
鏡頭 80-200mm
光圈 F7.1
快門 1/200 秒
補償 -0.33
拍攝時間 8 月
下午 6:00

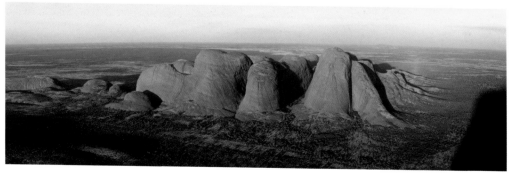

國王峽谷及周邊

9月5日。經康納山去國王峽谷。在渡假村的露營地露營，下午走峽谷的底部，是輕鬆的一段。

9月6日。去國王峽谷山頂沿口行走，此段較險峻。遊伴中一對五六十歲的夫婦午飯後到達，即去走山頂沿口。3小時半路程，他們3小時完成了。第二天一早來走峽谷的底部，走完就上路去北部達爾文方向了。他們動作之俐落，倒像40歲左右的人。

在國王峽谷的山頂沿口行走是震撼人心的，巨大的峭壁如同被切割了一般。本頁下圖中的岩壁有100多公尺高。看過畫面，再用陡峭、險峻、壯觀這樣的詞彙來形容，都是多餘的了。

文件選型 RAW
鏡頭 80-200mm
光圈 F7.1
快門 1/30 秒
補償 -0.7
拍攝時間 9 月
下午 7:00

刀斧峭壁

下圖是從遠處眺望國王峽谷。底圖表現的是國王峽谷峭壁「鬼斧神工」的岩體。

遊人在照片中的點綴也很重要。他們能起到以小見大的作用。

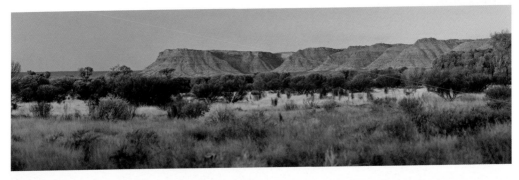

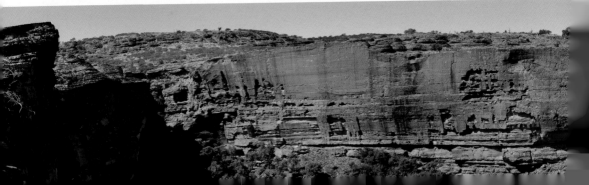

9月7日。從國王峽谷抄近道去格倫海倫峽谷，

這是一條季節性道路，經常不能通行。大家都不敢走。如果從主路經愛麗斯泉繞，要600多公里。露營公園的鄰舍傑克告訴我可以走，他剛剛走過。問了細節後，決定走此路。

這條道路路況很差，還很顛簸。心裡在琢磨：幾個小時的顛簸會是什麼滋味？走出幾十公里後，突然想起應該降低輪胎的氣壓，趕緊停下來，處理好，再開車，顛簸程度大大減輕了。

沿途都是著名景點。其中雷德班克峽谷，也叫紅岸峽谷，我去了三次。它只在每天特定的時間裡才能見到紅色的峭壁。如果季節不對氣候不佳，根本就見不著。我每次都要在酷熱下齊膝的亂石中行走一個多小時。除我之外，十幾公里內，空無一人。

我第三次去雷德班克峽谷是在9月14日下午四點半，到了景點的停車場，沒有一輛車，這說明景區內沒有其他人。我趕緊仔細地檢查了背包，確認帶好了衛星警報器，以及五公里範圍的電訊對講器。我試了試，聽不到有任何人在此頻道上。當然五公里的信號長度在這個荒涼的地方遠遠不夠。當我六點多返回時，仍無一人相遇。

我在路上一直在寫日記和登記簿。如果我離開汽車，進山去了未能回來，其他救援人就可以透過我留在車裡的筆錄，尋找我的行蹤。

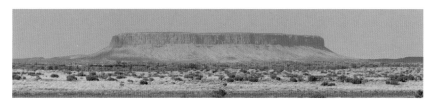

康納山 (Mt Conner)

文件選型 RAW
鏡頭 80-200mm
光圈 F8
快門 1/160 秒
補償 -0.33
拍攝時間 9月
上午 09:00

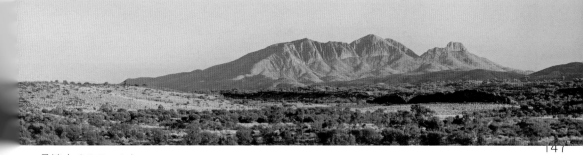

桑達山 (Mt Sonder)

戈斯崖（Gosse Bluff）

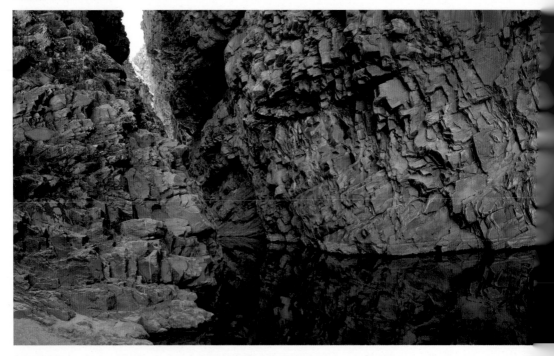

雷德班克峽谷（Redbank Gorge）在我第三次去時，終於拍到了那一線「紅岩」。

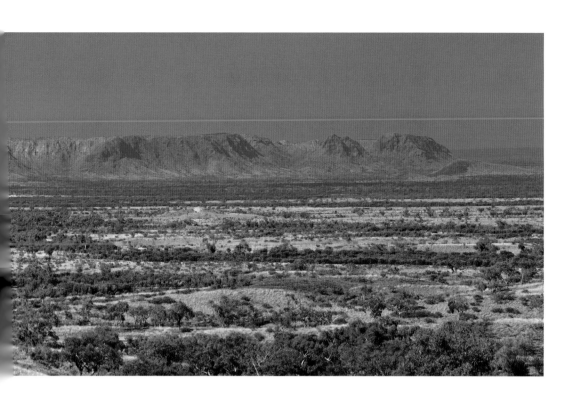

樹的禮讚

　　與用文字的形式來讚美樹木的品格不同，照片用富有個性的樹木，在特定場景中的光、色、影的作用下，無聲地塑造出有感染力的視覺形象。

　　在此，我試圖對以下四張樹的照片，做簡要解釋。

正面像

　　傍晚，一棵潔白的桉樹正面沐浴著夕陽下的暖光，顯得亭亭玉立。天地之間，顯然它是主角。近處的重色起著以暗襯明、以重襯輕、以近襯遠的作用。構圖採用穩定居中。

文件選型 RAW
　　鏡頭 80-200mm
　　光圈 F9
　　快門 1/100 秒
　　補償 -0.33
拍攝時間 9 月
　　　　　下午 6:00

文件選型 RAW
　　鏡頭 24-70mm
　　光圈 F11
　　快門 1/160 秒
　　補償 -0.33
拍攝時間 8 月
　　　　　下午 5:00

健步側行

　　光光的山坡上一棵禿樹，骨氣十足、矯健欲發。山坡及陰影的曲線，猶如枯樹前進的軌跡，加上樹的姿勢，畫面有自左向右的動感。

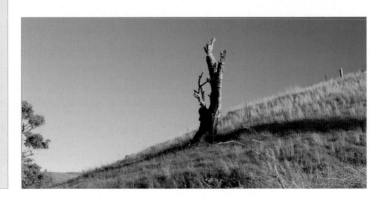

煙與火的律動

在煙與火的浴場中，樹木似乎在拼死一戰，它絲毫不從主宰場面的主角位置上退縮。煙與火的走向以及樹技的指向，還有地形走勢的起伏，形成幾股動勢，使整個畫面具有生機勃勃的律動。

文件選型 RAW
鏡頭 80-200mm
光圈 F8
快門 1/1000 秒
補償 -0.33
拍攝時間 9 月
上午 10:00

文件選型 RAW
鏡頭 24-70mm
光圈 F8.0
快門 1/100 秒
補償 +0.67
拍攝時間 9 月
上午 8:00

眩光散射

與 150 頁那幅正面暖光下的桉樹不同，這幅作品中晨光從樹叢的背面射入。樹木的投影以眩光為中心，向四周散射開，給本來平淡的場景帶來了幾分意趣。

西麥克唐奈山脈

9 月 13 日。

從澳洲中部的小城愛麗斯泉往西,是西麥克唐納國家公園。由柏油鋪設的主路叫 Namatjira Drive,此路將周邊的所有景區連接。除了個別的景區需要很專業的四輪驅動汽車外,普通車輛,或者不在意做短程步行,就可以去大部分的景點。

綿延向西,沿北部的西麥克唐奈山脈的山脊,有一條非常有名的長 223 公里的行走路線「Larapinta 路徑」,吸引了世界各地的步行者到來。

斯坦利裂縫 (Stanley Chasm)

抓牢特質

這個裂縫只有到接近夏日的中午時,才能看到其最輝煌的面目—紅彤彤的岩壁。拍主題風景將其特質拍攝出來,才達到一個起點的水準。有了這個,才能再去考慮超越別人的事情。

文件選型 RAW
鏡頭 24-70mm
光圈 F7.1
快門 1/320 秒
補償 +0.33
拍攝時間 9 月
中午 12:00

文件選型 RAW
鏡頭 24-70mm
光圈 F9
快門 1/500 秒
補償 -0.67
拍攝時間 9 月
上午 8:00

格倫海倫峽谷 (Glen Helen Gorge)

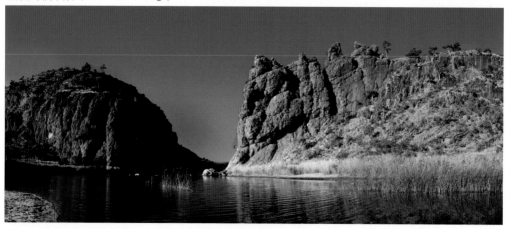

9 月 20 日。

這裡的景不錯。有意思的是，所有這兒的景都是由山的開裂有關的。裂得小的，叫裂縫（Chasm）；稍大一點，叫裂口（Gap）；底下有水，便是峽（Gorge）；如果所裂之處有縱深，又不光禿，就成谷了（Valley）了。只有崖（Bluff），仍尚未裂開。

一塊石頭，小了沒人看，大了就有人看了。我這一路，圍了這些地方轉了兩個星期，爬了大部分的山，好幾處都反覆去了兩三次。做的就是這麼簡單的事。

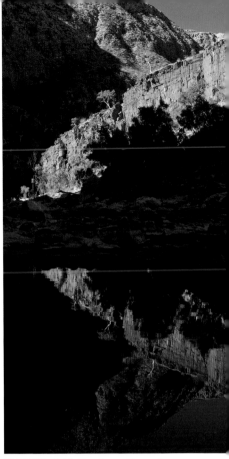

對稱的崖壁

奧米斯頓峽谷和它傍晚的倒影幾近對稱。高反差下的明暗兩部的堅硬輪廓線，使對稱效果更加簡練、更加明快。

奧米斯頓峽谷（Ormiston Gorge）

奧米斯頓峽谷
（Ormiston Gorge）

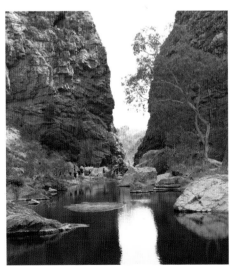

辛普森裂口
（Simpsons Gap）

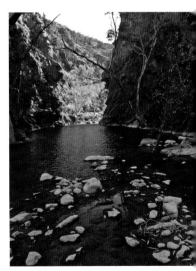

蛇形峽谷
（Serpentine Gorge）

棕櫚谷探險

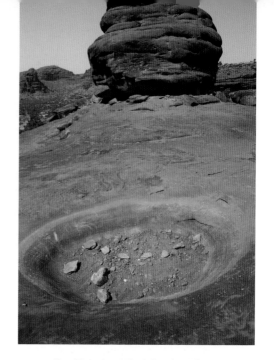

9 月 19 日。

西麥克唐奈山脈棕櫚谷是我唯一沒能去的地方，因為那條路只有四輪驅動車可通行。反覆斟酌幾天後，我決定開車去。這段路程讓我感受到什麼叫驚心動魄。

像路況這樣的事，你很難在所獲得的信息中做出準確的判斷。昨日我去見渡假村的男主人，可能他駕駛的是頂級的越野車Landcruiser，所以他說，「這段路其實也就是最後的三四公里比較艱難」，「你如不在意走路，可以車、步結合」。於是我決定開車去。

一上路才知道道路的艱難，難處主要出現在鬆軟的沙石路段。道路上被車輪軋出來的車轍深度有時在四五十公分以上。就像我聽到的另一位人士告訴我的那樣，那裡常常沒有路，只有車輪駛出來的軌跡及乾涸的河床。

我的車是馬自達 Tribute 3000CC，輕型四驅，底盤的淨高度不夠，底部的防護也有限，即使想盡辦法也很難避免擦地。車底不時地傳來咯噔咯噔的撞擊聲。當路上的車溝太深時，只能想辦法在溝頂上，或在溝與頂之間行駛，這真是在考驗車技呀。這一路既驚心動魄又精彩絕倫。車子像船一樣，有時只有馬達聲音，車子卻原地未動，有時又會突然躥出很遠。

在鬆軟的沙土中行走的訣竅，就是不能停，要一氣呵成，所以也就沒有機會拍攝照片。

汽車晃晃悠悠地行駛了七八公里後，見到前面的路上頑石突出。這裡正是離目的地的四公里處。我把車停住，掉了頭在開闊地停下，開始徒步。於是就有機會拍下一些照片，照片中能清楚地看到路石被車底撞擊、削切的深痕。

棕櫚谷的稀奇處在於，在整個澳洲中部的荒漠中，唯獨這裡生長著熱帶植物，而品種又是獨有的。按照文字牌上的介紹，在兩億多年前，這片荒漠的前身原是熱帶雨林。

在棕櫚谷走一小圈要一個小時，我的身上除帶了一公升水以外，還帶了麵包香腸，打算在走完後回到休息處用午飯。等回到那裡一看，來時停著的五輛車只剩下兩輛，而其中的一輛屬於一群德國遊客，此時，他們已經發動汽車準備離開。而這個時候已經下午一點。在野外是不能離伴的，如果等車都走完，我的汽車如擱淺，就得等明天的來車了。我哪裡敢有半點耽擱，緊步往四公里外的停車處走。

還好，我的車總算有驚無險行駛完了 18 公里的路。在沙土中開車的另一個措施是將輪胎的氣壓降低來增加與地的摩擦。回到硬地上來後，要將輪胎的氣壓增加到正常，不然的話容易爆胎。我拿出備用的腳踏氣壓機放在地上，剛完成了險路的我渾身鬆懈地用腳蹬了起來。可只蹬了沒幾下，氣壓機無法使用了。一看，氣壓機陷在沙土地裡，沙子已經進入氣孔！只好開著這車輪軟軟的汽車小心翼翼地走完 110 公里到了駐地。

車子感覺還沒事，只是在汽車起動和轉彎時能聽到「嘎嘎」聲。機械師把車子頂起來後，叫我過去看，我看到一塊雞蛋大的石頭被擱在轉向臂上面的空槽裡，拿到手裡時，石頭還是滾燙的。這有點像醫生從手術台上在人體內取出的帶體溫的什麼結石差不多！

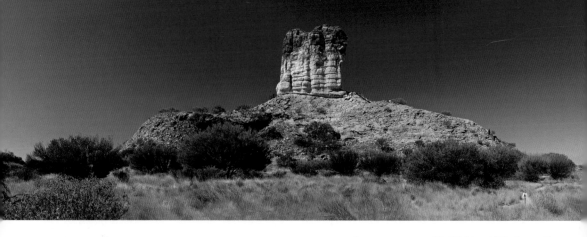

甘伯斯支柱

這座 50 多公尺高的沙石塔，叫甘伯斯支柱。由風雨侵蝕雕刻出來的支柱顯得孤獨而雄偉。約翰·斯圖亞特在 1860 年 4 月最早試圖穿越澳大利亞向北，首次記錄了這座支柱，之後它以南澳大利亞的讚助商之一詹姆斯·甘伯斯的名字命名。

甘伯斯支柱歷史保護區位於愛麗斯泉以南 160 公里，沿 Old South Road 去 Maryvale 農場的叉道上。全程都是沙石土路，雨後可能關閉。四驅車是必需的，並需一路和厚厚的沙土、陡峭的跳坡交戰。

構圖有時是由景物本身的形態所決定的。拍攝時將主體居中，採用順光橫構圖，有利於表現出「擎天柱」的感覺。

文件選型 RAW
鏡頭 24-70mm
光圈 F13
快門 1/160 秒
補償 -0.67
拍攝時間 9 月
下午 3:00

彩虹谷

彩虹谷在愛麗斯泉以南的80公里處。它有頗為壯觀的彩色砂岩峭壁和懸崖，它的特殊紅色是由於氧化鐵在上層，而底部是幾乎白色的黏土。就如同畫家在創作時用盛顏色的勺子往上潑灑了一樣。

那裡有個很好的露營地就在鄰近。道路除雨季外，較容易進入。

當彩虹谷在太陽較低角度時，其金屬色顯得最濃郁。地面受光處亦呈紅色，背光的陰影處吸收並反射出大量的天空藍色，而大量的中間地帶就是兩者的混合色—紫色。

其結果是，地面的紫色和彩虹谷的主體色紅橙色形成了互補的對比色，使彩虹谷的顏色更豐富艷麗。

下圖，這張彩虹谷照片在拍攝時，太陽處於最低點，岩石上的紅色加上夕陽的紅色，畫面上的紅色就更濃烈了。

文件選型 RAW
鏡頭 24-70mm
光圈 F3.5
快門 1/500 秒
補償 -0.33
拍攝時間 9 月
下午 6:00

魔鬼大理石

魔鬼大理石在澳洲北領地的南部。它引人入勝的程度可與艾爾斯岩或國王峽谷相媲美。那是一塊塊巨大的圓形紅色巨石，看起來似乎搖搖欲墜，幾乎不可能平衡。它的形成源於火山被侵蝕而形成的花崗岩石。

由於當地的原住民認為魔鬼大理石是彩虹蛇蛋的化石，所以這裡也是一個精神上的神聖之地。

拍攝時，巧妙利用光線的角度，就不會使景色在畫面中過於平淡。光線的高低也會造成陰影及重色塊形狀的不同，有時多一分則過之，少一毫則不夠。

上面這幅照片是傍晚時分拍攝的，畫面中景物的受光部呈現暖色調，陰影的一部分受天光的反射，呈現為冷色調。

文件選型 RAW
鏡頭 24-70mm
光圈 F8.0
快門 1/60 秒
補償 -0.33
拍攝時間 9 月
下午 6:00

我的車在一組巨石中駛過

凱瑟琳峽谷

凱瑟琳峽谷是十三個峽谷的總稱。有雄偉的砂岩峭壁、寬闊的凱瑟琳河和深深的峽谷，還有驚人的 Jawoyn 的岩畫。

探索和遊歷峽谷的方式除了飛行和步行外，最適用的是藉助獨木舟或平底小船。租一葉獨木舟划槳沿峽谷行進，可按照自己的節奏，看瀑布、看岩畫和野生動物。或者登上早餐遊船，嘗試大馬力快艇服務。

我喜歡捕捉小景，從小中見大。在底圖的峽谷岸邊，我看到了兩個亮光處：左面的像是個河埠頭和一棵嬉水的小樹，右面隔水相望的岩壁沐浴著晨光，峭岩壁影下有喃喃私語。

照片雖沒有什麼驚人之處，但在通常表現峽谷偉岸生硬的形象中，找出一點閒情來，有時也是一種調節，一種愜意的補充。

文件選型 RAW
鏡頭 24-70mm
光圈 F7.1
快門 1/250 秒
補償 -1.0
拍攝時間 9 月
下午 4:00

文件選型 RAW
鏡頭 24-70mm
光圈 F5
快門 1/100 秒
補償 -0.67
拍攝時間 9 月
上午 8:00

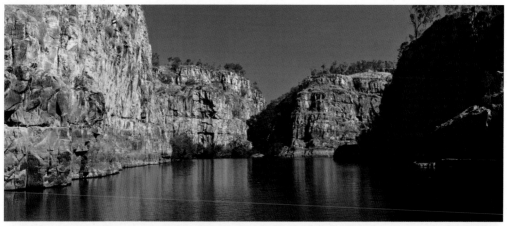

凱瑟琳峽谷是我在澳洲見到的最雄偉的峽谷。凱瑟琳河的河道在雨季是相連的，而在旱季按落差和跌次分成了幾段，中間有山石相隔。乘坐直升機可以鳥瞰壯麗的峽谷和廣闊的阿納姆地高原。

Jatbula 是一條非常受歡迎的山間步行路徑。總路程為 58 公里，需要步行走五天。

側光能更好地呈現出這一段峽穀類似樓房般的一個個「間次」和結構上的層層疊疊。

畫面上左邊背光的山岩，有助於增強峽谷的縱深感，並豐富畫面的層次。

我對微風中逆光下碧波之上的一組小草做了這樣的拍攝嘗試，兩片減光鏡，小光圈，曝光 1 秒。使其主體在低影調下搖動起來，景深縮短前後虛化。

在構思上，也是想在這澳洲中北部荒漠中，找到一些有趣的「調味品」。

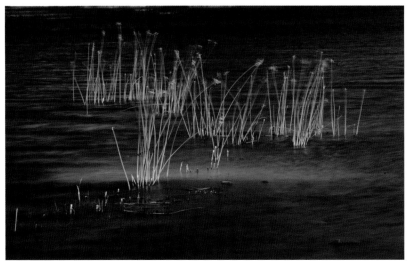

文件選型 RAW
鏡頭 24-70mm
光圈 F7.1
快門 1/200 秒
補償 -0.67
拍攝時間 9 月
下午 5:00

文件選型 RAW
鏡頭 80-200mm
光圈 F22
快門 1 秒
補償 -1.0
拍攝時間 9 月
上午 9:00

尋跡於黃水

黃水是南鱷魚河沖積平原的一部分，是列入世界遺產的卡卡杜國家公園最著名的地標之一。當雨季的洪水過後，一段 2.6 公里的往返步行帶會領你穿過沼澤到一個觀景平台上。一年四季黃水的水上遊船為你提供觀察世界遺產保護濕地的不同鳥類的好機會。

沒有人能解釋為什麼這個野生動物棲身的浩渺水域叫「黃水」。但這張清晨小景，能否在詮釋上有一點點幫助呢？

拍攝下圖時，水上水下對稱的影像由河岸線劃分為界。水天一色之下，景色由單純的綠色和黃色繪出來。

畫面的感染力或許還來自於倒影

文件選型 RAW
鏡頭 80-200mm
光圈 F9
快門 1/60 秒
補償 -0.67
拍攝時間 10 月
上午 9:00

黃水（Yellow Waters）

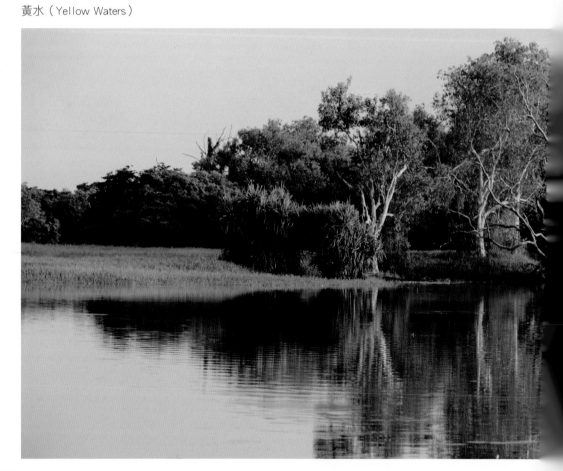

的波光粼粼和迷人的綠岸。

　　畫面上沒有一般照片或多或少的瑣碎細節。做到了這一點，就能使一幅照片「脫俗」而「進化」到藝術的境界。

文件選型 RAW
鏡頭 80-200mm
光圈 F10
快門 1/25 秒
補償 -0.67
拍攝時間 10 月
上午 7:00

黃水（Yellow Waters）

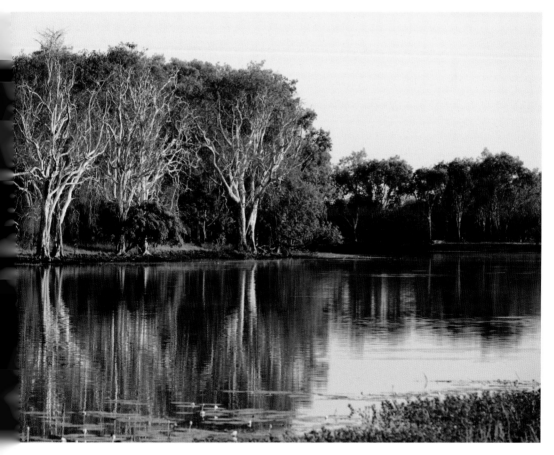

黃水（Yellow Waters）

文件選型 RAW
鏡頭 24-70mm
光圈 F9
快門 1/400 秒
補償 -1.0
拍攝時間 10 月
上午 9:00

在卡卡杜，你不管走到哪裡，從腳印上就知道，這是一個動物比人類多得多的地方。這裡有野馬、野水牛、野豬、鱷魚和數不盡的鳥類。

清晨，我到河邊去散步。每走一步，胳膊的皮膚總感覺到觸及了什麼。看一下，不見；再看一下，仍然不見。最後終於發現了，是空氣中飄著的非常細小的絲。密得你每揮一下胳膊都能觸碰到。我想，這植物在大自然中做為主人的身分，是難以否認的。你人類算什麼？來了有多久？在這裡，我們才是主人，而你們只是過客……

黃水的鹹水鱷魚和野鳥

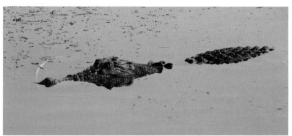

黃水（Yellow Waters）

黃水的鹹水鱷魚

迦琳津沼澤的野水牛、野馬

迦琳津沼澤的野馬

昂浜浜沼澤的水鳥

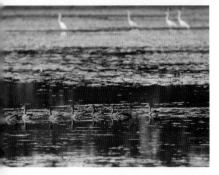

昂浜浜沼澤的水鳥

蚊子、野水牛、蟋蟀、蒼蠅和螞蟻

10月5日。

昨日在景點拍完落日，我開100多公里回到駐地，已經天黑良久，趕緊洗澡、吃飯。到了天黑，已是蚊子的天下。我只有逃和躲的可能，躲到了我的小拖車中才算安寧。

前日為找風景，開車在土路上。彎道上呼呼地躥出兩頭野水牛，朝遠離我的方向跑去。顯然是被我給嚇到了。我倒還沉著，因為在我長大的中國江南，水牛就像貓一樣溫順。但據這邊的人講，這百年前自印尼引進的水牛，經放生變成野生動物後，繁殖迅速，性格暴躁，破壞河塘水壩，使澳洲政府在半世紀前決定減少其數量，成立專業公司來捕殺。

我在這兒拍照，其實跟小時候抓蟋蟀有點相似：夜光下翻騰起石塊，撥開草叢，一個空心掌拍下去，有了！然後，微微地鬆開手掌瞄一下，不對，是個「赤膊丁」，三叉尾的，真傢伙還在底下，接著翻尋。白天把照片先劈劈啪啪地拍下來，晚上在電腦裡打開觀看。唉，是鬆的，或者其他方面不甚如意。還得再找！

三四天前，就在我來這個黃水前一站的瑪麗河時，我遭遇了一次蒼蠅的「熱捧」。露營處是一片空曠地，間有一些草地和樹。我早上起來一鑽出拖車沒幾步，就有一群蒼蠅圍上來，趕也趕不走。

文件選型 RAW
鏡頭 80-200mm
光圈 F4
快門 1/1250 秒
補償 -1.33
拍攝時間 10月
下午 6:00

也挺怪，當我一步入廁所，蒼蠅就不見了。可能是蒼蠅懼怕裡面的樟腦或其他清潔劑氣味。等我一出廁所，牠們又跟蹤而來。還專叮眼睛。我忍著，拿出相機拍，用手反拿相機自拍。因天色還未全亮，對焦很成問題（如果用手機拍就沒這問題）。折騰了約有十多分鐘，才拍出幾張能看清的。寄給一幫朋友，他們備感驚愕的反應正是我所期待的。

卡卡杜國家公園內的諾蘭吉（Nourlangie）

　　我在黃水已經五天了，這裡是卡卡杜的精髓。我以這裡為據點，遍走了整個卡卡杜。我對拍的照片挺滿意，可以走了。也許也可以留下再挖一挖。最後決定離開的原因竟然是螞蟻！我的拖車被螞蟻侵入已有兩天了。短褲、短袖的在拖車裡做事、睡覺，一會兒這邊被咬一下，一會兒那邊又被咬一下，我被咬得一咬一跳的。仔細盤查起來，發現在舖蓋底下、牆邊上有三五成群的螞蟻。看來離開這裡出去買一罐滅蟲噴霧劑是避免不了的了。

卡卡杜國家公園內的諾蘭吉（Nourlangie）

卡卡杜國家公園內的諾蘭吉（Nourlangie）

阿浜（Ubir），遠處行走中的一群動物是野豬

天地之間

在澳洲北部駕車旅行，有時候見到的除天地之外，空無一物。有時候霎時間風起雲湧，天地間變幻出無窮無盡的形態，給攝影者無數捕捉獵獲的機會。我不清楚，是這個地方的雲的變化格外豐富呢？還是由於這裡的天地廣闊，少有地面景物阻擋視野，讓你更有機會看到變化中的雲。

但有一點是明顯的，每年的十

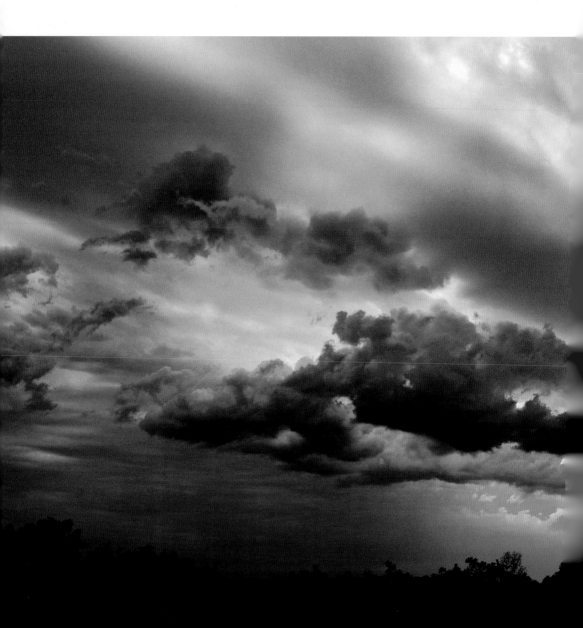

月底，是澳洲北部地區旱季和雨季
的交接期。在雨季到來的時候，是
雲最為活躍最有變化的時候。

文件選型 RAW
鏡頭 24-70mm
光圈 F8
快門 1/320 秒
補償 -0.67
拍攝時間 10 月
下午 5:00

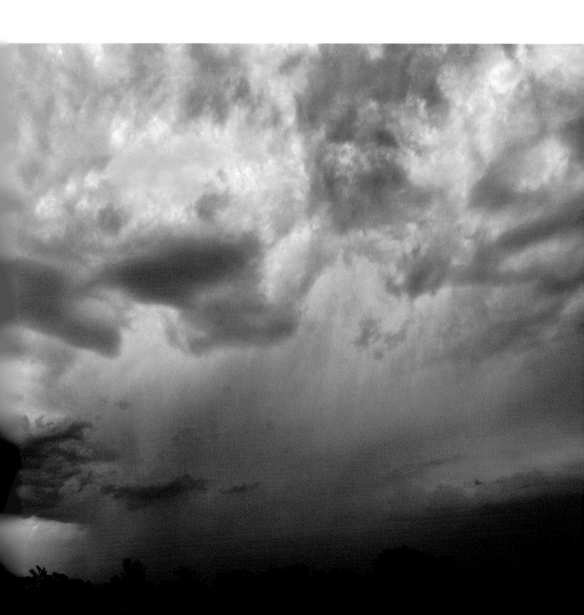

在荒野上開車拍攝，雲在變化移動，你也在變化移動。你的車一頭鑽進雨區，昏天黑地了；一忽兒又鑽出來，滿目開朗。有時烏雲驟起，你風風火火趕到一個拍攝點，雨點已經嘩嘩地落下來，趕緊給自己給相機穿好雨衣。一陣較量下來，身上和攝影背包的外部已經變得濕漉漉的。雖然樣子有點兒狼狽，但能有幾張滿意的照片，心裡仍然甜絲絲的。

也有的時候，看著烏雲捲過來，趕緊爬上一座小山。傻傻地等上一兩個小時，而雲並沒有如你所願，呈現出想要的狀態，我也只好掃興地離開。

文件選型 RAW
鏡頭 24-70mm
光圈 F22
快門 1/10 秒
補償 -1.0
拍攝時間 10 月
下午 6:00

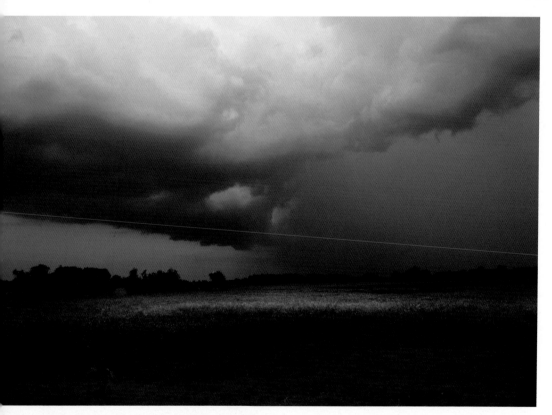

黃水（Yellow Waters）的雨季的第一場雷雨

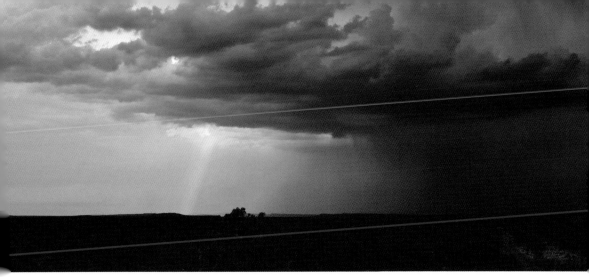

傍晚的雲一般比早晨的變化更多，顏色也更多彩

文件選型 RAW
　鏡頭 24-70mm
　光圈 F7.1
　快門 1/160 秒
　補償 -0.67
拍攝時間 10 月
　　　　下午 5:00

文件選型 RAW
　鏡頭 24-70mm
　光圈 F9
　快門 1/10 秒
　補償 -0.33
拍攝時間 11 月
　　　　下午 4:00

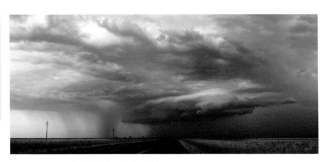

雲的變化常常成為意外的禮物

文件選型 RAW
　鏡頭 24-70mm
　光圈 F1.0
　快門 1/125 秒
　補償 -0.33
拍攝時間 10 月
　　　　下午 6:00

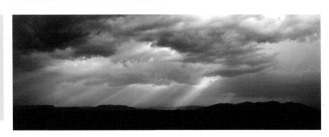

雲的出現和形成有極大的不可預期性

文件選型 RAW
　鏡頭 24-70mm
　光圈 F22
　快門 1/20 秒
　補償 -0.33
拍攝時間 10 月
　　　　下午 6:00

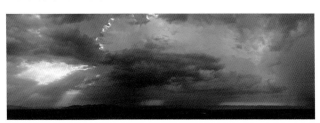

與地面景物有四季循環，光線有每天重現比較起來，雲的形
態常常是不重複的

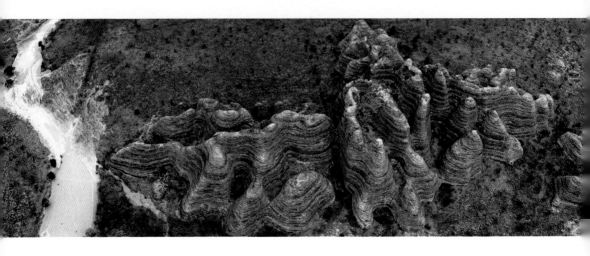

波奴魯魯

　　這是一個我嚮往已久的地方，有著橙色和黑色圓頂的砂岩群的波奴魯魯國家公園是世界上最迷人的地質地標之一。但令人驚訝的是，在 20 世紀 80 年代前，除當地原住民之外世界上幾乎沒人知道西澳有這樣的地方。目前波奴魯魯國家公園一年約有兩萬名遊客。

　　上面這幅照片嘗試從眾多的波奴魯魯照片中區別開來。在構圖佈局上，不讓山岩「充滿」畫面，從而造成太明顯的被切割感。留出空地來，加上蜿蜒的一條小河，畫面就有了「透氣」的空間，又使畫面不失波奴魯魯的基本形象特徵。

文件選型 RAW
鏡頭 24-70mm
光圈 F9
快門 1/1000 秒
補償 -0.67
拍攝時間 10 月
　　　　　下午 2:00

　　風景照片如果畫面太滿，沒有天空的出現，有時會感到不透氣。因此在拍攝時可採用一些簡單的方法：一、相對於畫面主體的「密」和「繁」，給畫面提供一些「疏」和「簡」的地方（如畫面上的草地）；二、提供如河道、路徑、雲、霧這樣的一些淺色或白色的景物。

　　下圖表現了像石筍一樣聳立的山岩群體，這正是波奴魯魯的獨有地貌特徵，像一幅標準照。

文件選型 RAW
鏡頭 24-70mm
光圈 F10
快門 1/320 秒
補償 -1.0
拍攝時間 10 月
　　　　　上午 10:00

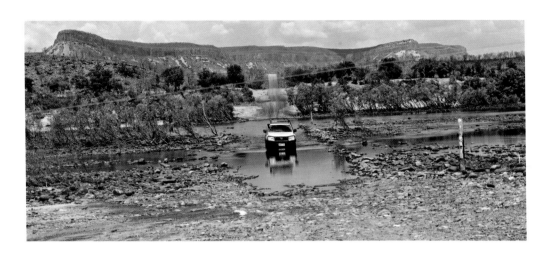

五旬節河路口和科伯恩山脈

　　這個包含吉布河路和五旬節河的交叉路口，及背景上的科伯恩山脈的風景非常有名。吉布河路是一條在金伯利旅遊的必行之路，在雨季剛過時，很具挑戰性。這條河裡滿是鹹水鱷魚，常常給人們帶來麻煩（一次竟在夜間攻擊了帳篷內的露營者）。遼闊的科伯恩山脈有許多砂岩懸崖，形狀很像一個個巨大的圓形堡壘。

文件選型 RAW
　　鏡頭 24-70mm
　　光圈 F10
　　快門 1/640 秒
　　補償 -0.67
拍攝時間 10 月
　　　　下午 2:00

　　上面這幅照片由以下一些景物元素組成：氣勢雄偉的科伯恩山脈橫臥在畫面高處的地平線上；起伏的道路由遠而近「疊」出幾個「折」來，最近的一「折」在漫延的河水中被水中的汽車踏著，用「一波三折」仍不足以描繪此照片。

　　右上的這幅照片嘗試捕獲晨光霧氣下的波奴魯魯的廣大壯闊。

　　右下的這幅照片嘗試用數張拼接，達到類似超廣角鏡的拍攝效果，照片中包括波奴魯魯的山岩群體、河道及空曠的遠景。

文件選型 RAW
　　鏡頭 24-70mm
　　光圈 F9
　　快門 1/1000 秒
　　補償 -0.67
拍攝時間 10 月
　　　　下午 2:00

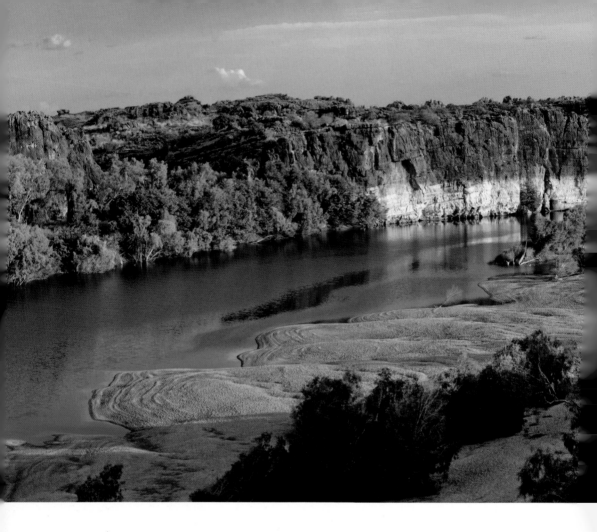

與金伯利其他景點的交通不便形成對比，遊客可以開車從主路大約 30 多公里直達菲茨羅伊河，再選擇遊船或者步行兩三公里到蓋基峽谷。公園裡有野餐風雨棚、燒烤區、飲水，以及廁所。

峽谷的山體不是很高，有點像中國雲南石林那樣的石灰岩。山石質地酥鬆，攀登很危險。步行的沙漠地其實是河床底，抬頭能見雨季時樹幹上留下的水位線，約有三人高。樹杈、樹葉和其他漂流物仍成堆地高高掛著。山石有橫向的斷裂線，我嘗試著端了一塊小的，居然可以像端臉盆一樣地挪走！

我去了那裡三次才找到較理想的光線角度。最後一次是在下午，當時整個蓋基峽谷國家公園的遊客和管理人員都走光了，方圓幾十公里只剩我一人仍在山頭上拍攝。

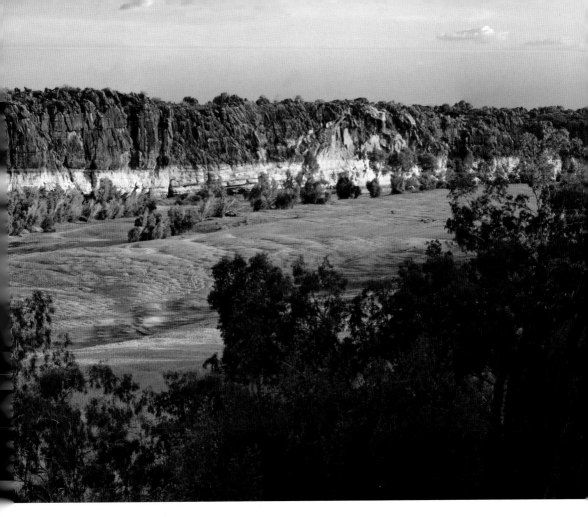

蓋基峽谷（Geikie Gorge）

文件選型 RAW
鏡頭 24-70mm
光圈 f8
快門 1/125 秒
補償 -0.33
拍攝時間 10 月
下午 6:00

讓晚光重染景色

　　此照片選擇高角度拍攝。峽谷和河流在畫面上得到連綿延伸，微風在河面泛起的漪瀾反射出湛藍的天光。由於傍晚陽光的低角度，使近處樹木的細節得到了簡化。

蓋基峽谷

10 月 24 日。

金伯利是我的最後一個區域目的地，它在西澳的北部，大約有英國的三倍大小，風景非常獨特。

蓋基峽谷在菲茨羅伊河上。這裡每年長達半年的雨季把整個國家公園淹沒，包括峽谷腰部以下的一半。受長年累月水淹的影響，峽谷的下部一半呈現出白色，形成了它獨有的景致。

文件選型 RAW
鏡頭 24-70mm
光圈 F10
快門 1/320 秒
補償 -0.67
拍攝時間 10 月
中午 11:00

水如鏡

第一次來這個景點，峽谷正背光。第二次從遊船上拍攝，拍攝角度和光線角度仍不夠理想。峽谷的岩壁只有在光線幾乎從地平線上平射時，才能呈現出最亮麗的面貌。另外，風平水靜也是展示倒影的一個必要條件。

文件選型 RAW
鏡頭 24-70mm
光圈 F8
快門 1/60 秒
補償 0
拍攝時間 10 月
下午 7:00

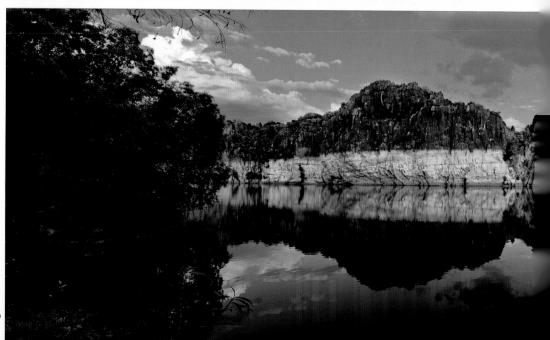

菲茨羅伊河（Fitzroy River）

洪水期過後的枯樹

　　河岸邊一棵經過前一年洪水期之後幾近枯竭的樹，仍然站立著。它與乾涸的河岸，在色彩和品格上都很協調，融合在一種荒涼感中。河岸線流暢明快，縱貫左右；枯樹頑強堅毅，頂立天地。照片有較濃的原野氣息。

蓋基峽谷（Geikie Gorge）

金伯利——瓶子樹之鄉

瓶子樹是澳大利亞的特有樹種。而你要想看到瓶子樹，就必須到金伯利，它是金伯利的標誌！人們可能有所不知，瓶子樹是澳大利亞最古老的生物，個別的瓶子樹可以活到 1500 年。

有意思的是，原住民把瓶子樹當作住房、食品和藥品。而白人定居者把它們當作辨認方位的地標和開會地點，還有把樹的內空間做成牢房的。

澳大利亞人認為，這種樹被其他國家的人與馬達加斯加的猴麵包樹相關聯，被稱為「瓶子樹」，但其實它只應該被稱作 boab。這裡我暫且延稱其為「瓶子樹」，形態百千。不管單樹身或多樹身，都顯示出一種歡快愉悅的勢態。

文件選型 RAW
鏡頭 24-70mm
光圈 F9
快門 1/320 秒
補償 -0.67
拍攝時間 10 月
中午 12:00

文件選型 RAW
鏡頭 24-70mm
光圈 F9
快門 1/250 秒
補償 -1.0
拍攝時間 10 月
中午 11:00

瓶子樹的形像很容易被人所接受和喜愛。這是因為人類有一種本能，不管其受教育的程度如何，在觀察一件物體時，會先用人的形象去「類比」。也就是先把物體看作人，找出它們與人的相似之處。如不符，便捨整體求其局部，它的部分是否像人類？是否像我們熟悉的動物？如果還不成，是否像我們所熟悉的用具？依次推演。

瓶子樹的樹身即可被看作人的軀幹，向上展開的樹枝便是人的上肢。這種上肢四展的動作是一種開放、接受的姿態，無疑是一種表示友好的動作，有一種打招呼、召喚、揮手的意思，而且不是一個人，是一群人。

瓶子樹的樹身飽滿、圓渾、柔和，恰如扭動的身軀，很接近於人在舞蹈中的姿態。雙樹身的便是雙人舞，多樹身的便是群舞，或多人造型。多樹身的瓶子樹，往往樹身的上部外展，下部連在一起，又給人一種不離不棄的默契和配合。其舞姿，在人的眼裡也是美好的。

文件選型 RAW
鏡頭 24-70mm
光圈 F11
快門 1/125 秒
補償 -1.0
拍攝時間 10 月
下午 6:00

瓶子樹上展的樹枝的線條由下往上，由粗走細，這種柔軟及優美，無疑又是人類的女性所特有的。

瓶子樹的整體形狀酷似一頂花冠。這花冠無論戴在誰的頭上，都是一件莊重、高貴、美麗的裝飾，而且這花冠非女子莫屬。

監獄瓶子樹（Prison Boab）

親歷海市蜃樓

10 月 27 日，在我走的主公路北面 40 公里，有一座名為德比的小城。這是我到終點布魯姆之前的最後一站。這裡的瓶子樹很多，其中一棵粗大的樹因曾經關押過原住民囚犯而著名，叫監獄瓶子樹，

我的車輛和遠處的海市蜃樓

永遠到不了的的「水」景

現在是當地原住民重要的文化遺產（見上圖）。我看了看這棵樹的外圍，至少要十來個人才能合抱。裡面的空間，容納十多個人還顯得挺寬鬆。

德比小城靠海，我開著車到碼頭上兜了一圈後又回到公路上繼續走。發現路邊有一塊開闊地，隔著開闊地不遠處是一片海天林地：由細細長長的沿著地平線排開的樹影隔開，下面是水，上面是天。這處被海水泡過的開闊地，看上去走路也就需要十多分鐘。我順手背上器材，沒鎖車門，車鑰匙都未拔下，就走了過去。

地面還算結實，大概走了十分鐘，前面的景仍在遠處。我稍感不妥，便回到車上。開上車帶著拖車，再朝水景行進。駛過幾個曾被海水泡過的樹椿子，斑駁開裂的地面在

車輪子底下發出清脆的碎裂聲，留下的車轍雖然不是很深，但是很顯眼。開了十多分鐘，大片開闊地被甩在後面，公路已經遠得快看不見了。而那個水景，並未靠近。怪了！我又往前開了十多分鐘，情況仍然如此！我這時才意識到：這是一片永遠也到不了的海市蜃樓！

　　常常在野外開車的人，如果細心，就會留意到類似的景象。當地面或者路面處在水平時，在光的作用下，就會產生「鏡面」效果，從而將地面「變」成天色，出現把地平線上的景物託在了半空中的情景。

公路盡頭的「鏡面」現象

拉近一些看

與袋鼠的肢體碰撞

　　澳洲的袋鼠和鴯鶓（又稱澳洲鴕鳥）是我路上遇到的常客。鴯鶓一般能夠遠離車輛，而袋鼠遇到車的反應毫無規律。不知牠是好奇，還是因恐慌所致，讓我兩次撞上了牠。牠一次沒有在我的車上留下什麼痕跡，另一次把我拖車左側的輪子罩扯去了一半。當時我心想，不知這肇事者何恙？

　　後來的日子，我設法對牠們「敬而遠之」，躲而避之。一次在卡車停車處過夜，一覺醒來深夜兩點，伸手不見五指，方圓百里並無他人。由於沒有了睡意，我就驅車續程。車燈射過去，只見袋鼠有躺著的，有豎耳直立的，幾乎呈「夾道歡迎」狀。我趕緊在臨近小鎮處停住，再也不敢往前開了。

　　這深夜，原本就屬於牠們。

我拖車左側的輪子罩被扯去了一半

一隻好奇地張望的袋鼠，有前科嗎？

布魯姆，尋勝之尾聲

10 月 30 日。

布魯姆是澳洲西北的海邊小城，這時我已經從澳洲的東南邊沿來到了西北邊沿，斜穿了大陸。

我在拍到這張凱布爾海灘的照片後，感到可以結束三個月的拍攝行程了。我當時的這種心理感覺，後來得到了同行們的認可。此照獲得 2012 年 LOUPE 國際攝影獎銅獎。

凱布爾海灘的其他照片

碧水駝影

紅黃色的一列駝隊，踏在藍色的水天中。色彩在這種對比下，顯得明朗強烈。由於駱駝排著較整齊的隊列，間隔均勻，牠們的步履在畫面上產生了一種節律感，形成圖案效果。對稱的虛的倒影，又使這種節律感加倍了。

文件選型 RAW
鏡頭 24-70mm
光圈 F8
快門 1/200 秒
補償 -1.0
拍攝時間 10 月
下午 7:00

凱布爾海灘（Cable Beach）

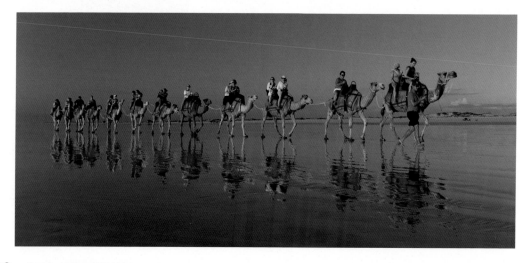

To Miriam & Lucy

www.jimchen.com.au

From Wentworth to Broken Hill

3.8.2011
Dulwich Hill NSW

24.10.2011
Fitzroy Crossing,
Kimberley WA

我的2.9平方米的旅行拖车工作室

桌子的腿由电风扇和多功能电池盒组成；
将拖车中间部位的海绵床垫揭起，下面是两个
小储藏空间，是我办公的"落脚处"。
现在有时晚上我还需电热器（立于左边）。

我在去澳洲內地拍照的三個月中
（2011 年 8 月初到 11 月初），
一路自製中、英文兩個版本的電
子明信片發給家人和朋友，一面
寫博客（http://blog.sina. com.cn/
jimchen01），更新我的個人網站
（www.gallery21.net），全部工作
都在這輛小拖車中完成。

第四章 製作中的再創造

後期不僅僅只是製作

按國際慣例，照片後期的處理原則，除對新聞類和科學與自然類有嚴格限制外，其餘的持開放態度。在真實記錄場景已經不再是專業人士們壟斷的數字時代，人們越來越多地將目光轉入到讓影像畫面更有想像力和創造性上來。

而這種創造性的工作很多是透過後期製作得以完成的。其目的，是讓照片更充分、更完美地表現我們想表達的視覺效果。籠統地講，後期製作有這樣幾種：

一、修飾和美化。這種工作大多是由於照片的藝術效果，沒有在原照中表達出來，透過適當的後期修飾、處理，以使照片更完善、更理想。而照片仍然保持原照的基本面貌，仍以攝影作品的樣式出現。

二、改編和脫胎。以原照為基礎，透過較大幅度調整，使其幾乎成為另一張作品。在這樣的情形下，再創作變成了目的，並且完全不受真實場景的限制。你可以在製作中充分施展出想像力，傾注你對視覺形象的全部追求，不管你是從音樂的、文學的、繪畫的領域獲得的雛形或者範本，不管其結果看上去是不是傳統意義上的照片。這是原照的一種改編或變體，是基於原照的一種再創作。

三、重現和虛擬。這一類可分成兩種：一種是其製作的結果（作品）看上去是現實的，另一種是其製作的結果看上去是超越於現

實（超現實）的。這種作品，拍攝只是其過程的一部分，透過多重影像的重疊、嫁接、組合來完成一個人為的場景，像電影那樣模擬和重現場景。電影中的戰爭歷史片就是現實的一類，科幻片則是超現實的一類。而兩類都常常蘊含有一些理念或者隱喻，寄託創作者更多的思考。耶魯大學的格雷戈里．克魯森（Gregory Crewdson）是用大畫幅重現現實場面的一位攝影師。而羅馬尼亞的攝影師卡拉什．約努茨（Caras Ionut）透過多幅照片創造出介於現實和虛擬的影像。他們都很典型。

在我們面前，是一扇打開了的電腦後期製作技術的大門，讓我們走進去一探究竟，拿起來，掌握起來。它將成為你的照相機的延伸，你創造力和想像力的翅膀。有了它你才能飛。

當前的攝影界正處於觀念紛呈、多元重組的時代。攝影人有的在堅守傳統的理念；有的在打破清規戒律，以圖推動更新的局面；有的在重新吸收、重新界定，以圖對現實做出新的解釋…… 新的不斷地呈現，又不斷地成為舊的。只要加入就有意義，只要嘗試就有價值。那些孜孜不倦的創作者，將會留下自己的足跡。

這裡，按上述的三種類別，介紹一下我本人做過的一些有限的嘗試。

修飾和美化篇

強化景物的虛實

常常會有人問：「你的照片有沒有進行後期處理？」對於RAW格式文件的使用者，文件必定會用電腦程序打開。打開後，工具就在旁邊，用不用就是你自己的事了。如果你打開後直接將它儲存起來，不做任何處理，就好比買來的菜直接生吃。RAW格式的圖像文件，只是一個信息包。此格式的目的便是等候你的選擇、重新設定。

這張照片的前景受到背景的干擾。

1·在 Photoshop CS5 中，用1到2像素的羽化了的「套索工具」，小心地手動選擇背景，用「高斯模糊」進行模糊處理。這樣背景就推遠了。

2·用 120 像素的較大羽化，選擇畫面下部的地面，到「色階」中將地面的顏色加重，反差加強。這樣地面就拉近了。另外，地面色需要加重的原因也是為了去接應畫面主體物人和牛的重色，不使其孤立。

調整後，主次就更分明了。

選擇背景做模糊處理

選擇前景地面加重影調

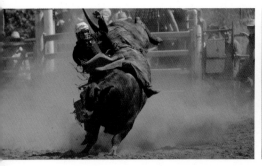

原照

調整後

還原晨照雪山的本來面目

這張照片用尼康 F4 相機、Fuji Provia 100F 反轉片拍攝，經尼康 Coolscan 專業底片掃描儀掃描，用 TIFF 文件在 Photoshop CS5 中做調整。

在「色彩平衡」的「陰影」、「中間調」和「高光」三項上分別進行。見附圖，請留意看各項的數值。照片的結果比原景效果更好了。

這種調整後的結果有點接近於富士反轉片 Velvia 系列的效果。Velvia 能提高影像的色彩飽和度。

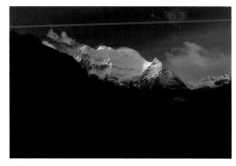

原照

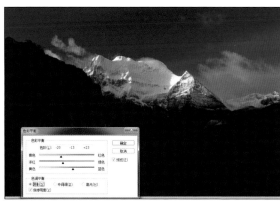

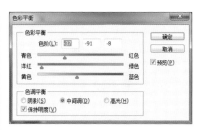

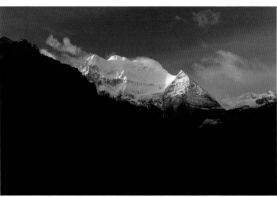

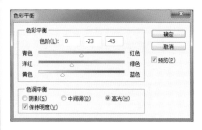

調整後

再現晨光的清新明亮

　　我們知道，使用 RAW 格式拍攝時，你只需對感光度（ISO）及焦距作出現場設定，其餘的可以事後在電腦程式中重新設定。這張照片，我在 Camera Raw 6.6 中做了以下調整：

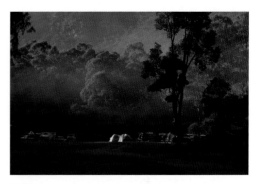

原照

色溫：	6000 調到 5800
色調：	+11 調到 -19
填充亮光：	0 調到 29
對比度：	+25 調到 +48
自然飽和度：	0 調到 +60
分離色調：	高光 0 調到 222
	陰影 0 調到 197

又在 Photoshop CS5 中做了調整。

　　色彩平衡：陰影：黃色 - 藍色 +26
　　　　　　　高光：黃色 - 藍色 -40

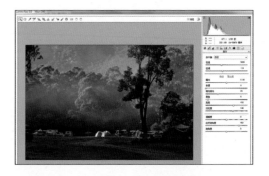

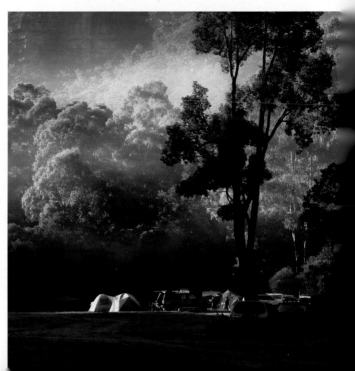

調整後

原照

讓夕照更濃烈一點

這張照片用 Fuji Provia 100F
反轉片拍攝。在 Photoshop CS5 的
「色彩平衡」中調整的數據是：

陰影：　　　黃色 - 藍色 +100

中間調：　　青色 - 紅色 +100
　　　　　　洋紅 - 綠色　-47
　　　　　　黃色 - 藍色　+19

在 Photoshop CS5
「色彩平衡」中調整

數位的全幅機（圖像傳感器的
尺寸為 36x24 毫米）的照片品質與
135 相機的膠卷照片相比如何？孰
優孰劣？

我的結論是，高品質的反轉片
在專業的滾筒掃描儀數位化以後，
它的品質仍然是不輸於數位機的。
但使用專業滾筒掃描儀的成本太
高，如果不是商業用途，幾乎不會
有人去花這個錢。我本人花 1400
美元買一台尼康 CoolScan V ED，具
有 4000dpi 的掃描精度。
掃描後的照片品質要比
數位的全幅機略輸一籌。
更不要說平板掃描儀了。

數位照片不再需要
掃描，記憶卡成本低。
對一個拍攝目標可以不

計數量的無限拍攝。我常想，如果
使用的是底片，身上的底片拍完了，
或不堪成本負擔了，也就止步了。
我的一大半照片可能都不可能拍
成，也不可能在這裡奢談攝影了。
還有，反轉片存在曝光寬容度低，
曝光準確度要求高，後期製作的再
創造天地小等不足之處。

所以，依我個人之見，鑑於「條
件許可性」的角度（accessibility）
說話，全片幅數位相機勝出。

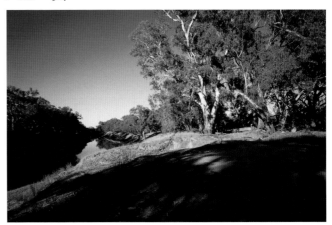

調整後

修剪和潤色

我們知道，RAW 格式的數位照片文件包含有比 TIFF 或 JEPG 格式豐富得多的影像信息，它其實是一個原始信息數據源，有待你去挖掘、去選取。比如一塊鐵礦石，儘管直觀上還不完美，但可以將此提煉出所需要的各種類型的特質鋼材。你如果已經玩單眼相機了，就必定要嘗試使用 RAW 格式的樂趣。那裡的天地實在大得很！

原照

在 Camera Raw 6.6 中調整

此照片在 Camera Raw 6.6 中的調整數據是：

基本

色溫：	4500 調到 4200
色調：	+10 調到 -22
曝光：	0 調到 -0.95
填充亮光：	0 調到 58
黑色：	5 調到 15
對比度：	+25 調到 -10

色調曲線

高光：	0 調到 -51
亮調：	0 調到 +17
暗調：	0 調到 -30
陰影：	0 調到 -20

再使用 Photoshop CS5 的「仿製印章工具」，減少了左邊的一些樹梢和下方草地上的亮光。

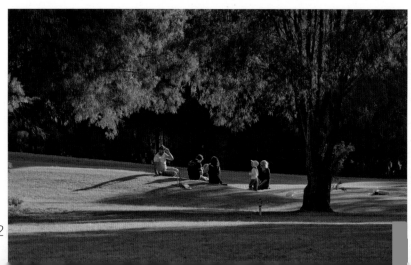
調整後

明暗和色調的調整

這張照片看似平淡，但由於在晨光中拍攝，所以畫面中存有豐富的冷暖色彩信息，有很大的增強餘地。

我在 Photoshop CS5 的「色彩平衡」中調整，數據是：

高光：	青色 - 紅色	+27
	洋紅 - 綠色	-60
	黃色 - 藍色	-51
中間調：	青色 - 紅色	-53
	洋紅 - 綠色	+95
	黃色 - 藍色	-81
陰影：	青色 - 紅色	-65
	洋紅 - 綠色	-35
	黃色 - 藍色	0

這幅照片用 TIFF 拍攝，在對 TIFF 文件作調整時要注意照片的資質變化。多次或大幅度調整會損害照片。

原照

Photoshop CS5「色彩平衡」中作調整

調整後

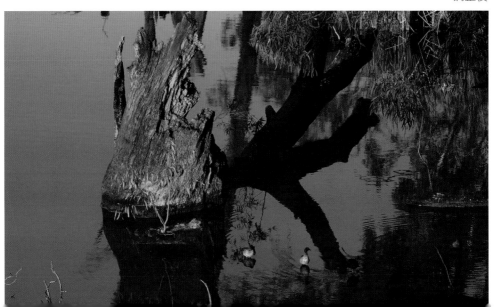

多彩黃河水

電腦使照片的後期處理變得容易。後期處理不但能對拍攝時沒有解決好的問題得到補救，而且能對照片的效果有創造性的發揮。

原照用 RAW 格式文件拍攝。你可以在拍攝時設定「螢光燈」的白平衡模式，也可用「自動」的白平衡模式來拍攝，然後利用 Photoshop CS5 的 Camera Raw 將文件打開後重新選擇「螢光燈」的白平衡模式。

在 Camera Raw 的「基本」對話窗裡，調整色溫、色調、黑色、亮度和對比度。數據值如下：

基本

色溫：	調到 3800
色調：	調到 +21
黑色：	調到 49
對比度：	調到 +44

我使用的電腦程式主要是 Adobe Lightroom 和 Adobe Photoshop CS 5。

A dobe Photoshop CS5 （擴展版）已經包括了 Camera Raw 6.6，它的功能在大部分情況下已經足夠我使用。

原照

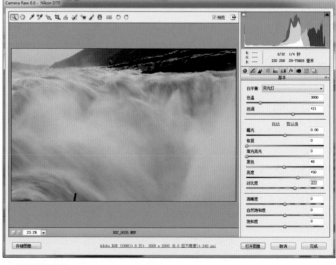

處理過程之一

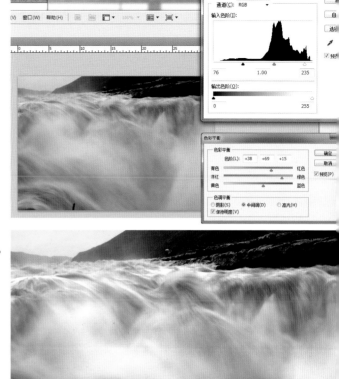

處理過程之二

打開「色階」對話窗，增大反差度。

然後到「色彩平衡」對話窗裡。在「中間調」上做了調整。

「色彩平衡」的調整數據如下：

中間調： 青色 - 紅色 +38
　　　　　洋紅 - 綠色 +69
　　　　　黃色 - 藍色 +15

我們就獲得了一幅《多彩黃河水》。

成果

光比和 RAW

　　RAW 格式的照片能記錄比底片照片大得多的光比的影像。在底片中，彩色反轉片所能記錄的光比最窄（32：1），彩色負片其次（64：1），黑白負片較寬（128：1，這是普通的室外光比）；而 RAW 格式可達到一般人眼的水平（1024：1 以上。人眼因人而異能觀察到的景物的光比在 1000：1 到 20000：1 之間）。 JPEG 格式和 TIFF 格式對光比的記錄能力與底片一致。

　　所以就不難理解，用 JPEG 格式和 TIFF 格式拍攝的照片如有曝光錯誤，在後期處理中很難進行彌補，而且任何的後期處理都會在不同程度上損壞照片的畫質。而由於 RAW 格式的照片「藏」有大量的色彩影調信息，所以可以在電腦後期處理中重新設定，重新「曝光」，且能不損壞照片的畫質。

增添色彩和動感

　　原照用 JPEG 格式拍攝。使用羽化 150 的「套索工具」將除中心人物外的其他場景進行選擇，再使用「動感模糊」，將中心人物周圍的場景做第一步處理。數值如圖例。

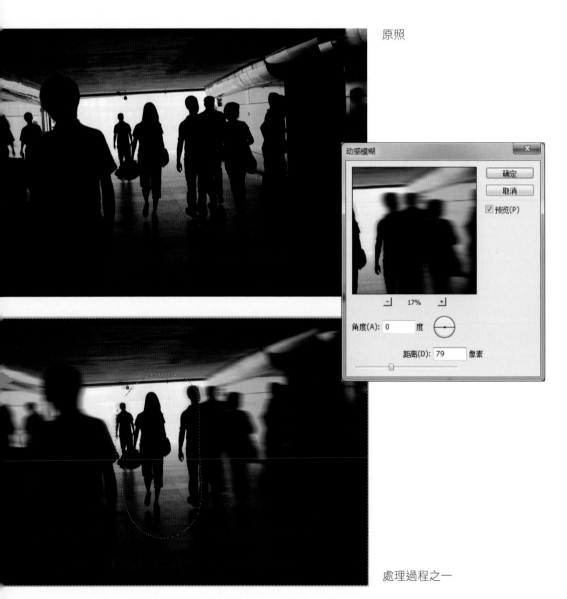

原照

處理過程之一

下面把「圖像模式」改成「灰度」，再改成「雙色」。在雙色調選項裡，選擇「類型」：單色調。然後點擊色框，選擇一個喜歡的顏色，取好名字。

再把「圖像模式」改到「RGB」上來。現在，使用羽化 150 的「套索工具」將中心人物周圍選好，上色。先到「色彩平衡」，擴充黃色。再到「色相 / 飽和度」，調整這兩項。

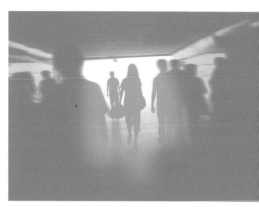

處理過程之二

處理過程之三

最後，選擇「選擇」—「反向」，這時選擇的是除中心人物外的其他場景。然後使用「濾鏡」—「模糊」—「徑向模糊」，再對反差等稍做調整，畫面就基本完成了。

成果

遠方的雲山

　　這幅照片原本在色彩效果上較平淡。 在 Photoshop CS5 的 Camera Raw 中將 RAW 文件打開後，在「基本」、「色調曲線」和「分離色調」幾項上都做了調整。

基本
色溫：	調到 50，000
色調：	調到 +54
曝光：	調到 +0.85
填充亮光：	調到 34
黑色：	調到 30
對比度：	調到 +73
清晰度：	調到 +83
自然飽和度：	調到 +52

色調曲線
亮調：	調到 -32

分離色調
色相：	調到 +173
飽和度：	調到 +34

原照

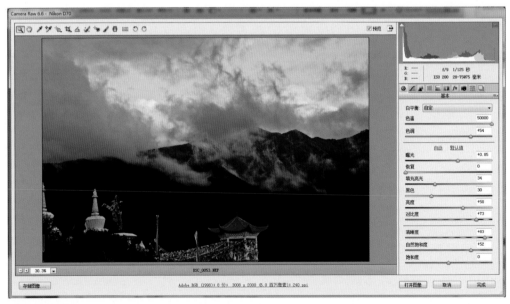

處理過程之一

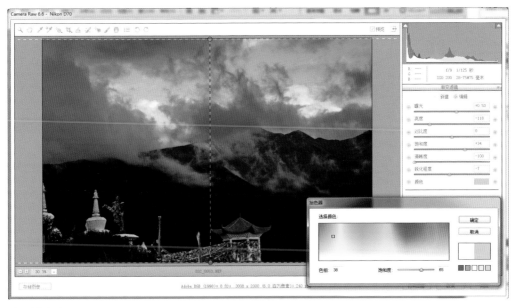

處理過程之二

　　然後又在 Camera Raw 中使用了「漸變濾鏡」，上濃下淡對畫面再渲染了一層暖橘黃色。數值如下：

漸變濾鏡

（上濃下淡）

曝光：　　　　-2.25 調到 +0.50
亮度：　　　　+30 調到 -118
對比度　　　　-39 調到 0
飽和度：　　　+34 調到 +28
清晰度：　　　+82 調到 -100
銳化程度：　　+78 調到 -7
顏色：色相 38 、飽和度 65
　　完成圖像。

調整後

改編和脫胎篇

斑斕雲霧山

　　照片的調整目標是，讓色彩強烈起來，使其達到最濃烈和斑斕的效果。在紅與綠的強對比之下，散發出力度。

　　照片在 Photoshop CS5 的 Camera Raw 中打開後，在「基本」、「色調曲線」和「分離色調」幾項上都做了調整。

基本

色溫：　　　　　調到 6650
色調：　　　　　調到 +25
恢復：　　　　　調到 50
黑色：　　　　　調到 18
亮度：　　　　　調到 +78
對比度：　　　　調到 +100
清晰度：　　　　調到 +46
自然飽和度：　　調到 +100

　　繼續在 Camera Raw 中調整。

分離色調

色相

色相：　　　　　調到 68
飽和度：　　　　調到 36
平衡：　　　　　調到 -39
色相：　　　　　調到 53
飽和度：　　　　調到 15

相機校準

藍原色：　　　　調到 -68

原照

處理過程

產生「成果之一」的處理

產生「成果之二」的處理

然後在 Photoshop CS5 中處理。產生「成果之一」的數據是：

色彩平衡

高光：

洋紅 - 綠色：調到 -100

產生「成果之二」的數據是：

色彩平衡

中間色：

青色 - 紅色：調到 +51

洋紅 - 綠色：調到 +91

黃色 - 藍色：調到 -100

成果之一

成果之二

夕照山頭

　　照片的調整目標是，讓粉紅、綠色和黑色簡約的三色來構成畫面。

　　照片在 Photoshop CS5 的「色彩平衡」中做了如下調整。

原照

色彩平衡

陰影：　　　青色 - 紅色：調到 -50
中間色：　　青色 - 紅色：調到 +100
　　　　　　洋紅 - 綠色：調到 -100
　　　　　　黃色 - 藍色：調到 +53
高光：　　　青色 - 紅色：調到 +100
　　　　　　洋紅 - 綠色：調到 +90
　　　　　　黃色 - 藍色：調到 -43
在「色相 / 飽和度」中繼續調。
色相 / 飽和度

陰影：　　　色相（H）：調到 -121

處理過程

成果

金光罩頂

　　照片的調整目標是，給畫面以金子般的輝煌。

　　照　片　在 Photoshop CS5 的 Camera Raw 中進行調整。

基本

色溫：　　　調到 34000

色相：　　　調到 +14

色調曲線

暗調：　　　調到 +36

陰影：　　　調到 -90

黃色：　　　調到 +100

在「相機校準」中繼續調。

相機校準

陰影

色調：　　　調到 +100

紅原色

色相：　　　調到 +100

綠原色

色相：　　　調到 -100

藍原色

色相：　　　調到 -16

原照

處理過程

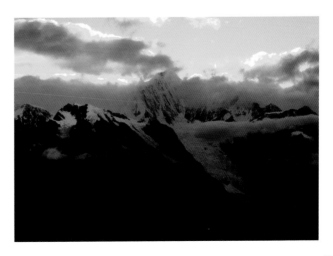

成果

湖藍色與玫瑰色的對比

　　讓魚活過來，賦以誘人的色彩，使其可觀可賞。設色是對比的一對：湖藍與玫瑰。

　　第一步，在 Photoshop CS5 中，將這堆魚店裡的魚，用「套索工具」選擇後調整了位置，並把它們置於兩到三個的圖層裡。不同的圖層有利於對它們分別作出處理。然後到「色彩平衡」中做調整。

原照　　　　　　　　　　過程之一

色彩平衡

高光：
青色 - 紅色：
調到 +59
洋紅 - 綠色：
調到 +31
黃色 - 藍色：
調到 +18

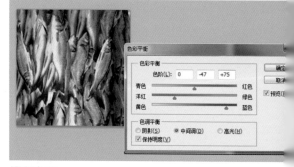

過程之二

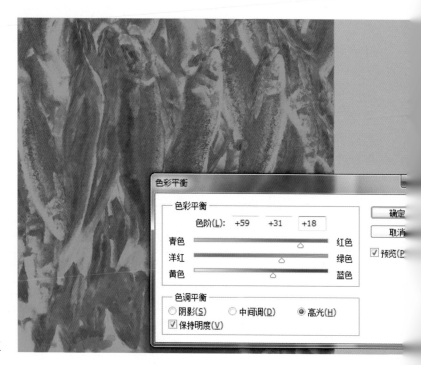

過程之三

調整的「規矩」

2012 年 Loupe 國際攝影大獎賽對「Illustrative（圖畫式）」類別的解釋是這樣的：圖像常有一個話題或主題。它的範圍包括來源於一個抽象概念、圖庫照片、雜誌和網站，成為一個描繪了故事或事件的精心構造的場景。

我的理解是，它可以包含任何視覺形象。

對於以藝術創作為目的的照片的調整，現在只剩下能察覺出來的處理和不能察覺出來的處理兩種。這跟繪畫創作中的寫實和非寫實的情形一樣。

成果

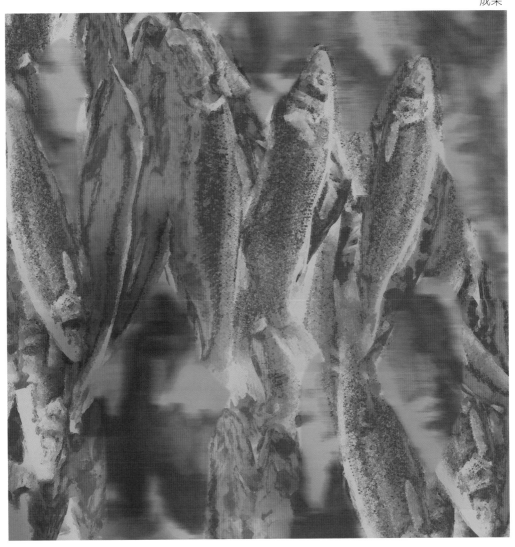

給斑馬換裝

給斑馬添加粉色的斑條。

照片在 Photoshop CS5 的 Camera Raw 中打開後，在「基本」、「色調曲線」和「相機校準」幾項上都做了調整。

基本

色溫：　　　　調到 3800
色調：　　　　調到 +150
黑色：　　　　調到 56
亮度：　　　　調到 +4
對比度：　　　調到 +100
自然飽和度：
調到 +65

色調曲線

高光：　　　　調到 +100
亮調：　　　　調到 -73
陰影：　　　　調到 -100
灰度
洋紅 - 綠色：調到 +100
在「相機校準」中繼續調。

相機校準

陰影：　　色調調到 -17
紅原色：　色相調到 +42
藍原色：　色相調到 +13

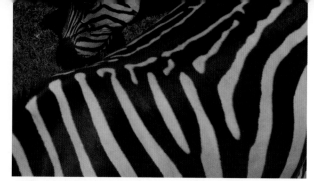

原照

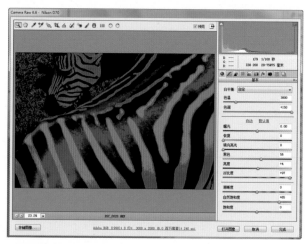

處理過程

成果

陽光下耀目的桔黃條斑

桔黃的色條在湖藍的底色上，非常耀目。

照片在 Camera Raw 中的「基本」、「色調曲線」和「相機校準」幾項上做了調整。

原照

色溫：	調到 4650
色調：	調到 -22
曝光：	調到 +0.75
填充亮光：	調到 +48
對比度：	調到 +100
清晰度：	調到 +100
自然飽和度：	調到 +100
暗調：	調到 +68
陰影：	調到 -48
陰影	
色調：	調到 -100
紅原色	
色相：	調到 -100
綠原色	
色相：	調到 +92
飽和度：	調到 +100
藍原色	
色相：	調到 +100
飽和度：	調到 +100
陰影	
色相（H）：	調到 -17
飽和度：	調到 100

處理過程

成果

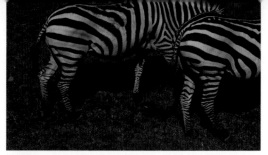

和諧橙色

把畫面的主調設為和諧橙色。

Camera Raw 中的調整指數。

原照

基本

色溫： 調到 6000

色調： 調到 +110

清晰度： 調到 +100

自然飽和度： 調到 +100

色調曲線

暗調： 調到 +68

陰影： 調到 -48

相机校准

陰影

色調： 調到 -100

紅原色

色相： 調到 +100

飽和度： 調到 +100

綠原色

色相： 調到 -100

飽和度： 調到 +100

藍原色

色相： 調到 -100

飽和度： 調到 +100

在"通道混和器"中繼續調。

色相 / 飽和度

輸出通道：紅

綠色： 調到 +200

過程之一

過程之二

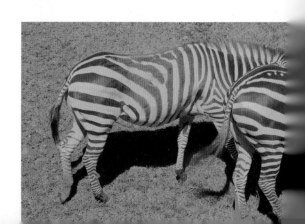

成果

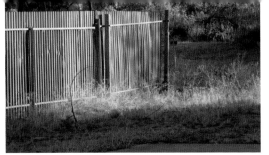

水彩籬園

調整目標是，將一幅普通風景變換成一幅水彩畫。在 Camera Raw 中的「基本」、「相機校準」幾項上做了調整。

原照

基本

色溫：	調到 5350
色調：	調到 +40
曝光：	調到 +0.45
恢复：	調到 27
填充亮光：	調到 30
亮度：	調到 +113
對比度：	調到 -35

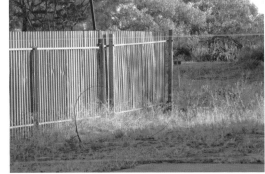

處理過程之一

相机校准

陰影

色調：　　　調到 -100

在 Photoshop CS5 的「色彩平衡」上。

青色 - 紅色：調到 -100

然後，選擇「濾鏡」--「濾鏡庫」--「水彩"。

處理過程之二

畫筆細節：	調到 3
陰影強度：	調到 0
紋理：	調到 2

成果

港口變奏（一）

透過調整，追求一種超出現實的圖案色彩。

在 Photoshop CS5「色相 /
飽和度」中調兩次，在「色彩
平衡」中調一次。

色相 / 飽和度
陰影
色相（H）：　　調到 +111
色彩平衡
陰影
青色 - 紅色：　　調到 +52
色相 / 飽和度
洋紅
色相（H）：　　調到 +136
明度：　　　　調到 -100

原照

處理過程之一

處理過程之二

成果

原照

港口變奏（二）

透過調整色彩，給畫面帶來一份奇詭。

這張照片的處理。先在 Photoshop CS5 的「色彩平衡」中進行調整：

色彩平衡

陰影

青色 - 紅色：　　　調到 +70
洋紅 - 綠色：　　　調到 +100
黃色 - 藍色：　　　調到 -100

色彩平衡調整完成後，由於是要用在圖書裡，再將圖片的圖像模式從「RGB」轉到「CMYK」。轉「CMYK」後的通常問題是反差會降低。接下來再到「色階」中，稍作調整。

用「自動」，點擊後，畫面完成了。

處理過程之一

處理過程之二

成果

為山岩添彩

　　照片的調整目標是，給岩石披上一層奇
異的彩妝。

　　調整先在Camera Raw的「基本」項中進行。

基本

色溫：	調到 2000
色調：	調到 +150
亮度：	調到 +39
對比度：	調到 +100
自然飽和度：	調到 +14

　　再在 Photoshop CS5 的「色彩平衡」
中做調整。

色彩平衡

高光：青色 - 紅色：調到 -20
　　　洋紅 - 綠色：調到 -49
　　　黃色 - 藍色：調到 +89

色彩平衡

高光：青色 - 紅色：調到 -20
　　　洋紅 - 綠色：調到 -49
　　　黃色 - 藍色：調到 +89

高光：青色 - 紅色：調到 -20
　　　洋紅 - 綠色：調到 -49
　　　黃色 - 藍色：調到 +89

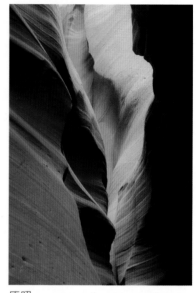

原照

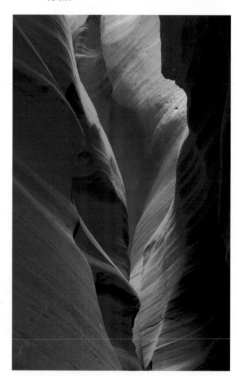

成果

處理過程

變平庸為神奇

照片的調整目標是，在普通的景觀中造出「仙境」來。

整個調整在 Photoshop CS5 的「色彩平衡」中進行。

色彩平衡

高光：青色 - 紅色：調到 -61
　　　洋紅 - 綠色：調到 -8
　　　黃色 - 藍色：調到 +60
中間色：青色 - 紅色：調到 +10
　　　　洋紅 - 綠色：調到 -68
　　　　黃色 - 藍色：保持　　0
陰影：　青色 - 紅色：調到 -100
　　　　洋紅 - 綠色：調到 +100
　　　　黃色 - 藍色：調到 +100

原照

處理過程

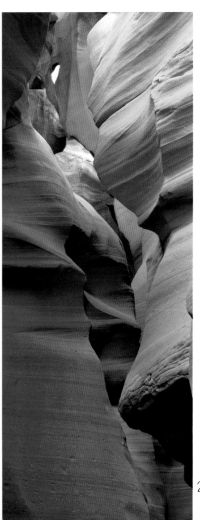

成果

以山岩為靈氣

照片的調整目標是，給岩石一些靈氣。

整個調整在 Photoshop CS5 的「色彩平衡」中進行。

色彩平衡

高光：青色 - 紅色：　　調到 -45
　　　洋紅 - 綠色：　　調到 +100
　　　黃色 - 藍色：　　調到 -96
中間色：青色 - 紅色：　調到 -100
　　　洋紅 - 綠色：　　調到 +100
　　　黃色 - 藍色：　　調到 -100
陰影：青色 - 紅色：　　調到 +100
　　　洋紅 - 綠色：　　調到 +100
　　　黃色 - 藍色：　　調到 -100

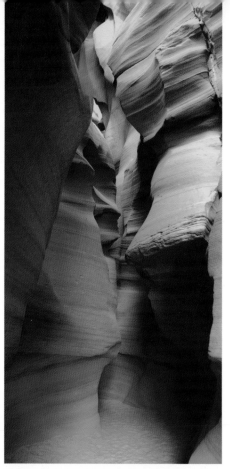

成果

原照　　　　　　　　　　　　　　處理過程

無版套色木刻的製作（一）

調整目標是將一幅普通風景變換成一幅套色木刻。先到 Photoshop CS5 的「色彩平衡」中做調整。

色彩平衡
中間色

青色 - 紅色： 調到 -20
洋紅 - 綠色： 調到 -49
黃色 - 藍色： 調到 +89

然後，到「濾鏡」--「濾鏡庫」--「乾畫筆"。

畫筆大小： 2
畫筆細節： 8
紋理： 1
亮度 / 對比度
對比度： 調到 100

原照

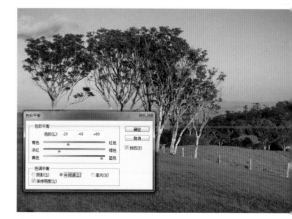

處理過程

成果

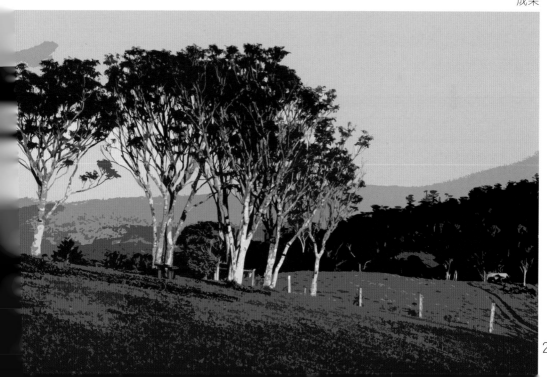

無版套色木刻的製作（二）

以下再繼續解釋怎樣用照片來製作成「套色木刻」。下方的「成果之一」是在 Adobe Illustrator 的「描摹」中完成的。

原照

描摹選項

模式：	彩色
調板：	自動
最大顏色：	53
路徑擬合：	4px
最小區域：	115px
拐角角度：	28

然後點擊「描模」完成。

處理過程

「成果之二」在「成果之一」的基礎上在 Adobe Illustrator 中改變顏色而完成。

先將畫面「選擇全部」，然後選擇「編輯」--「編輯顏色」--「重新著色圖稿」。把逐項的「當前顏色」重新設置。方法是：點擊「新建」下方的色塊，到了色譜後，選擇你理想的顏色。畫面上的顏色就更新成為紫藍調子。「成果之二」完成了。

成果之一

成果之二

無版套色木刻的製作（三）

　　「套色木刻」的效果，要選取具有反差分明、結構硬朗的畫面效果的照片來製作。

　　我挑選了這一幅來嘗試，是鑑於這幅畫有近似剪影的前景和較簡單明了的色塊。在尋求木刻效果中，很偶然的，我竟然在 Photoshop CS5 濾鏡中的「水彩」濾鏡中，找到了我所要的「木刻」的效果。

　　到 Photoshop CS5，到「濾鏡」--「濾鏡庫」--「藝術效果」。

藝術效果

水彩

畫筆細節：　調到 14
陰影強度：　調到 0
紋理：　　　調到 3

　　再到「色階」中，適當提高了反差，就完成了。

原照

處理過程

成果

無版套色木刻的製作（四）

這幅照片的前景背景分明，奶牛的黑白兩色，都很適合製作成「套色木刻」。

對原照在 Photoshop CS5 的「色彩平衡」中進行調整。

色彩平衡

高光：　青色 - 紅色：調到 +39

中間色：青色 - 紅色：調到 +99

　　　　洋紅 - 綠色：調到 -100

　　　　黃色 - 藍色：調到 -100

陰影：　青色 - 紅色：調到 -73

　　　　洋紅 - 綠色：調到 +100

　　　　黃色 - 藍色：調到 -100

到 Photoshop CS5，到「濾鏡」 --「濾鏡庫」 -- 「海報邊緣」。

原照

處理過程之一

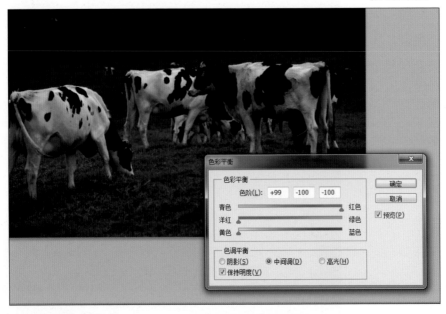

藝術效果

海報邊緣

邊緣厚度： 調到 10

邊緣強度： 調到 10

海報化： 調到 2

再在「色階」中，適
當提高了亮度後完
成。

處理過程之二

成果

木刻古鎮（之一）

　　這幅照片的像素高，所以處理後的是「碎刀」的效果。

　　還是到 Photoshop CS5 的「濾鏡」--「濾鏡庫」--「藝術效果」去做調整。

藝術效果

海報邊緣

邊緣厚度： 調到 10

邊緣強度： 調到 10

海報化： 調到 4

原照

將圖像的照片「模式」從「RGB」改成「灰度」。
　　再到「色階」將畫面調亮。

處理過程

色階

灰色

陰影： 0

中間調：0.63

高光： 90.00

成果

木刻古鎮（之二）

　　古鎮的民居有白牆黑瓦，為木刻效果的製作提供了條件。

　　到 Photoshop CS5，到「濾鏡」--「濾鏡庫」--「藝術效果」中。

藝術效果

海報邊緣

邊緣厚度：　　調到 10
邊緣強度：　　調到 10
海報化：　　　調到 6

　　將圖像的照片「模式」從「RGB」改成「灰度」。然後，到「色階」。

色 階

灰色

陰影：　　　　調到 18
中間調：　　　調到 0.68
高光：　　　　調到 81

處理過程之二

原照

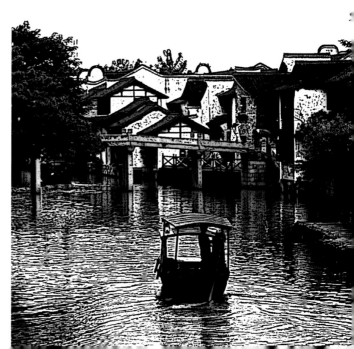

成果

重現和虛擬篇

逆光下的景物重現

一 照片《藍色的山谷》從構思到完成

2007 年的 4 月，我在離雪梨兩三小時車程的格斯大衛斯露營，此處在雪梨藍山的西南側。秋天的季節裡，在高高的山影下，可以看到白鸚鵡披著晶瑩剔亮的夕陽光帶在空中穿梭劃過。

構思慢慢形成了。我專門拍了背景，選取簡單平整的背光的深色山谷。簡單平整是為了不讓它擾亂鳥群，深色是為了襯托逆光下的白色鸚鵡。要知道在逆光的情形下，用明亮的天空做背景，即使是白色的飛鳥也會成為灰黑色的。深色背景可以是遠山，或者是樹影，深色的雲等。

然後我用 80-200mm 鏡頭，光圈 F/2.8，1/2,000 秒拍攝白鸚鵡，一次拍下一、兩隻。我手持相機跟隨鳥的飛行方向同步移動，使飛鳥保持清晰。光源在這個時候不能太高，光源低的時候你又要避免讓光線直接進入鏡頭，出現眩光。

拍攝完足夠的飛鳥，就開始製作。確定藍色基調後，在 Photoshop 中，在「色彩平衡」窗內調整背景顏色。再到「模糊」--「動感模糊」中，將背景做成橫向動感模糊。

使用套索工具，用羽化「1」把飛鳥勾畫提取下來，放到藍色背景上。鳥的排列要錯落有致，有疏有密，造成有起伏有節奏。這一環是重頭。

剩下的兩件事是，一，鳥群被放在新的藍色背景中，它們的顏色也要與環境協調，我在鳥群中增加了藍紫色；二，仔細地將部分的鳥的翅膀邊沿進行虛化。那隻低飛的鳥，我又給它加上一塊虛翅，以造成飛翔的動感。

山谷裡飛著成群的白鸚鵡

原始素材：逆光下的白鸚鵡

原始素材：山谷

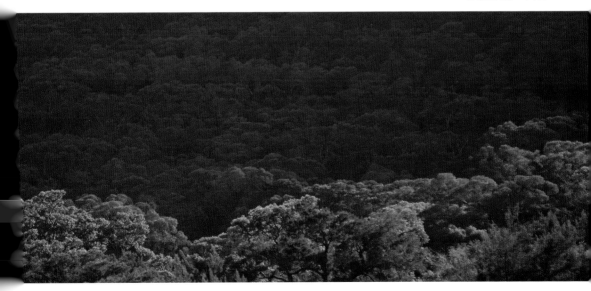

《藍色的山谷》的製作過程

　　製作過程：先調整背景的顏色，
用羽化 250 的「矩形選框工具」選
擇大部分畫面，留出底部一小部分。
　　在「色彩平衡」中如下調色。

色彩平衡

高光
青色 - 紅色：	調到 -100
洋紅 - 綠色：	調到　　0
黃色 - 藍色：	調到　　0

中間色
青色 - 紅色：	調到 -100
洋紅 - 綠色：	調到　　0
黃色 - 藍色：	調到 +100

陰影
青色 - 紅色：	調到 -100
洋紅 - 綠色：	調到　　0
黃色 - 藍色：	調到　+30

然後在濾鏡中將背景模糊化。「濾鏡」—「模糊」—「動感模糊」。數據如下：

動感模糊

角度： 0 度
距離： 75 像素

接下去，將不同照片上的單隻飛鳥，使用羽化「1」，用套索工具勾畫提取下來，放到藍色背景上。按照精心設計的構圖，將其排列組合起來。

在鳥群從一個顏色背景搬到另一個新的顏色背景上後，顏色一般會顯得不協調。先在「色階」上調明暗。

色階
中間調： 調到 1.59

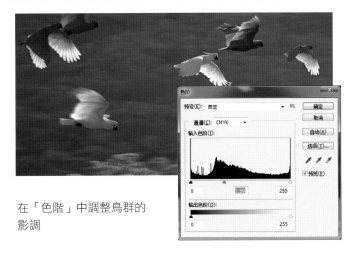

在「色階」中調整鳥群的影調

再在「色彩平衡」調顏
色。

色彩平衡

中間色

青色　　　　　　調到 -39
洋紅　　　　　　調到　 0
黃色　　　　　　調到 +87

　　上述調整的目的是，使
前景的飛鳥群既顯得突出又
與背景勻和。一般的方法是
使前景物的一部分與背景物
具有相似或相協調的色彩傾
向。

　　對每隻鳥的亮度，要有
不同的處理。要避免在非視
覺中心的部位出現一隻很耀
眼的鳥。較亮的和較暗的鳥
在畫面上的布列，要具有一
定的節奏關係。

　　最後，做局部修飾。對
部分飛鳥的翅膀加以虛化處
理。這裡以那隻低飛的鳥為
例子，我在鳥的翅膀後添加
了一片虛翅，使其更有飛翔
的動感。

　　　　完成後的「藍色的山谷」

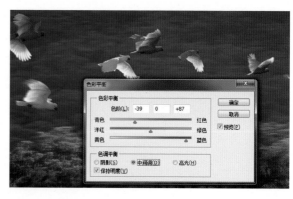

在「色彩平衡」中調整鳥群的色彩

在鳥的翅膀後添加了一片虛翅

「藍色的山谷」

　　此照片經多次修改完成，最後一次調整在拍攝的兩年以後，2009 年 6 月。

　　畫面由藍白兩色組成，語言簡單而清晰。

　　此照獲選『第二屆國際攝影展覽』(2010 澳門)，並獲 2012 年 LOUPE 國際攝影獎銅獎（International LOUPE Awards 2012）。

　　在參賽之前，我仔細研究了參賽的規則。Loupe 國際攝影獎對「新聞攝影」和「科學與自然」類別的規定是：允許對影像作少量的反差調整、污點去除及色調調整。但不允許對圖像作改變，包括對圖像的一部分作添加或刪除。「新聞攝影」還「不允許拍攝中做擺佈和導演」。

　　對「風景」類別的規定是：「一幅參賽作品允許由多張照片的部件組成。例如：可以為照片添加一片更加戲劇性的天空」。

　　這樣的規則定義，在國際比賽上是一個通例。

第五章 作品賞析

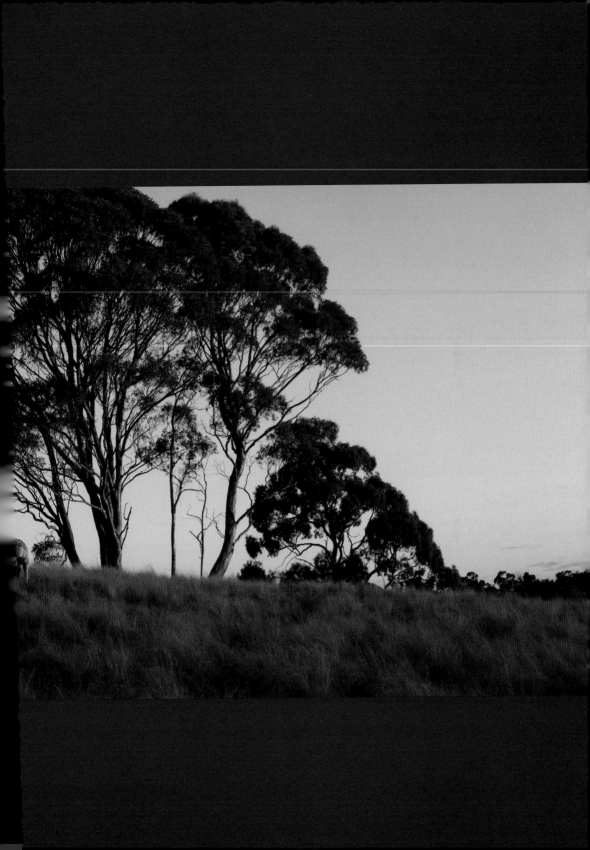

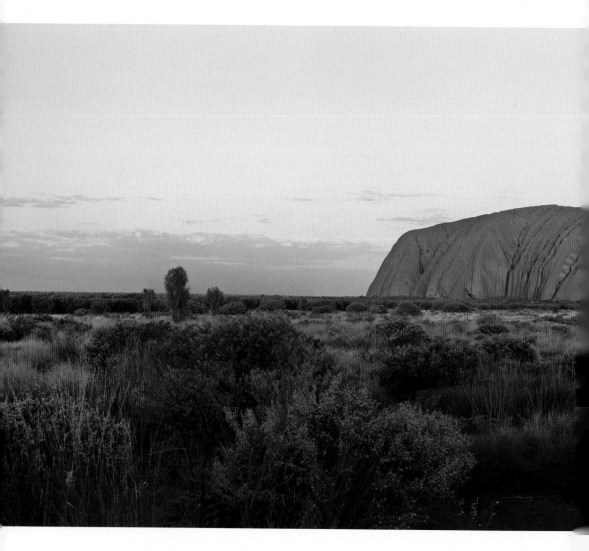

　　日出時的艾爾斯岩，就像是半輪紅日，噴薄而起，一躍而出。畫面表現的就是這樣一個場景和意境。

　　畫面使用平穩的構圖來表現平穩的幾近對稱的艾爾斯岩，顯得一致和協調。利用晨光使地平線以下的地面色彩濃重整體，天空淺淡敞亮，來幫助烘托「日出」。

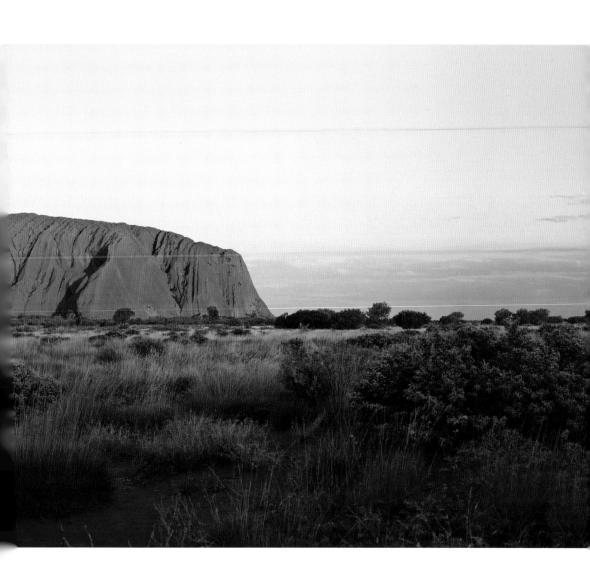

文件選型 RAW
鏡頭 24-70mm
光圈 F8
快門 1/25 秒
補償 -0.67
拍攝時間 8 月
上午 6:00

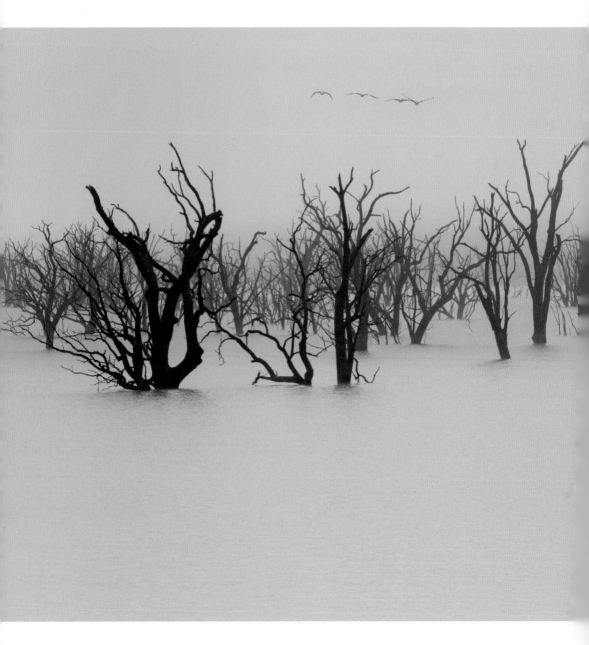

　　秋鶩低飛，水天一色。景色溶解在淡淡的霧色下。
　　在柔和的色彩和光影之中，樹林大、中、小相間，使景色由近入遠，
秋鶩的去處形成了畫面和觀者目光的最遠處。

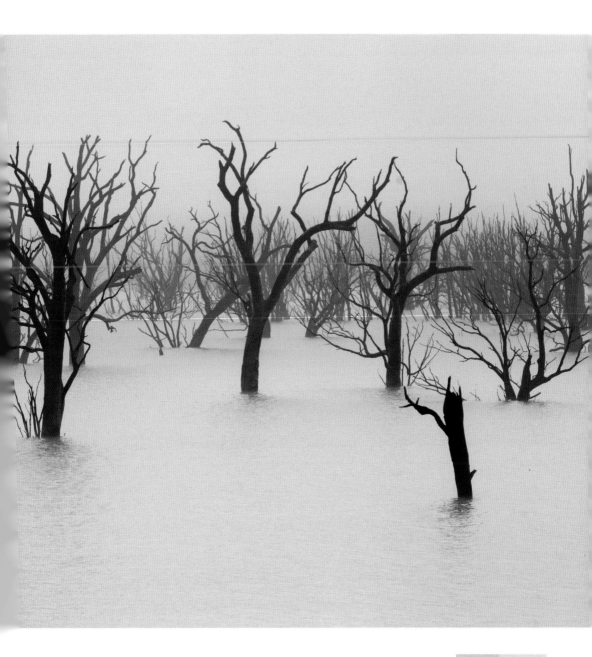

文件選型 RAW
鏡頭 80-200mm
光圈 F14
快門 1/100 秒
補償 0
拍攝時間 6 月
上午 9:00

　　這一對瓶子樹形象及周圍的天空、水、草的色彩配置,有一股春日
和夏初的盎然生機。空氣很清醒。正面的光線,讓天空的藍色透過倒影,
上下對應,與向陽的金黃色,互相映襯著,使藍色更藍、金色更耀眼。

文件選型 <u>RAW</u>
鏡頭 <u>24-70mm</u>
光圈 <u>F11</u>
快門 <u>1/125 秒</u>
補償 <u>-1.0</u>
拍攝時間 <u>10 月</u>
<u>下午 6:00</u>

　　高原上剛剛降下第一場雪，把濕漉漉的草地有選擇地半遮半蓋。如此便造就了全新的景色和有趣味的構圖。影調明快、層次豐富且走向清晰。

文件選型 RAW
鏡頭 28-75mm
光圈 F8
快門 1/60 秒
補償 -0.67
拍攝時間 10 月
下午 3:00

在這張照片上，我們可以看到國王峽谷峭壁「鬼斧神工」的岩體，遊人就在岩壁上方。讓岩體的獨特形態充分展現出來，顯出其力度，是拍攝的目的。

文件選型 RAW
鏡頭 80-200mm
光圈 F10
快門 1/125 秒
補償 -0.3
拍攝時間 9 月
上午 11:00

在公牛、烈馬騎術競技賽上，女騎手的英姿讓人目不暇給。這裡使用了慢速快門曝光，保留其運動感。適當將地面傾斜，以加強其動勢。

文件選型 RAW
鏡頭 80-200mm
光圈 F22
快門 1/2 秒
補償 -0.67
拍攝時間 1 月
上午 11:00

　　馬前傾人後仰，具有一種兩向各自張開的力，再加上故意傾斜的地平線，使騎手的重心更加外移，使騎術更加顯出難度。

文件選型 RAW
鏡頭 80-200mm
光圈 F3.2
快門 1/2500 秒
補償 -0.3
拍攝時間 1月
下午 2:00

　　藏區常見的經幡、亭子和遠山。這裡有意用傍晚深色的山影將遠近隔開，將近景壓低，把天空景象充分展示開來。

文件選型 RAW
鏡頭 28-75mm
光圈 F9
快門 1/125 秒
補償 -2.0
拍攝時間 9 月
下午 6:00

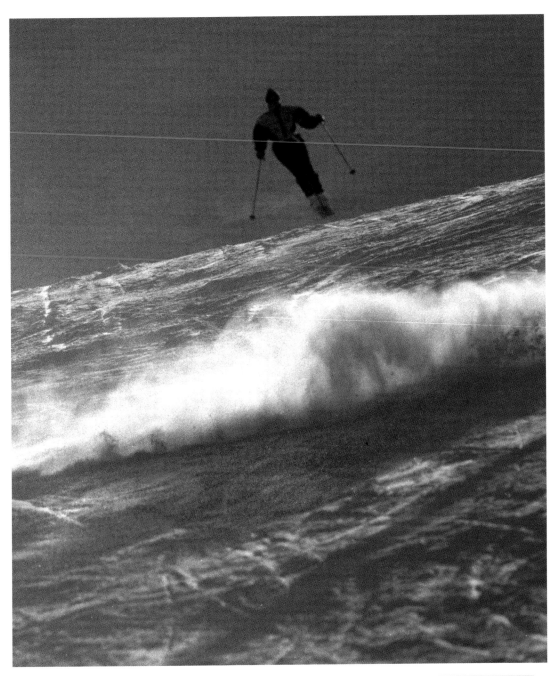

近傍晚的滑雪場，逆光低角度。滑雪者躍起地面，如入無人之境。照片上的景物簡而少，有利於突出地表現空曠原野上飛馳的矯健的身影。

文件選型 Fuji Neopan
鏡頭 300mm f/2.8
光圈 F5.6
快門 1/400 秒
補償 0
拍攝時間 7 月
下午 4:00

後 記

我的生活經歷碰巧安排了我用 1/3 的的精力在美術上，1/3 精力在攝影上，又有 1/3 的精力在電腦繪圖上。這三者的總匯後來自然而然地反映在我的攝影作品上。

我們知道，這三方面是創作出一幅藝術照片的必要的能力因素（基礎）。要問這三者中哪一個更重要？這如同要分清楚技術重要還是藝術重要一樣，不是一個簡單的問題。

答案可以是這樣的：看哪一樣已經成為了你有待突破的瓶頸，此項對你最重要。這只要看一個人的作品，就可以知道。

這又引出兩個問題。一，你可以選擇彌補你的缺陷，走較穩較全面的發展道路；也可以拖著你的跛腳走你有特色的道路。二，不要以為在你知道了你的欠缺之後，欠缺就彌補了。技術問題有天性的擅不擅長的因素，藝術問題更有天賦的

問題。花大力氣一試是必要的。不要期望任何學習過程是輕鬆不花力氣的。

有一點很顯然，在攝影的實踐之初，會遇到很多技術問題。實踐久了，技術問題漸少，而藝術問題愈多。這就是為什麼本書的著重點在藝術而不是在技術上。

你的藝術閱歷深厚了，審美能力提高了，你就會有更多的、更廣的、更新的藝術影像和藝術目標去追逐、去捕捉、去創造。同時，你在解決攝影技術及電腦技術的不足上，也會更有動力、更有針對性。

在技術問題上，你有可能成為一位速成者。我相信用三到四年的時間可以培養出一名電腦工程師或攝影師。而要在三到四年的時間裡培養出一名藝術家可不是一件容易的事。你需要長期的累積和磨練。最後，你有一雙比別人更銳利更敏感的眼睛。

就跟一個人寫一張便條，便可能體現出其人的文字水平、思維方式甚至整個性格一樣，當人走到一景跟前，舉起照相機的那一刻，使用的是你全部的技術、藝術上的能力：

— 要表現什麼？怎樣表現？

— 是景物中的什麼能夠使你自己和觀眾受到感動？

— 有什麼樣的特定組合或構成？

— 有哪些有趣的對照？色彩的或者黑白的？

功夫不可能在一夜間練就的道理，不僅僅是說不要這樣期望自己，而且意味著其過程永無止境。你將永遠有奔頭，永遠有樂趣陪伴。

我的使用相機的經歷可能會帶來另一個相關的話題，那就是相機與照片的關係。

在這本書裡，只有極少數的幾張是用尼康 F4，135 毫米膠卷相機拍的。其餘的照片出自於尼康 D70、尼康 D80 和尼康 D700。這正是大多數攝影者使用的普通機型。我想，擁有這樣的相機的隊伍在已經過去的十年裡增長了千萬倍。我的同伴最廣大。

相機是重要的工具，但不是關鍵的因素。任何相機都可以拍出好照片來。說到畫素，我就憑這本書中提到的拼接技術，用我的 6 百萬、1 千萬和 1.2 千萬畫素的相機早已拍出了不少 3 千多萬、4 千多萬、5 千多萬，最多達 6.7 千萬畫素的照片來了。

機會越來越對人人平等。持普通型數位相機的一族，倚仗著數位電子技術，偶爾玩味一下高端設備虎踞的高端領域的日子，已經來臨。

國家圖書館出版品預行編目 (CIP) 資料

攝影師鏡頭裡的美景地圖 / 陳志光著 .-- 第一版 . --
臺北市 : 樂果文化出版 : 紅螞蟻圖書發行 , 2016.03
　　面 ;　公分 . -- (樂繽紛 ; 34)
　　ISBN 978-986-92792-4-6(平裝)

1. 攝影技術 2. 風景攝影

953.1　　　　　　　　　　　　　　　　105002622

樂繽紛 34
攝影師鏡頭裡的美景地圖

作　　　　者／陳志光
總　編　輯／何南輝
責任編輯／韓顯赫
行銷企劃／黃文秀
封面設計／張一心
內頁設計／陳志光
內頁編排／申朗設計

出　　　版／樂果文化事業有限公司
讀者服務專線／（02）2795-3656
劃撥帳號／50118837 號　樂果文化事業有限公司
印刷廠／卡樂彩色製版印刷有限公司
總經銷／紅螞蟻圖書有限公司
地　　　址／台北市內湖區舊宗路二段 121 巷 19 號（紅螞蟻資訊大樓）
　　　　　　電話：（02）2795-3656
　　　　　　傳真：（02）2795-4100

2016 年 3 月第一版　定價／ 299 元　ISBN 978-986-92792-4-6
※ 本書如有缺頁、破損、裝訂錯誤，請寄回本公司調換